新色彩构成

李宪锋 刘 宁 主编　　罗跃华 副主编

化学工业出版社
·北京·

内容简介

本书全面系统地阐述了色彩构成的基本概念、基本原理以及应用技巧后,由浅入深地讲解了色彩构成的知识点。书中运用了大量的现代视觉设计图例及优秀学生作业范图,详尽地讲述了色彩原理、要素及色彩对比、色彩混合等色彩构成基础内容,从色彩构成的表现手段入手,分析了在现代设计不同门类中的应用,是学习运用色彩美、创造色彩美的一把创作的钥匙。

本书将基础知识理论与现代设计紧密结合,可作为高等院校艺术设计相关专业的教学用书,也可作为艺术设计爱好者了解色彩原理与应用的入门指导书。

图书在版编目(CIP)数据

新色彩构成/李宪锋,刘宁主编.—北京:化学工业出版社,2020.12(2024.8重印)
ISBN 978-7-122-38217-7

Ⅰ.①新… Ⅱ.①李… ②刘… Ⅲ.①色彩学 - 高等学校 - 教材 Ⅳ.① J063

中国版本图书馆 CIP 数据核字(2020)第 249920 号

责任编辑:徐 娟 版式设计:中图智业
责任校对:宋 玮 装帧设计:刘丽华

出版发行:化学工业出版社(北京市东城区青年湖南街 13 号 邮政编码 100011)
印　　装:涿州市般润文化传播有限公司
787mm×1092mm 1/16 印张 10½ 字数 200 千字 2024 年 8 月北京第 1 版第 4 次印刷

购书咨询:010-64518888　　　　　　　　　售后服务:010-64518899
网　　址:http://www.cip.com.cn
凡购买本书,如有缺损质量问题,本社销售中心负责调换。

定价:59.80 元　　　　　　　　　　　　　　　　　　　　　版权所有　违者必究

前言
Preface

　　色彩构成（Interaction of Color），即色彩的相互作用，是从人对色彩的知觉和心理效果出发，用科学分析的方法，把复杂的色彩现象还原为基本要素，利用色彩在空间、量与质上的可变幻性，按照一定的规律去组合各构成之间的相互关系，再创造出新的色彩效果的过程。它与平面构成及立体构成有着不可分割的关系，色彩不能脱离形体、空间、位置、面积、肌理等而独立存在。新色彩构成正是在设计领域不断融合，新兴设计不断涌现，数字化新时代背景下对色彩构成的全新释义。

　　本书在全面系统地阐述了色彩构成的基本概念、基本原理以及应用技巧后，由浅入深地讲解了色彩构成的知识点。书中运用了大量的现代视觉设计图例及优秀学生作业范图，详尽地讲述了色彩原理、要素及色彩对比、色彩混合等色彩构成基础内容，从色彩构成的表现手段入手，分析了在现代设计不同门类中的应用，力求范图经典、层次分明、重点突出。本书不仅为艺术设计专业的学生提供学习支持，也是美术爱好者掌握色彩美的规律，学习运用色彩美、创造色彩美的一把创作的钥匙。

　　本书主编李宪锋老师和刘宁老师在多年的设计专业基础课教学过程中对色彩构成有较深的认知与感悟，为全书构建了整体框架，在参阅了大量相关理论的基础上，协同相关教师一起编写而成。其中，刘宁编写了第一章和第四章的部分内容，罗跃华编写了第二章和第三章的部分内容，万爽、李秀霞、徐超编写了第三章的部分内容；研究生李婉、卞楠、张艺馨、宋蔚蓝、谈丽丽参与了图片搜集和文稿整理过程；书中作业范例使用了常州大学视

觉 171 班级部分同学的作业。全书由刘宁统稿。在此一并感谢各位老师和同学们的劳动贡献。

　　由于时间所限，编写过程中还有一些未尽如人意的细节，期待同行给予批评指导！

<div style="text-align:right">
李宪锋、刘宁

2020 年秋
</div>

目录 Contents

第一章　绪论 ………… 001

第一节　色彩构成的课程性质与教学要求 ………… 004
第二节　色彩构成与艺术设计 ………… 005
一、色彩构成与视觉传达设计案例 ……… 006
二、色彩构成与产品设计案例 ………… 007
三、色彩构成与环境设计案例 ………… 010
四、色彩构成与其他设计案例 ………… 016
五、色彩构成与服装设计案例 ………… 026
第三节　色彩构成课程的学习准备 … 028
一、绘图用纸 ………… 029
二、绘图工具 ………… 029
三、颜料和工具 ………… 031
四、辅助工具 ………… 031
五、多媒体信息工具 ………… 032

第二章　色彩构成基本理论与体系 ………… 033

第一节　关于色彩 ………… 034
一、色彩是什么 ………… 034
二、色彩观 ………… 035
三、人对色彩的感知 ………… 036

四、色彩的联想……………………… 038
五、色彩模式………………………… 039
第二节　色彩的科学原理……………… 040
一、色彩的物理原理………………… 040
二、色彩的生理原理………………… 056
第三节　色彩体系……………………… 059
一、色彩构成的三原色和三属性…… 059
二、色彩的表示体系——色立体…… 062
第四节　色彩与心理…………………… 067
一、色彩的视知觉现象……………… 067
二、色彩的情感与象征……………… 070

第三章　色彩构成训练 ……073

第一节　色彩对比构成………………… 074
一、色彩对比概述…………………… 074
二、色彩对比的分类………………… 075
三、色相对比构成类型特点及训练…… 078
四、明度对比构成类型特点及训练…… 085
五、纯度对比构成类型特点及训练…… 093
六、冷暖对比构成类型特点及训练…… 101
七、面积对比构成类型特点及训练…… 107
八、色彩的肌理……………………… 111
第二节　色彩调和构成………………… 113
一、色彩调和的含义………………… 113
二、色彩调和的方法………………… 114
第三节　色彩混合构成………………… 121
一、色光混合………………………… 121
二、颜料混合………………………… 121
三、空间混合………………………… 121
第四节　色彩的采集与重构创意训练…… 126

一、色彩的采集……………………… 126
二、色彩的解构与重构……………… 133

第四章　色彩构成与应用 …139

第一节　色彩构成在视觉传达中的
　　　　应用技巧…………………… 140
一、色彩构成与视觉传达设计……… 140
二、色彩构成在视觉传达设计中的应用
技巧………………………………… 142
第二节　色彩构成在产品设计中的
　　　　应用技巧…………………… 143
一、色彩构成与产品设计…………… 143
二、色彩构成在产品设计中的应用技巧… 145
第三节　色彩构成在室内设计中的
　　　　应用…………………………… 146
一、色彩构成与室内设计…………… 146
二、色彩构成在室内设计中的应用技巧… 147
第四节　色彩构成在服装设计中的
　　　　应用…………………………… 151
一、色彩构成与服装设计…………… 151
二、色彩构成在服装设计中的应用技巧… 152
第五节　流行色彩……………………… 155
一、流行色的定义…………………… 155
二、国际流行色委员会……………… 156
三、Pantone 公司及 Pantone 流行色 …… 157
四、其他流行色组织及机构………… 160

参考文献 ……………………162

第一章

绪论

※ 本章重点：
　　通过探讨利用色彩要素之间的配合和交叉，掌握审美价值的原理、规律、法则和技法。重点在于掌握规律，运用逻辑的、抽象的思维方式来研究色彩的配置。

色彩构成的学习首先从色彩的光和色开始。光色是一种物理现象，英国科学家牛顿用三棱镜把光色分离成红、橙、黄、绿、青、蓝、紫等色彩光谱，并把阳光分解成光谱的现象称为光的色散，如图1-1、图1-2所示。

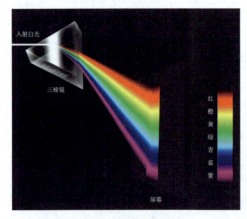

图1-1 光的色散示意

图1-2 牛顿用棱镜分离色光

色彩世界的本质是一种光波运动，缤纷的色彩是光线辐射的结果，而不同物体对吸收和反射光波的现象都是各有差异的。在可见光的光谱中，红色的波长最长，它的穿透性也最强。

我们生存的这个空间是一个由色彩构成的世界，没有色彩就没有这个五彩缤纷的世界，如图1-3~图1-8所示。

构成艺术是随着现代工艺、现代生活的发展而出现的一门现代艺术。所谓构成（Composition），即构造、解构、重构、组合之意，是现代造型设计的通用语言，是视觉传达艺术重要的创作手法。具体地说，构成就是遵循一定的审美规律，以理性的组合方式入手，表达感性的视觉形象。构成系列课程作为设计类专业的基础训练，在当代我国大多数院校的本科设计课程里占据着极其重要的位置。这个源于德国包豪斯的构成系列课程通常由三大部分组成，即平面构成、立体构成、色彩构成。构成艺术中的色彩构成是系统地认识色彩的理论知识。

色彩构成就是从人对色彩的心理效果和知觉出发，用科学的分析方法，把复杂的色彩现象还原成基本要素，利用色彩在空间、量质上的可变换性，按照一定的色彩规律去组合各构成要素之间的相互关系，创造出新的、理想的色彩效果的过程。色彩构成是掌握色彩运用的艺术设计专业的设计基础课，是继写生等架上绘画训练之后又一个比较系统和完整的认识色彩理论、掌握色彩形式法则的艺术设计专业的基础科目，它主要探讨色彩的物

理、生理和心理特征等,以及如何通过调整色彩关系(对比、调和、统一等)以获得良好的色彩组合。

图 1-3　花束

图 1-4　鱼缸小景

图 1-5　希腊圣托里尼蓝顶教堂

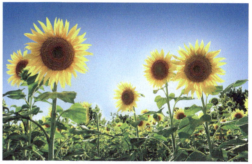

图 1-6　绽放的向日葵

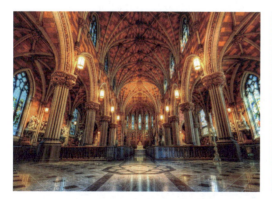

图 1-7　哥特式基督教堂

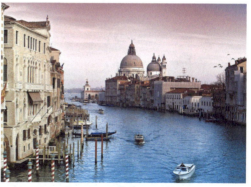

图 1-8　意大利水上都市威尼斯

新色彩构成

第一节　色彩构成的课程性质与教学要求

人类对色彩的世界有着深切的眷恋与感受。科学地、艺术地设计色彩秩序，会使人精神愉悦，生活舒适且工作效率提高，满足人们对色彩的审美需求。每一位从事艺术或设计工作的人都希望自己有很强的色彩审美感觉。艺术设计学科的宗旨是培养创新型的专业人才。如何了解并总结出色彩的构成关系，创造与设计五彩缤纷的色彩环境与画面，是色彩构成教学中需要解决的一个基本问题。本课程的目标是以色彩研究为手段，以培养创新思维为目的，通过色彩构成的训练，研究和掌握这些因素构成美的规律，将色彩有秩序地组织在一起，形成一个和谐完整的画面。

图 1-9　色彩构成课程作业案例一

图 1-10　色彩构成课程作业案例二

图 1-11　色彩构成课程作业案例三

图 1-12　色彩构成课程作业案例四

从专业色彩训练的角度看，色彩构成课程是教学环节中一次为期不算长的设计基础课。从理论上、实践上来看，不要说几周、几个月，就是几年也未必全部彻底解决得了色彩问题。但就教学课程设置看，在有限的时间里，让学生初步掌握色彩规律，从被动摹仿到主动创造，对于以后的专业创作与设计有着非常重要的意义，向着创造五彩缤纷的色彩世界的目标，迈出了坚实的一步。如图1-9～图1-12为色彩构成课程作业案例。

所谓基础，就是事物发展的根本和起点，是无论时代如何变化都照常起作用的因素。就色彩构成教学而言，色彩基础课程对于技术的强调是它的本质内容，理论的依据和技能则是色彩基础课程的精神内容，两个方面是互为依存的。色彩基础课程的本质和精神服务于各专业设计类型的实践操作。通过色彩构成的教学，使学生了解色彩构成在整个设计领域的地位与作用，能用科学的方法把复杂的色彩现象还原为基本要素。利用色彩在空间上的量与质的可变性，按一定的色彩规律去调和构成各要素之间的相互关系，创造出新的空间——理想的色彩效果。同时掌握色彩理论知识，培养学生对视觉形式的创造性思维方式。总而言之，色彩构成就是通过探讨利用色彩要素之间的配合和交叉，让学生掌握审美价值的原理、规律、法则和技法。其重点在于掌握规律，运用逻辑的、抽象的思维方式来研究色彩的配置。

第二节　色彩构成与艺术设计

如果我们思考色彩在艺术设计中起到的作用，就会认识到，色彩正是造型艺术这个"大厦"的一根非常重要的支柱。在设计领域里，无论是在装潢设计、服装设计还是室内设计、工业设计、建筑设计等各门类中，色彩都起着必不可少的作用。在艺术领域里，无论是绘画、雕塑，还是供人欣赏的艺术作品，色彩都是非常重要的构成因素。此外，在我们的日常生活中，人们不仅满足于食品的味道和口感，往往直接把食品的颜色、器具的样式等视觉造型方面的要素也作为欣赏的对象。同样，在环境设计、城市规划设计等方面，色彩也发挥着重要的作用。

总之，如果我们稍微观察一下这个世界，就会发现，色彩存在于整个现实生活与全部文化艺术活动中。可以毫不夸张地说，色彩是人类全部艺术活动中的最基本、最重要的课题之一。

一、色彩构成与视觉传达设计案例

平面广告中的图形设计是以信息传播为目的的设计，它适用于与视觉信息传播有关的专业性设计。就平面广告设计而言，图形设计即图形创意，是构成平面广告设计的重要核心内容。图形图像之中最基本的组成元素就是很多的颜色像素点。因此，一幅广告作品的成功往往与独具创意的色彩组合有着直接的关系。

人对色彩的感觉有一定的判断能力，不同的色彩带给人的视觉及心理感受也不同。色彩的设计和运用在平面广告设计中有极其特殊的意义，它的色彩表现与平面广告所需要传达的主题有着密切的关系。在平面广告的制作和表现中要注意色彩的视觉效果，一方面要考虑色彩的明度和纯度的视觉关系，另一方面要注意色块与整体面积的对比关系。在尚未了解广告设计的内容时，一个广告给我们的第一感觉是通过色彩而获得的。它能从直观上给人诸如华丽、高贵、典雅、俗媚等不同的心理反应。同时，色彩与形的结合也可以使我们更好地辨认图形，因为色彩所具有的象征性，会使我们产生各种不同的联想，从而达到了商业广告最大的效应。

一般来说，户外展示的招贴画、广告牌等类型的平面广告在色彩视觉设计上应加强色彩的纯度及对比度，以便在室外强烈光线的照射下依然能保持其色彩应有的视觉和心理刺激度。而中性甚至灰暗的色彩在户外平面广告中不宜大面积使用，以防止平面广告所表达的主题画面暗淡无力。

如图 1-13~图 1-15 所示，作为美食海报，色彩采用了充满生机的绿色、黄色、棕色。这些都是代表大自然的颜色，传达了食物健康、美味的感觉。红白相衬，还可以使人联想到美好的味道。

图 1-13 美食海报一

图 1-14 美食海报二　　　　　　图 1-15 鸡公煲海报

二、色彩构成与产品设计案例

在产品日益丰富的今天，消费者对产品的要求已经越来越苛刻，产品外观设计不仅要满足消费者的视觉需求，而且还要满足消费者多种感官的需求。产品感官设计是通过对产品外观的形状、色彩、材料的整体设计，让消费者某一感官受到刺激，而引发消费者其他感官的互动从而产生购买欲望。众所周知，人们的感官既是独立的，又是相互联系的。"在生活中，美好的商品以不同的方式强烈地刺激着人们的感官，引起购买的欲望"。

色彩是能迅速刺激消费者的第一要素。人的视觉器官，在观察物体时，最初 20s 内的色彩感觉占 80%。由此可见色彩在产品设计中的重要性。色彩是通过对消费者的视觉产生冲击后，又经过色彩的象征性和想象性而引发消费者其他感官的活跃。象征性是消费者习惯于将色彩与生活中有关事物联系在一起，产生对产品品质的联想活动。由联想经过概念的转换而引发其他感官的活跃。恰如其分地应用色彩的表现力，刺激消费者其他感官的活跃，能取得事半功倍的效果。俄国画家康定斯基说："你可以听色彩和看声音……色彩直接影响心灵，色彩宛如琴键，眼睛好比音锤，心灵犹如绷着许多根弦的钢琴，艺术家就是弹琴的手，有意识地按触一个个琴键，在心灵中激起颤动"。由此可见，那些弦也就是感官，而色彩能起到纲举目张的作用。

如图 1-16、图 1-17 中的产品包装设计，不需要看封面的参考图片，一眼就能看到产品的本身，给人以干净、信赖、食欲大开的感觉。这个产品包装色彩使用绿、棕、黄的主色调，让消费者联想到大自然里的树木，传达了品牌自然、健康的特点，使消费者产生对产品品质的联想活动。

图 1-16　干花产品包装设计

图 1-17　某品牌产品包装设计

设计师用色彩刺激人们的视觉，以出类拔萃的色彩设计，提高商品的关注率。人们往往在见到一种商品的时候，首先会无意识地从色彩上评价它，如喜欢或不喜欢等。人们对商品的第一印象往往并不太过多地在意其实用、耐用等特点，因此，许多产品生产者不惜重金购买能使商品出类拔萃的设计作品，以提高商品的关注率。大多数消费者平时浏览一种商品，首先就会把目光移到自己喜欢的那个色彩的商品上去，多次都因为花花绿绿的色彩的刺激作用而购买了自己本身不太需要的商品。我们所熟悉的著名品牌——可口可乐，最初就以波浪形的瓶标出现，红色的搭配给人以视觉的愉悦，刺激到人们的消费，因而得到了人们的普遍认可。甚至在一些消费群体看来，"可乐红"让人比可乐本身更感觉到难以忘怀。

图 1-18～图 1-22 就是几个可口可乐产品包装设计，它们有以下设计特点。

①独特的瓶身：红色标准包装，由字母的连贯性形成的白色长条波纹和独特的流线仕女身形可乐瓶（手感好、便于拿），使可口可乐让人眼前一亮的同时形成与其他品牌区分的效果。

②吸人眼球的红色罐装给人带来视觉冲击。在多种可乐品牌中，可口可乐显得独特、高档，能满足不同的场合需要。

③特殊包装：特殊的节日里，可口可乐公司会有相应的促销活动，也会对包装做部分整改来迎合氛围，让顾客有新的视觉体验。

图 1-18　可口可乐包装

图 1-19　红色罐装可口可乐

图 1-20　零度可口可乐 330ml 包装

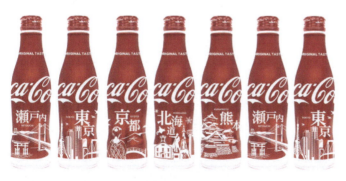
图 1-21　日本景点限定版瓶装可乐

图 1-22　枫叶限量版红色可乐

三、色彩构成与环境设计案例

1. 色彩构成与室内设计案例

（1）工业建筑室内设计案例

色彩构成在工业建筑设计中的运用首先表现在功能分区上。大、中型企业的工艺流程比较复杂，建筑物和构筑物等项目比较多，在合理布置总平面的同时，可以应用色彩作为功能分区的标志。例如在某钢铁厂的设计中，不同的区域、屋顶、外墙以及内部的天花、隔断、门窗，都分别采用了不同的色彩，如图1-23所示。这种设计方法简便，效果良好。高纯度、高明度的色彩还经常被用于工业建筑的某些局部做重点处理，如入口、楼梯、门、栏杆，以及管道、电气母线、吊车司机室、吊钩、消防设施和危险区域等，使它们与基本色调产生对比，发挥色彩的标志作用，从而吸引视线的注意或强调危险，提醒戒备。以上处理手法在工业建筑设计中已得到广泛运用。工业建筑生产空间的室内色彩设计能直接作用于工人的视觉和心理，若能妥善处理，能在一定程度上改善工作条件、降低疲劳，从而减少事故和操作差错，提高生产效率，利于安全生产。室内色彩还在很大程度上影响长期在其中工作的员工的精神和心理状况，对这一现象需给予足够的重视。生产空间恰当的舒适度不仅会间接地提高生产效率，更体现着企业对员工的关怀。这方面的研究涉及心理学、生理学、色彩学、设计学等多种学科，目前已取得了一些成果，但仍然需要进行更深入、细致的研究。

图1-23 某钢铁厂空间色彩运用案例

现代工业建筑最主要的目的是为生产服务，其造型很大程度上取决于生产工艺流程。建筑外形显示着生产的秩序性，具有明确的逻辑性，常见的形式有等高、等跨和一些规则形式。从建筑构成的角度来看，形体上难免会出现不尽人意之处。色彩具有多种造型功能，运用色彩可以在原有的造型基础上对建筑进行美化和再创造，对于形体上的不足之处可通过色彩进行适当的调节，从形状大小、纹理质感、比例尺度、位置方向以及空间感等多方面均可加以调节。对于工业建筑来说，其大部分投资将会用于生产设备和外部围护结

构，运用色彩构成的方法进行造型，不会造成多余的空间浪费，也不会带来结构问题，操作简便。因此，它是相对经济而简便的造型方法，如图 1-24 所示。

（2）家居室内设计案例

家居室内设计中的色彩不是一个抽象的概念，它与居室内每一个物体的材料、质地等紧密地联系在一起。

图 1-24　某停车场空间色彩运用案例

色彩具有三种属性，也是色彩的三要素，即色相、明度、彩度。这三者在任何一个物体上都是同时显示出来的，是不可分离的。家居室内色彩的基本要求实际上就是按照不同的设计对象，有针对性地进行色彩配置。室内空间的构成元素，也就是家居室内色彩设计的对象。陈放在室内空间中的家具、饰物、织品以及室内的各界面色彩的选择，都是家居室内色彩设计的内容。创造有个性的室内空间环境，是家居室内色彩设计的最终目标。色彩设计的根本还是获得室内色彩的整体性，即室内色彩环境的均衡与统一。从设计的程序上看，则是从整体色调着手，由大到小，由统一求变化，最终达到满意效果。

色彩是家居室内设计中最容易引起人们注意的重要元素，符合多数人的审美要求是室内设计基本规律。但由于年龄（如图 1-25、图 1-26 所示，儿童房的设计色彩鲜艳，成人房则稳重、大方）、性别、职业、生活环境以及民族、宗教信仰等的不同，其审美要求也不同。因此，在做室内设计方案的时候，我们必须先了解所面对的群体，要知道什么样的色彩搭配可以引起人们的注意，之后再确定自己所选用的色彩和整体效果，以满足人们的不同需求，达到色彩的完美应用。

图 1-25　儿童房色彩运用案例

图 1-26　成人房色彩运用案例

色彩是家居室内设计中最重要的因素之一,既有审美作用,还有表现和调节室内空间与气氛的作用。它能通过人们的感知、印象产生相应的心理影响和生理影响。室内色彩运用得是否恰当,可以左右人们的情绪,并在一定程度上影响人们的行为活动,因此完美的色彩设计可以有效地发挥设计空间的使用功能,提高人们的工作和学习效率。色彩设计在家居室内设计中有如下作用。

①运用色彩的物理性能和对人心理的影响,能够在一定程度上改善室内空间效果,以及空间实体的不良形象的尺度。比如说在狭窄的空间中,如果想使它变得宽敞,应该使用明亮的冷色调。因为暖色有前进感,冷色有后退感。可在细长空间中远处的两壁涂上暖色,近处的两壁涂上冷色,空间就会让人从心理上感到更接近方形。再或者说室内空间过高时,可以用近感色减弱空旷感,提高亲切感;墙面过大时,宜采用收缩色;柱子过细时,宜用浅色;柱子过粗时,宜用深色,减弱粗笨之感。

②色彩可以体现一个人的个性,往往一个人的性格决定了他装修时所选用的色彩。一般来说,性格开朗、热情的人,喜欢暖色调,如图1-27、图1-28所示;性格内向、平静的人,喜欢冷色调,如图1-29、图1-30所示。喜欢浅色调的人一般是直率的个性;喜欢暗色调、灰色调的人大多比较深沉。

图1-27 暖色调案例1

③色彩可以刺激人的心理以及生理需求,过多高纯度的色相对比,会过分刺激人的心理及生理,容易令人感到烦躁;而过少的色彩对比,会使人感到空虚、寂寞,过于冷清。因此,室内色彩要根据使用者的性格、年龄、性别、职业和生活环境等,设计出各自适合的色彩,才能满足视觉和精神上的双重需求,还要根据各个房间的使用功能进行合理配色,以起到调整心理平衡的作用。

图1-28 暖色调案例2

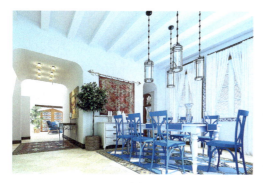
图1-29 冷色调案例1

图1-30 冷色调案例2

④气候温度的感觉随着颜色搭配方式的不同而不同。在设计过程中采用不同的色彩方案主要是为了改变人对室内温度的感受。比如说蓝绿色系（如图1-31、图1-32），会使人联想到冰河、山川以及江河湖海；而红黄色系（如图1-33、图1-34），会使人联想到太阳、火焰等。所以，寒冷的地区应尽量选择红、黄等颜色，明度可以略低，但彩度必须相对变高；温暖地区可以选择蓝、蓝绿、蓝紫等颜色使其明度升高，降低相对的彩度。但是，季节和地域的气候是循环变化的，因此要因地制宜地根据所在地区的常态来选择合适的色彩方案。

图1-31 蓝色系案例图

图1-32 绿色系案例图

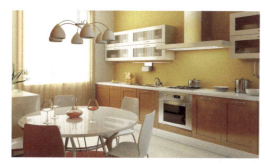
图1-33 黄色系案例图

图1-34 红色系案例图

2. 色彩构成与城市规划设计案例

城市在长期的历史积淀中形成了自己独特的风貌。城市色彩作为城市的一部分，其形成、发展与城市所处的自然地理特征及历史文化积淀有密切关系。我们谈论的城市色彩的视觉表述，就是从城市设计学的角度对城市做色彩视觉形象设计，概括起来有以下两大方面的内容。一是指城市的整体功能与规模。从古到今，不同的城市因历史、地域、社会制度等因素的影响都会使其形成特有的城市色彩整体风格，所以不同城市规模势必在城市色彩形象设计上不同。二是指城市的分区。分区的原则是指根据城市不同地区的功能特点给予有针对性的色彩规划与设计。在这一方面，日本东京是国际上最早按照城市区域的功能有计划地实施色彩设计的城市。科学、艺术化的城市色彩设计，使得东京的城市色彩呈现出既丰富多彩又统一和谐的特点。这对国内历史文化城市的色彩规划尤为重要。通过功能分区，既可以保存旧城稳重、朴素的视觉印象，还可以充分展现新城区的活泼、时代感，形成强烈的城市社会视觉。

人文印象对城市整体色彩的影响随着社会的发展而改变。随着人类改造自然能力的增强，自然对城市色彩的影响会逐渐减弱，人文因素对城市色彩形象的影响则会更加明显。而人文因素在不同地域空间的影响也各有不同。人文因素对城市视觉形象影响程度的强弱依次是：社会制度、民族传统、宗教观念。随着阶级的产生，等级差异开始对城市的建设与发展产生影响，特别是在色彩的使用上有着严格的规定。在中国历史上，色彩作为政治工具的时期很长。自西周以来就以青、赤、黄、白、黑为正色和非正色淡赤、紫、缥、绀、硫磺来"明贵贱，辨等级"。在等级制度的影响下，封建社会中色彩在城市中的使用有严格的等级规定。皇城顶采用黄色琉璃瓦，象征着至高无上的皇权（如图1-35所示），皇城外墙采用红色，象征着中央政权；而民宅色彩多为材料本色，北方以灰色调为主，南方多白粉墙、青瓦、深棕色与褐色油漆的梁柱，就是绝对不能与统治阶级的颜色相同或相似。不同民族的风俗文化对色彩理解也存在着明显的差异。如法国与日本从地理位置上看基本属于同一纬度的国家，气候条件也类似，但两国的城市整体却有天壤之别。在法国北部（如图1-36所示），城市景色多呈现为浓绿的树丛映衬着红色砖墙与明亮的橘黄色屋顶；而日本东京（如图1-37所示）则是在树丛的掩映下呈现的灰色屋顶与深色漆木配白纸窗。宗教信仰的不同对色彩也有着不同追求，如在俄罗斯崇尚白、金等色，并把它们用于城市建筑（图1-38）。如佛教传入中国西藏前，西藏信仰本地的本教，崇尚黑色（如图1-39所示），在佛教传入后与本教融合形成藏传佛教，佛教所崇尚的黄色、红色开始融入本地原有的黑、白色中，形成了西藏佛教所尊崇的白、红褐、绿、蓝、金等色，如

图 1-40 所示。

图 1-35　北京故宫紫禁城屋顶

图 1-36　法国北部城市鲁昂建筑

图 1-37　日本平安神宫

图 1-38　俄罗斯圣母升天大教堂

图 1-39　西藏本地信仰

图 1-40　西藏佛教

四、色彩构成与其他设计案例

1. 色彩构成与影视设计案例

影视艺术是富于结构美的艺术，影视的造型结构是由不断运动、不断改变着的形、光、影与色构成，而色彩是影视画面中最令人瞩目的因素。一幅有魅力的画面，最先吸引人注意的往往总是色彩效果。影视作品中的色彩在屏幕视觉形象的表现、对比、逐渐展开及发展变化的过程中，从属于影片的造型结构，是形成影视造型结构及结构美的重要组成因素。一幅绘画作品，讲究画面色彩布局与色彩构成的美，画面中美的色彩配合，既是表达含义与突出情绪的重要因素，又可促进物象之间及其含义上的组合，使观者能感受到整个画面所提供的信息、情绪、思想、精神及美感。影视作品中的色彩形式结构要比绘画中的复杂庞大，组成影视作品色彩的结构形式，是在不同的镜头画面色彩、场景色调、色彩主题、布局、比例相互关系中形成的。而整个影视作品的色彩面貌，又要体现出统一的色彩基调，展示出影视作品特有的完美的色彩结构。

此外，利用色彩构成的变化及对心理的影响，在影视作品制作中，利用光源、物体、视觉及心理之间复杂、微妙的关系，经过精心设计及恰当制作，严格控制景物的色彩或人为地制造某种心理上的影响，可以产生完美的艺术效果。

影视作品色彩构成的具体行为是色彩构图，为了突出画面主体、表现情节、渲染气氛而选择具有相应特征和关系的色彩，进行恰当布局，形成一种有变化、对比、和谐、统一的整体。因此在影视创作中，我们要从作品所要表达的思想与情感出发，巧妙运用色彩构成的形式，以及它们在影视作品中的表现力和美学特点。影视作品的色彩美正是反映在其色彩构成上，用明暗、色彩等手段，把主要部分强调出来，然后确定哪些是次要的、从属的，哪些又是过渡与联系的部分，并从含义上、形式上保证各个部分之间的依存关系，使每一个局部都在构图中各司其职，形成一个完美的整体。

不同色彩个性所蕴含的客观表现效果和潜在表现价值不同，通过这些色彩所包含的心理现象，能够折射出人类精神与情感世界的丰富多彩及博大深邃。例如红色，在其高饱和状态时，其表情性构成是向人们传达热烈、喜庆、吉祥、兴奋、激情、危险等心理信息。它又会因所处环境不同，而表露出迥然各异的表情个性。深红色底上的红色具有发挥和熄灭热度的效用；而黄绿色底上的红色好像一个冒失的闯入者。在电影《老井》中，主人公夏天穿红背心，秋天穿红球衣，冬天穿黑棉袄，里面穿红球衣。在这里，红色表现的是具有现代意识的青年农民对理想的热烈追求。

影视作品通过客观色彩现象表明一种概括的、抽象的、哲理的特殊思维形式或艺术表达方法。由于不同时代、地域、民族、历史、宗教、阶层等背景中的人们对色彩的想象、需求的不同，所赋予色彩的特定含义及专有的表情特性也就各具意义。为了加强色彩的情绪效果，突出色彩的象征意义，可以用集中、夸张、变形等手法来处理画面色彩。如张艺谋导演在他的一系列影片中，为了突出色彩特有的情绪效果，对自然界中色彩的真实面貌进行重新安排，纯象征性地使用色彩。电影《红高粱》中的红色基调（如图 1-41 所示），《菊豆》中的暗色基调（如图 1-42 所示），电影《英雄》中前后几个段落中色彩基调的不同变化（如图 1-43、图 1-44 所示），都体现了不同的象征性意义。

图 1-41 《红高粱》中的红色基调

图 1-42 《菊豆》中的暗色基调

图 1-43 《英雄》中色彩基调的不同变化

图 1-44 《英雄》中色彩基调的不同变化

色彩构成还可以表现人物性格、历史背景、环境气氛，造成矛盾与事件的发生、发展等。我们在任何彩色影视作品中都能见到它的使用。如在电影《黄土地》中，影片一开始便是大片的黄土地和渺小的行人，黄土地的黄色和行人向我们陈述了这是发生在黄土地上的故事（图 1-45）。在电影《十面埋伏》最后一段雪地戏中，也用了大量镜头向观众展现了白色的雪原，茫茫林海，从而真实地再现了故事的地理环境，烘托了影片的气氛。

色彩的联想性构成是指把色彩进行一定组合刺激人的视觉器官，以唤起人脑的色彩

记忆，并将眼前和过去的色彩经验联系在一起，经分析、比较、想象、归纳、判断形成新的情感体验和新的思想观念，并产生相关的色彩联想。它与个体的心理、年龄、性格、气质、文化修养、政治信念、生活经历等因素有着密切的关系，属于主体感受诱导出的深层理性思维活动。一定的色彩构成会形成不同的色彩联想内容，例如蓝色使人联想到蓝天、大海，白色使人联想到白云、冬天。中央电视台电影频道曾播出一则广告，就是利用了人们的色彩联想心理，画面中一排树的色彩变化从绿、青、橙到白，使人们很容易地联想到一年中的四季。

隐喻性色彩构成是由一定的色彩构图来造成一种特定的情绪气氛，协助突出主题，形成人物与事件在真实感上的、内涵深度上的补充或延伸。影视作品的画面中色调不拘泥于色彩的真实传达，而通过不断变幻，或光影与色彩的分布及运动和摄像技巧的使用，使色彩在对比中形成屏幕色彩节奏的千变万化，显示出其对人们感觉的强烈刺激力量以及对情绪的作用力量。每一种色彩在其历史发展过程中，常由于人们对色彩的理解和使用等的影响，而被赋予了一定的民族文化意义、社会文化意义。对于不同的社会集团、不同的地域、不同的国度等，每一种色彩的文化寓意也不尽相同，造成了影视作品色彩构成中不同的色彩文化特征。例如红色，它在不同国家或者不同的影片中的象征意味也不相同。在中国的文化中，红色象征着正义或权力；而西方的电影中，红色似乎充满着焦虑与暴力。在电影《机械姬》中，这种文化特征的色彩构成也是它的一大特色，主角笼罩在红色的氛围中，下一秒似乎就要发动进攻，如图1-46所示。

图1-45　电影《黄土地》中的场景

图1-46　电影《机械姬》中的场景

在强调真实视觉效果的电影、电视中，总是强调特定光色条件下的色调气氛，或者是借助自然界色光变化的可能性与合理性来突出不同色调的戏剧作用。这种戏剧性的色彩构成常以单镜头的色彩构图，或对场景色调的调度以及色彩的蒙太奇处理等形式表现出来。对于单镜头画面的戏剧性色彩构成，常以平光照明来显示不同色之间在色相与纯度上的相互关系及彼此的差别，来强调突出被摄对象固有色配合效果的画面。如在电影

《甘地》中，在甘地去南非首都火车上受白人侮辱被驱逐下车的那场戏中，有一个镜头画面表现了一个站在车下风沙中抱着孩子的南非妇女形象，在沙土飞扬、幽暗凄怆的青绿色调里，车厢内的温暖色调和车厢外夜空的寒冷色调形成对比。这一特定光线条件下的色调气氛，对于当时南非社会的真实写照，造成了一定的戏剧效果。场景色调的调度是对片中特定场景的色调特征或同一场景在不同片段中呈现的色彩面貌的调整、改变，以达成对情节的发展和人物性格的色彩特征的营造，达到戏剧性色彩构成所创造的色彩气氛和色彩戏剧作用。

电影《阿Q正传》的"社戏场"片段里，场景色调处理表现了中国南方农村社戏场面的真实气氛，如图1-47～图1-50所示。在暗蓝色夜空的笼罩下，有绍剧演出戏台处较明亮活跃的暖色调区域；有被灯光照亮的观众区的各种色彩形象；有戏台附近的吃食摊、赌摊各自小灯照明的使用，生动地勾画出夜景场面的真实气氛。当阿Q被打被抢后，随着观众与摊贩的散去，带走了使场面色调活跃起来的各种灯光，场景色调中温暖的色彩随之消失，夜空寒冷的色调统治了一切。此时，我们看到了在空荡的石板地面上碎纸和落叶随风起落，倒在地上的阿Q慢慢爬起。在场景色调前后对比的情况下，这一场景显

图1-47 电影《阿Q正传》中的"社戏场"场景图1

图1-48 电影《阿Q正传》中的"社戏场"场景图2

图1-49 电影《阿Q正传》中的"社戏场"场景图3

图1-50 电影《阿Q正传》中的"社戏场"场景图4

得异常凄凉。从中我们可以看到，场景色调构成了具体的、令人信服的特定环境的真实气氛，随着情节的发展与改变，场景色调也由于色彩的时间性质产生改变，从这一种色调转向另一种完全对立的色调，成为渲染主人公当时内心世界和推动事件发展的有力手段，从而形成了强烈的戏剧效果。

色彩的蒙太奇处理是造成情节戏剧性效果的另一种手段。它是在影视作品制作过程中，把镜头画面色彩结构根据情节需要进行分切与重新组接，使不同色调镜头画面在屏幕上停留的时间长短不一，造成色的运动，达到比客观色彩更加强烈、更为流畅、更富于动势感的变化、对比与和谐，体现出一定的情绪效果，造成人物性格、事件发展的戏剧化。如美国电影《金色池塘》中，当诺曼老夫妇俩送走女儿后，镜头化入深秋的红叶丛美丽激动人心的色调，紧接着又化入金色池塘早晨湖岸树木的逆光景色，突出了色彩的情绪节奏，造成了一定的戏剧效果，如图1-51、图1-52所示。

图1-51　电影《金色池塘》中的红叶景象

图1-52　电影《金色池塘》中的逆光景色

2. 色彩构成与动画设计案例

动画，是将一幅幅的画面依照需要的形式有机地组合起来。制作动画的过程，也是设计每幅画面的过程。下面就电影《超人总动员》中的一些单格画面进行归类分析，目的是为了研究色彩构成在动画中的运用。

（1）同一色相构成的运用

一般动画中同一色对比都是在特定的统一环境下运用的，例如夜晚、雨中、水中等。这些环境，由于有统一的环境色，所以色彩间色相不需要有太大的差别，只能在明度及纯度方面进行调整变化。

超人先生和冰冻侠去火场救人的镜头如图1-53所示。整幅画面大体分为背景的火场和前景的人物两个部分。在明度上，前者是高明度构成，后者是低明度构成，整体清晰，感觉明朗。背景部分由红色、黄色以及它们的中间色构成，其中偏红的颜色在明度和纯度

上较低，用来表现烈火中燃烧物体的颜色，火是由偏黄的颜色来表现的，明度和纯度要高些。单看背景几种颜色，它们组成的是相似明度和纯度下的同一色构成，色彩鲜艳，而且过渡十分柔和，制造出了火场中火光冲天、紧张、危险的氛围。人物是采用低纯度低明度的色彩进行表现的，它与背景的对比，拉开了空间感，同时也起到了平衡画面的作用。特别是屏幕右端的人物色彩的处理已经近似黑色，很好地稳住了整幅图的重心，使之更显平衡。在人物处理的时候也融入了一些背景的颜色，让前后色彩统一调和。

图 1-53　火场救人镜头

水中的这幅画面描述的是超人先生第一次被雇佣去岛上时，乘坐的飞行器降落在水中的基地里的情形，如图 1-54 所示。画面是以蓝色为基调构成的，整体上分为三个层次。第一个层次是最后面较亮的区域。这是一组由低纯度、低明度和低纯度中明度色彩所组成的同一色彩构成，这组搭配给人以奥秘、幽深、沉静的感觉。第二个层次是由开启大门的建筑和画面中心飞艇的颜色组成。这是两块重色。决定色彩轻重感的主要因素是明度，明度高的色彩感觉轻，明度低的色彩感觉重；其次是纯度，在同明度、同色相的条件下，纯度高的感觉轻，纯度低的感觉重。在这里，由于建筑和飞艇都是用金属制作的，所以用色上都采用低明度、低纯度色彩，表现出了金属厚重、坚实的感觉。画面上下的两个半圆是第三个层次。这个层次的色彩在明度和纯度上低于第一个层次，高于第二个层次，在整体中属于灰色部分，它起到了色彩的衔接和传递作用。这个层次的出现是十分必要的，如果将这层去掉，我们会感觉第一、第二个层次之间的过渡会显得呆板和生硬。在这里面，既能找到背景中较亮的颜色，如水面的反光和水中的小灯光；也可以找到一些重色，如建筑和飞艇阴影的颜色。第三个层次很好地连接了整体色彩的关系，让色彩更统一和谐，画面效果更真实自然。

图 1-54　水中降落的飞行器

（2）低纯度类似色相构成的运用

这个镜头是描写超人先生在公司受到上司的训斥后开车回家的画面，如图 1-55 所示。由于剧情需要表达一种烦闷、压抑的气氛，所以在颜色的运用上是以冷灰色为基调。画面中一半以上的颜色被灰色占据，这些灰色在明度上大体相同，在色相上略有差异，有的偏蓝，有的偏绿，这样的灰色系统，给人的感觉透气、鲜活，而且整体。亮部系统主要是由最前端的人物和车辆组成的，这里面车辆被设计为纯度相对比较高的蓝色，其面积约占画面的 20%，位于画面的顶部和底部。这样的颜色处理，将画面的前景拉了出来，加强了颜色的层次感，空间感也随着表现出来。在人物颜色的处理上，人物的衬衫原本是白色的，被降低了明度和纯度，成为灰白色，皮肤也是一样，被加上了一层灰紫色。这样它们既表现了物体在环境中的色彩，本身的颜色又不显生硬以至破坏整体效果。总体上来看，这幅画面的 70% 左右是低纯度的色彩，色相方面属于类似色，由低纯度类似色相构成，在色相和纯度方面对比都相当弱，因此画面显得整体，调和感相当强。

图 1-55　超人先生开车回家的镜头

（3）高纯度类似色相构成的运用

超人先生在楼顶上望着弹力女超人远去时的镜头，背景环境设定为夕阳西下时的傍晚（如图1-56所示）。我们可以想象一下夕阳西下的情景，再来看动画的设计者是如何表现的。首先，由于环境的需要，画面中所有建筑物都是由红色系组成的，其亮部偏黄，暗部偏红。暗部系统中，所有颜色在纯度上都属于高纯度颜色，在色相上是类似色，明度上都是低明度颜色。亮部中的色彩在纯度和色相上大体与暗部相同，但在明度方面不同，被提高了一个纯度，属于中纯度。这样的色彩构成，统一而且不死板。其次，人物是由一组互补色组成，即头发的黄色和衣服的蓝色。虽然是互补色，但表现出来并没有那么强烈。这里设计者采用了一种常见的统一调和方法，将这两种颜色混入了黑色调和，使双方的明度、纯度降低，对比减弱，调和感增强。衣服上反光的颜色处理，采用的是点缀同一色调和的方法，把背景的颜色运用在其中，又增强了整体的调和感。最后是背景天空颜色的处理，由高纯度、中明度的红色到黄色的渐变完成，色调与整体相统一。这些颜色的运用，构成了一幅高纯度类似色相构成。由于高纯度的类似色相之间共同因素多，色相间的对比弱，因而统一感、调和感强。

图1-56 夕阳西下，弹力女超人远去的镜头

（4）对比色相构成的运用

《超人总动员》中，在超人先生第二次被雇佣来到岛上的秘密基地与坏博士手下的白发小姐会面的一系列镜头中，超人先生的超人装为红色，白发女子身穿蓝色外套。这两种颜色本身就是一组对比色。这两个角色同时出现在画面时，动画的设计者在色彩的处理上几乎全部运用了对比色相。下面，我们就逐个镜头来看。第一个镜头，超人先生坐在飞艇的驾驶舱内，舱门打开，白发小姐坐在舱外另一个传送器上，身子露出一半，裙子的颜色是蓝色，她坐在橘黄色的沙发上，远景的通道是一种灰紫色，如图1-57所示。这个镜头中存在两组对比色，红色和蓝色、橙色和紫色。这两组颜色层次分明，使画面生成一种

节奏感。接下来的两个镜头与镜头一同在这一场景中,色相上没有改变,明显不同的是镜头二中橙色的面积被减小。镜头三中,背景颜色的明度降低,使画面更"响亮"了。在二人乘坐的传送器快到瀑布的时候,采用了一个从瀑布顶端向下看的俯视镜头,整体画面分为树林、水流、瀑布三大部分,如图1-58所示。在色相上看,树木是绿色的,瀑布和水流是蓝紫色,同样也构成了对比色相构成。下一个镜头是传送器的正面,两个角色坐在其中,整体是红色和蓝色的对比。

图1-57 镜头远景的通道

图1-58 俯视镜头

(5)互补色相构成的运用

超人一家在森林中的那些镜头中,由于人物的衣服主要由红色构成,森林的颜色主要以绿色为主,所以产生了一幅幅以红绿互补色相构成的画面。以下截选其中几幅进行分析。

进入场景的第一幅画面,超人姐弟趴在地上,上方一束光照射下来,形成了整幅图的较亮区域。这个区域被暗部包围着,这块高纯度的红色约占亮部的10%,如图1-59所示。在这里,设计师运用了控制色彩面积的方法进行调和,虽然是较高纯度的红色和绿色,但缩小了其中红色的面积。面积上两者大小悬殊,结果使两色的对比效果削弱了许多,得到平稳的画面效果。这个例子证明,小面积用高纯度色彩,大面积用低纯度的色彩容易获得感觉

的平衡。像这样的色彩运用，在以森林为背景的环境画面中都有所应用，特别在超人小男孩在树林中逃命飞奔的那些镜头，几乎全部运用了面积对比。只是面积的大小有所改变。

图1-59　二人衣服颜色对比

（6）色彩的综合运用

这个镜头描写的是影片接近尾声时，超人小男孩参加短跑比赛时的情形，如图1-60所示。画面大体由六种颜色构成：两组互补色，红色和绿色、黄色和蓝色；一组类似色，蓝色和紫色。第一组互补色中红色是跑道的颜色，绿色是草坪的颜色，绿色在红色的两端，面积约是红色的20%，这两种颜色都降低了各自的纯度和明度。在类似色对比中，蓝色作为天空的颜色，紫色作为背景建筑物的颜色，其纯度被大大降低，成为低纯度中明度颜色，即灰紫色。这两组颜色组成整幅画面的大部分色彩，决定了整体的色调是中纯度色彩。这样色彩的应用符合了色彩构成的原理，更重要的是色彩与所要表现的物体相吻合，并符合作品本身的风格。色彩与作品内容的统一，是色彩是否调和的一个重要原则。当然，只有这两组颜色的对比，画面不免会显得呆板，所以设计者将记分牌设计为一组互补色，这组色彩出现在画面中心偏右，面积约占整体的20%，它的出现打破了画面的完全平衡感，使之无论从构图上还是在色彩上都产生了一种运动感，让整体画面的色彩更具有生命力。人物的色彩处理也与之很相似，采用面积较小的低纯度色彩，起到了丰富画面的效果。

图1-60　短跑比赛镜头

五、色彩构成与服装设计案例

在服装设计中,色彩的表现力往往受到服装材料的制约,如同为黑色,金丝绒、丝绸、软缎显得高贵富丽,而棉布、的确良与粗麻布则给人朴素的感觉;同为蓝色,薄如蝉翼的乔其纱飘忽轻柔,而厚重的大衣呢却显得端庄稳重。材料不同,同一色彩的表现效果就可能有极大的不同。

1. 服装色彩具有时代特征

服装色彩反映出一个时代的生活方式和价值取向。解放后的蓝、灰色列宁服(如图1-61、图1-62所示),文化大革命时的"军装绿"(如图1-63所示)都已被打上了时代的烙印,成为我们永恒的记忆。而我们现在每一季所穿的服装颜色,也都是由国际流行色委员会顺应环境的发展,根据当下一些社会变革、偶发事件、大众心理和人为设定等因素总结、归纳继而发布的。每一季的流行色并不是由人们主观意愿所决定的,也绝非少数的专家、设计师、商家的凭空杜撰,它的发展和变化受社会经济、文化、科技、消费心理、色彩规律等多种因素的影响和制约,所以每个时代都有独具风格和特征的流行色彩。

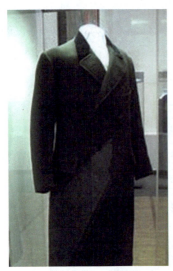
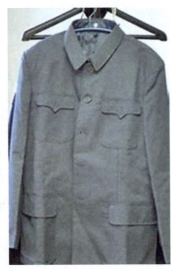
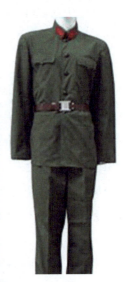

图1-61 列宁服　　　　图1-62 灰色列宁服　　　　图1-63 "军装绿"

2. 服装色彩与周围环境的协调

在设计服装时,要根据穿着时间、地点、场合等来设计,因此要时时考虑到周围环境因素。例如春季万物复苏,大地生机盎然,所以在春夏的新装发布会上相较秋冬更多选择鲜艳的色彩,如图1-64~图1-67所示。

图1-64 春夏新装发布会案例1

图1-65 春夏新装发布会案例2

图1-66 春夏新装发布会案例3

图1-67 春夏新装发布会案例4

3. 个体服装色彩的选用要因人而异

在定制服装设计中，配色要更多考虑穿着者的个体差异，如年龄层、高矮、胖瘦、肤色、气质等。如儿童可适当选择鲜艳的颜色，如图1-68所示，凸显活泼可爱的天性；青年人则要紧跟流行色，如图1-69所示；中年人可适当典雅一些，如图1-70所示，选取同类色彩搭配；老年人可多用些暖灰色，以衬托年轻，显得有朝气，如图1-71所示。

图 1-68　儿童的服装

图 1-69　青年人的服装

图 1-70　中年人的服装

图 1-71　老年人的服装

第三节　色彩构成课程的学习准备

色彩构成材料只是表现的媒介，最终还是要呈现设计思维方式，因此学习设计思维是灵魂，设计材料是实现的路径。要先明确这一关系，然后开始准备。

纸的品种很多，习惯分类方法有3种：按生产方式分，按纸张薄厚分，按用途分。这里我们介绍几种传统材料用纸。

一、绘图用纸

1. 白卡纸

一种坚挺厚实的纸,它比较光挺、细腻、平整,柔韧性和托色力比较强,是色彩构成练习绘制常用的纸张,如图 1-72 所示。

2. 素描纸

素描纸一般较厚,表面粗糙,有一定的吸水力,因此比较容易达到均匀涂抹的效果,如图 1-73 所示。

图 1-72　白卡纸

图 1-73　素描纸

3. 皮纹纸

具有纹理的纸张,能够凸显一定的肌理效果,如图 1-74 所示。

4. 拷贝纸

也叫硫酸纸,是具有一定透明性的纸张,主要用于将确定好的草稿转移到正稿上,以及复制对称和连续重复的图案,如图 1-75 所示。

图 1-74　皮纹纸

图 1-75　拷贝纸

二、绘图工具

在完成色彩构成作业过程中,绘图工具是必不可少的,是创作的基础。这里介绍一些

主要表现工具（图1-76～图1-82）。

① 铅笔。做草图和绘制底稿使用。最好用2H或HB的，因为软的铅笔容易将画面蹭脏（画面不整洁是大忌）。

② 橡皮。最好两块，一块擦铅笔稿面积较大的部分，另一块削尖，擦细小部分。

③ 毛笔。是着色工具。铺大体色彩一般用平头水粉笔或中小白云毛笔，勾线细节绘制一般用勾线笔、花枝俏、衣纹笔或小红毛。每种型号的笔最好准备两支，一支专用于冷色、一支专用于暖色，避免蹭脏画面。

④ 针管笔。黑白图案勾线、细节绘制使用。

⑤ 签字笔。功能和针管笔一样。

⑥ 直线笔（鸭嘴笔）。画色彩线条时使用。

图1-76 铅笔

图1-77 橡皮

图1-78 平头水粉笔

图1-79 毛笔

图1-80 勾线笔

图1-81 花枝俏

图1-82 小红毛

三、颜料和工具

色彩构成创作过程中，除了需要用到绘图工具外，还需要使用色彩颜料。这里列举几种常用的颜料和工具（图1-83~图1-87）。

①水粉颜料。水粉颜料最好使用36色的。使用前，最好对颜料进行脱胶，这样绘制起来才能使画面平整，颜色平涂均匀。

②丙烯颜料。颜色饱满、浓厚、鲜润，但调和容易产生脏、灰。着色层干后不溶于水，不易变色，但在卡纸上难涂均匀。

③调色盒。最好是用颜色深一些的。

④小瓷碟。调色时使用。

⑤彩色铅笔。视情况准备，推荐24色以上。最好用水溶性彩铅，配合沾水的笔涂抹。会得出通透、晕染的效果。

图1-83　小瓷碟　　　　图1-84　水粉颜料盒

图1-85　水粉颜料　　　图1-86　丙烯颜料　　　　图1-87　彩色铅笔

四、辅助工具

完成色彩构成作业过程中除了需要纸张、工具、颜料外，有时还需要一些辅助材料，主要有以下几种（图1-88~图1-94）。

① 尺子。直尺、大小三角板套件、曲线板。

② 圆规。需要配置线笔。

③ 美工刀。

④ 透明胶带。

⑤ 纸巾、抹布。

图 1-88　直尺　　　　　图 1-89　套尺

图 1-90　圆规　　　　　图 1-91　曲线尺

图 1-92　美工刀　　图 1-93　透明胶带　　图 1-94　纸巾、抹布

五、多媒体信息工具

随着信息技术的飞速发展，计算机的普及，运用电脑软件作业快速而高效。列举几种绘图软件，如 Photoshop、CorelDRAW、Adobe Illustrator CS6。

在 Photoshop、CorelDRAW、Adobe Illustrator CS6 中，我们可以轻易地找到各种颜色，更好地理解色彩构成知识、原理、规律等。

第二章

色彩构成基本理论与体系

※ 本章重点:

掌握色彩构成的基本理论与体系,例如三原色、科学原理等;明确认识色彩对比的原理、表现技巧以及不同色彩之间的差异性视觉效果。

第一节　关于色彩

色彩是我们观察事物的第一认知，是最能触动我们感官的视觉元素。色彩可以激发我们的联想，刺激我们的情绪。在设计中，色彩的合理运用一直是个很重要的课题。下面介绍一下关于色彩的部分常识（图2-1）。

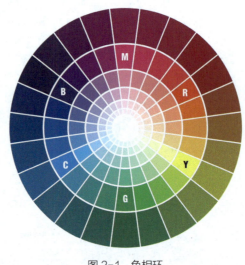

图2-1　色相环

一、色彩是什么

17世纪，英国物理学家牛顿通过科学实验，揭开了色彩来源于光的奥秘，确立了光是色彩之母的理论。光是一种电磁波，不同波长的可见光投射到物体上，一部分被吸收，另一部分被反射进入人眼，大脑再把这种刺激反映成色彩信息。他的实验方法是：在一暗室中，让太阳光束进入室内，透过三棱镜，分解出一条按红、橙、黄、绿、青、蓝、紫循序排列的彩色光带，好似雨后彩虹。这在光学上称为光的色散，也就是我们现在所知道的太阳光谱。产生这种现象的原因，是由于光的波长不同，因此通过三棱镜后，便产生不同程度的光的折射，一种光波就产生一种颜色。在没有光照的夜晚，各种色彩现象就随之消失，只有光的来临，万物才重现色彩。所以颜色是光赐予的，是光的一种特征，是眼睛看得见的各种不同波长的光。

二、色彩观

中西方艺术的发展背后是两种不同的色彩观：一种是宗教的、感性的；另一种是科学的、严谨的。西方艺术从基督教中衍生出来，从神学走向科学，背后的文化逻辑源于亚里士多德的科学逻辑。而中国文化中的色彩观以阴阳五行及儒道玄禅为基础（图2-2）。下面我们概括的介绍东西方各自色彩观的形成过程。

图2-2 中国文化中的色彩观

1. 东方的色彩观

中国古代封建社会一直认同的色彩体系是建立在阴阳、五行基础之上的五行色彩学说，分别指赤、黄、青与黑、白五色。所谓"东方谓之青，南方谓之赤，西方谓之白，北方谓之黑，天谓之玄，地谓之黄"，又有"土黄、金白、木青、火赤、水墨"一说。在此基础上，封建社会自上而下实行严密的"色彩统治"，自明清开始，黄色被定为皇家专用色彩（图2-3），且老百姓只得穿布衣，着白色、粉色等素色衣物，高纯度的色彩只在贵族间流行。这么看来，现在的中国人这么喜欢高彩度的色彩，如大红、大绿等也可以理解，因为人们对于色彩的需求被压抑了太久，一旦这种规则被破除，便会井喷一样地爆发出来。色彩的搭配讲究完整性，一旦色相环中的一些色彩被

图2-3 明清时期使用黄色的佛教绘画

禁止，将会破坏整体的色彩搭配体系，所以直到现在，我国在五色说之上没有取得进一步的发展，也没有形成完整严密的色理论体系。我们的邻国日本从明治维新时期就开始引进色彩学，并且在明治9年，小学就已开设色彩学课程，如今日本在色彩学方面已经做到了领先于整个亚洲，并且跻身于欧美发达国家的行列。而直到当代，我国专业的色彩机构还是非常少，因此在色彩上还没有办法和发达国家对接。

2. 西方的色彩观

早在文艺复兴时期，达·芬奇就提出："全部的色彩来源于光，没有光，就没有色彩，就什么也看不见。黄色是大地、绿色是水、蓝色是天空大气、红色是火、黑色是黑暗"。牛顿是西方色彩史上的开山鼻祖，著有《光学》一书，且通过三棱镜原理发现了光的七色原理。自牛顿开始，西方的色彩科学开始一步步发展下去，直至100年前美国的色彩学进入成熟期，开始领军世界，其中最著名的便是孟塞尔先生，今天各个行业里使用的孟塞尔体系（图2-4）即为其所创造。孟塞尔体系是用立体模型来表示颜色的一种方法，至此色彩的三属性（明度、彩度、色相）体系初步确立。

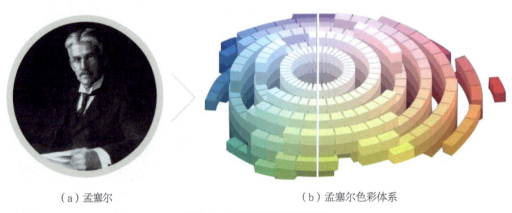

（a）孟塞尔　　　　　　　　　　　（b）孟塞尔色彩体系

图2-4　孟赛尔及孟赛尔体系

三、人对色彩的感知

1. 色彩的冷暖

色彩的冷暖是人们在长时间的生活中积累的颜色感觉。冷、暖是个相对概念，因人而异，毕竟每个人的生活环境都不同。通常情况下，红色、橙色、粉色使人联想到火焰和太阳等事物，让人感觉温暖；蓝色、紫色使人联想到蓝天、冰雪等事物，让人感觉寒冷。色彩的冷暖特性经常被应用在日常设计之中。如夏季炎热，电风扇必不可少，电风扇的颜色

大多为白色，极少数电扇是红色、橙色。虽然吹出的风是一样的，但红色电扇更容易让人产生热的感觉。同样在室内设计方面，冷色的装修风格使人感觉凉爽。实验表明，暖色与冷色可以使人对房间的心理温度相差2～3℃。图2-5、图2-6分别为冷、暖色调的室内空间。

图2-5　冷色调的室内空间　　　　　　　图2-6　暖色调的室内空间

2. 色彩的重量

色彩本身没有重量，只是一种抽象的感受。举个例子，如图2-7所示，同等大小的两个10t重锤，黑色款看上去明显更重一些。我们经常讲黑色厚重、深沉，白色轻盈、活泼。其实我们在生活中使用这些形容词的时候就已经在潜意识里给两个颜色标注了重量。当人在无法用物理方法精确衡量物体的重量时，往往就会不自觉地用情绪体验来进行度量。这时对于色彩的感知就派上了用场。色彩的重量规律是：相同颜色，明度越低，感觉越重；饱和度越低的颜色感觉越重。

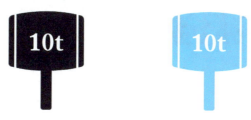

图2-7　色彩的重量

3. 色彩的扩张性

我们做个实验，在两个大小、形状相同的形状里填入不同的色彩，如图2-8。将

(a)、(b)组合到一起,会明显地发现(a)的形状要大于(b),(c)给人的感受明显更为协调。色相上,诸如红色、橘色等暖色系色彩有扩张感。蓝、紫等冷色系色彩具有收缩感。明度上,越亮的色彩扩张感越强;越暗的色彩收缩感越强;尤其是黑色。色彩的扩张性在设计中有着广泛的运用。以时装为例,深色系的服装显瘦,亮色系的服装显胖,这是很多人都知道的道理。在绘画中,合理利用色彩的扩张性对画面的平衡起着重要的作用。

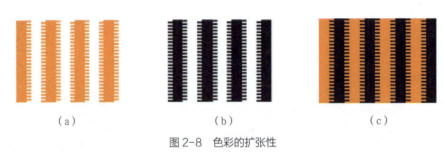

(a)　　　　　　　(b)　　　　　　　(c)

图 2-8　色彩的扩张性

4. 色彩的进退感

与人眼距离相同的色彩,有的感觉在前面,有的感觉在后面,这便是色彩的进退感,即色彩在对比过程中产生了先后关系。一般来说,补色的对比最强烈,所以视觉上两块颜色的前后关系最明显。红绿、黄蓝和白黑三组补色组合中,处于前面的是红色,之后是黄色和白色。从明度方面讲,明度高的色彩在前,明度低的色彩在后。从饱和度方面讲,高饱和度色彩在前,低饱和度色彩在后,如图 2-9 所示。当我们进行设计工作时,可以利用色彩的进退特性来制造空间感,也可以利用它强调主体物。化妆时,眼影通常使用深色就是利用这一原理来塑造眼窝的立体感。日本的插花艺术中,通常把颜色偏冷的花放在后面,把暖色系的花放在前面以制造纵深感。

(a)　　　　　　　　　　　(b)

图 2-9　色彩的进退感

四、色彩的联想

其实色彩本身是没有意义的,但色彩可以使我们联想到某种事物或某段回忆,进而影

响我们的情绪。人其实是靠着经验与习惯生活的，而色彩能够使我们联想到曾经的经验与习惯，于是色彩也就有了意义。这种意义不是色彩本身的，而是色彩背后所代表的事物带给我们的。色彩是很难被理性衡量的，不同的人看到色彩有各自不同的感受，例如大部分人看到绿色会想起植物、生命等积极的东西，但也有人会联想到绿帽子，他可以说自己讨厌绿色。 但刨除这些个别的元素，而选取大部分常规情况来看，色彩之于人们的含义是有大量共性存在的。这里我们整理了一些常规的含义展示给大家（图2-10）。

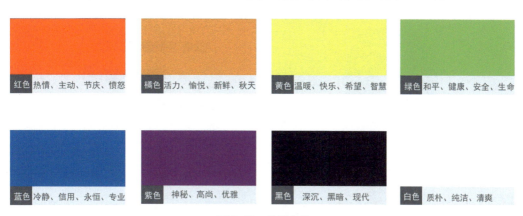

图2-10 色彩含义

五、色彩模式

常见的色彩模式有RGB、CMYK、HSB几种。

1. RGB 模式

RGB模式是色光显示模式，也是绝大多数电子显示屏运用的模式（图2-11）。RGB分别指红、绿、蓝三个颜色，它们也被称为色光三原色。根据光学原理，人眼中识别的颜色是物体反射的光波，当光波投射到人眼时，越多的色光叠加，颜色就越亮。电子屏幕中的每一个像素都由红、绿、蓝三色组成，然后这三色分别以不同的明度组合显示各种色彩，在此基础上千万个像素以不同的色彩拼合成一幅完整的画面。

2. CMYK 模式

CMYK通常指的是印刷色彩系统，颜料的特性与色光相反，越叠加越黑，所以颜料的三原色必须是可以吸收RGB的色彩，也就是RGB的补色：青、洋红、黄色。由于不存在完美的颜料，所以完美的黑色是无法通过叠加调和的，又在这三色基础上加入了黑色。RGB与CMYK虽然是不同的色彩系统，但通常情况下，它们是可以互相转化的。

3. HSB 模式

与 RGB 与 CMYK 的色彩形成原理不同，HSB 模式的色彩原理更符合色彩属性原则即色相、明度与饱和度。这也更符合人眼的判断原理。H 代表色相（Hue），S 代表饱和度（Saturation），B 代表亮度（Brightness）。在实际使用的时候，HSB 较 RGB 与 CMYK 模式都要方便一些，在设计师在调色的时候可以尝试用一下。绘图软件通常都装有这个色彩模式。

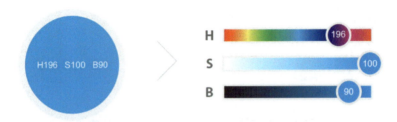

图 2-11　RGB 模式

第二节　色彩的科学原理

一、色彩的物理原理

1. 光源

（1）色与光的关系

我们生活在一个多彩的世界里。白天，在阳光的照耀下，各种色彩争奇斗艳，并随着照射光的改变而变化无穷。但是，每当黄昏，大地上的景物无论多么鲜艳，都将被夜幕缓缓吞没。在漆黑的夜晚，我们不但看不见物体的颜色，甚至连物体的外形也分辨不清。同样，在暗室里，我们也感觉不到色彩。这些事实告诉我们：没有光就没有色，光是人们感知色彩的必要条件，色来源于光。所以说光是色的源泉，色是光的表现。为了了解色彩产生的原因，首先必须对光做进一步的了解。

（2）光的本质

人们对光的本质的认识，最早可以追溯到 17 世纪，从牛顿的微粒说到惠更斯的弹性波动说，从麦克斯韦的电磁理论到爱因斯坦的光量子学说，以至现代的波粒二象性理论。

光按其传播方式以及具有反射、干涉、衍射和偏振等性质来看,有波的特征;但许多现象又表明它是由有能量的光量子组成的,如放射、吸收等。在这两点的基础上,发展出了现代的波粒二象性理论。光的物理性质由它的波长和能量决定。波长决定了光的颜色,能量决定了光的强度。光映射到我们的眼睛时,波长不同决定了光的色相不同。波长相同能量不同,则决定了色彩明暗的不同。在电磁波辐射范围内,只有波长380~780nm的辐射能引起人们的视感觉,这段光波叫做可见光,如图2-12所示。

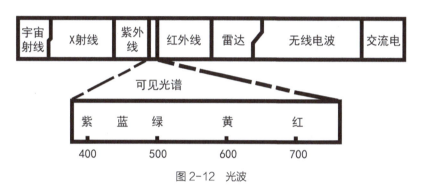

图2-12 光波

在这段可见光谱内,不同波长的辐射引起人们的不同色彩感觉。英国科学家牛顿在1666年发现,把太阳光经过三棱镜折射,然后投射到白色屏幕上,会显出一条像彩虹一样美丽的色光带谱,从红开始,依次是橙、黄、绿、青、蓝、紫七色,如图2-13所示。这是因为日光中包含有不同波长的辐射能,在它们分别刺激我们的眼睛时,会产生不同的色光,而它们混合在一起并同时刺激我们的眼睛时,则是白光,我们感觉不出它们各自的颜色。但是,当白光经过三棱镜时,由于不同波长的折射系数不同,折射后投影在屏上的位置也不同,所以一束白光通过三棱镜便分解为上述七种不同的颜色,这种现象称为色散。

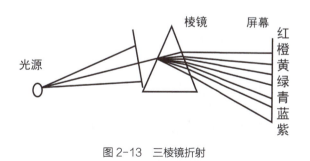

图2-13 三棱镜折射

从图2-13中可以看到,红色的折射率最小,紫色最大。这条依次排列的彩色光带称为光谱。这种被分解过的色光,即使再一次通过三棱镜也不会再分解为其他的色光。我们

把光谱中不能再分解的色光叫作单色光，由单色光混合而成的光叫作复色光。表2-1所列为各单色光的波长值。

表2-1 色光的波长值

光色	波长 λ/nm	代表波长 /nm
红（Red）	780～630	700
橙（Orange）	630～600	620
黄（Yellow）	600～570	580
绿（Green）	570～500	550
青（Cyan）	500～470	500
蓝（Blue）	470～420	470
紫（Violet）	420～380	420

（3）相对光谱能量分布

一般的光源是不同波长的色光混合而成的复色光，如果将它的光谱中每种色光的强度用传感器测量出来，就可以获得不同波长色光的辐射能的数值。图2-14就是一种用来测量各波长色光的辐射能仪器的简要原理，这种仪器称为分光辐射度计。

图2-14 分光辐射度计原理

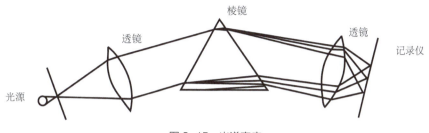

图 2-15 光谱密度

图 2-15 表明,光源经过左边的隙缝和透镜变成平行光束,投向棱镜的入射平面,当入射光通过棱镜时,由于折射,使不同波长的色光以不同的角度弯折,从棱镜的入射平面射出。任何一种分解后的光谱色光在离开棱镜时,仍保持为一束平行光,再由右边的透镜聚光,通过隙缝射在光电接收器上转换为电能。如果右边的隙缝是可以移动的,就可以把光谱中任意一种谱色挑选出来,所以,在光电接收器上记录的是光谱中各种不同波长色光的辐射能。若以 $φe$ 表示光的辐射能,$λ$ 表示光谱色的波长,则定义在以波长 $λ$ 为中心的微小波长范围内的辐射能与该波长的宽度之比称为光谱密度(W/nm),写成数学形式为:

$$φe(λ)=dφe/dλ$$

光谱密度表示了单位波长区间内辐射能的大小。通常光源中不同波长色光的辐射能是随波长的变化而变化的,因此,光谱密度是波长的函数。光谱密度与波长之间的函数关系称为光谱分布。在实用上更多的是以光谱密度的相对值与波长之间的函数关系来描述光谱分布,称为相对光谱能量(功率)分布,记为 $S(λ)$。相对光谱能量分布可用任意值来表示,但通常是取波长 $λ$=555nm 处的辐射能量为 100,作为参考点,与之进行比较而得出的。若以光谱波长 $λ$ 为横坐标,相对光谱能量分布 $S(λ)$ 为纵坐标,就可以绘制出光源相对光谱能量分布曲线。知道了光源的相对光谱能量分布,就知道了光源的颜色特性。反过来说,光源的颜色特性取决于在发出的光线中,不同波长上的相对能量比例,而与光谱密度的绝对值无关。绝对值的大小只反映光的强弱,不会引起光源颜色的变化。从图 2-16 中可以看到:正午的日光有较高的辐射能,它除在蓝紫色波段能量较低外,在其余波段能量分布均较均匀,基本上是无色或白色的。荧光灯光源在 405nm、430nm、540nm 和 580nm 出现四个线状带谱,峰值在 615nm,而后在长波段(深红)处能量下降,这表明荧光光源在绿色波段(550~560nm)有较高的辐射能,而在红色波段(650~700nm)辐射能减弱。对比之下,白炽灯光源在短波蓝色波段辐射能比荧光光源低,而在长波红色区间,有相对高的能量。因此,白炽灯光源,总带有黄红色。红宝石激光器发出的光,其能量完全集中在一个很窄的波段内,大约为 694nm,看起来是典型的深红色。在颜色测

量计算中，为了使其测量结果标准化，就要采用 CIE 标准光源。

根据对图 2-16 各曲线的分析表明，没有一种实际光源的能量分布是完全均匀一致的，也没有一种完全的白光。然而，尽管这些光源（自然光或人造光）在光谱分布上有很大的不同，在视觉上也有差别，但由于人眼有很大的适应性，因此，习惯上这些光都被称为"白光"。但是在色彩的定量研究中，1931 年国际照明委员会（缩写 CIE）建议，以等能量光谱作为白光的定义。等能白光的意义是：以辐射能为纵坐标，光谱波长为横坐标，则它的光谱能量分布曲线是一条平行横轴的直线，即：$S(\lambda)=C$（常数）。等能白光分解后得到的光谱称为等能光谱，每一波长为 λ 的等能光谱色色光的能量均相等。

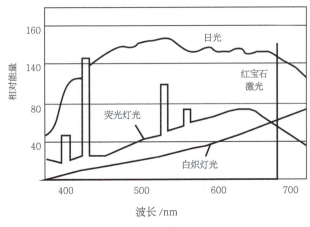

图 2-16 光源曲线分析图

（4）光源色温

能自行发光的物体叫做光源。光源的种类繁多，形状千差万别，但大体上可分为自然光源和人造光源。自然光源受自然气候条件的限制，光色瞬息万变，不易稳定，如最大的自然光源太阳。人造光源有各种电光源和热辐射光源，如电灯光源等。不同的光源，由于发光物质不同，其光谱能量分布也不相同。一定的光谱能量分布表现为一定的光色，对光源的光色变化，我们用色温来描述。根据能量守恒定律：物体吸收的能量越多，加热时它辐射的本领越大。黑色物体对光能具有较大的吸收能力。如果一个物体能够在任何温度下全部吸收任何波长的辐射，那么这个物体称为绝对黑体。绝对黑体的吸收本领是一切物体中最大的，加热时它辐射本领也最大。天然的、理想的绝对黑体是不存在的。人造黑体是用耐火金属制成的具有小孔的空心容器，如图 2-17 所示。进入小孔的光，将在空腔内发生多次反射，每次反射都被容器的内表面吸收一部分能量，直到全部能量被吸收为止。这种容器的小孔就是绝对黑体。

黑体辐射的发射本领只与温度有关。严格地说，一个黑体若被加热，其表面按单位面积辐射光谱能量的大小及其分布完全决定于它的温度。因此，我们把任一光源发出的光的颜色与黑体加热到一定温度下发出的光的颜色相比较，来描述光源的光色。所以色温可以定义为："当某一种光源的色度与某一温度下的绝对黑体的色度相同时绝对黑体的温度。"因此，色温是以温度的数值来表示光源颜色的特征。在人工光源中，只有

图 2-17　有小孔的空心容器中光的反射

白炽灯灯丝通电加热与黑体加热的情况相似。对白炽灯以外的其他人工光源的光色，其色度不一定准确地与黑体加热时的色度相同，所以只能用光源的色度与最相接近的黑体的色度的色温来确定光源的色温，这样确定的色温叫相对色温。色温用绝对温度（K）表示，绝对温度等于摄氏温度加 273。如正午的日光具有的色温为 6500K，就是说黑体加热到 6500K 时发出的光的颜色与正午的颜色相同。其他如白炽灯色温约为 2600K。表 2-2 列出了一些常见的光源色温。色温是光源的重要指标，一定的色光具有一定的相对能量分布：当黑体连续加热，温度不断升高时，其相对光谱能量分布的峰值部位将向短波方向变化，所发的光带有一定的颜色，其变化顺序是红、黄、白、蓝。

表 2-2　常见的光源色温

光源	色温 /K
晴天室外光	13000
全阴天室外光	6500
白天直射日光	5550
45°斜射日光	4800
昼光色、荧光灯	6500
氙灯	5600
炭精灯	5500~6500

（5）光源显色性

人类在长期的生产生活实践中，习惯于在日光下辨认颜色。尽管日光的色温和光谱能量分布随着自然条件的变化有很大的差异，但人眼的辨认能力依然是准确的。这是人们在自然光下长期实践对颜色形成了记忆的结果。随着照明技术的发展，许多新光源的开发利用，人们经常在不同的环境下辨认颜色。有些灯光的颜色与日光很相似，如荧光灯、汞灯

等，但其光谱能量分布与日光却有很大的差别。这些光谱中缺少某些波长的单色光成分。人们在这些光源下观察到的颜色与日光下看到的颜色是不同的，这就涉及光源的显色性问题。什么是光源的显色性？由于同一个颜色样品在不同的光源下可能使人眼产生不同的色彩感觉，而在日光下物体显现的颜色是最准确的。因此，可以用日光标准（参照光源），将白炽灯、荧光灯、钠灯等人工光源（待测光源）与其比较，其显示同色能力的强弱叫做该人工光源的显色性。我国国家标准《光源显色性评价方法》（GB 5702—85）中规定，用普朗克辐射体（色温低于5000K）和组合日光（色温高于5000K）作参照光源。为了检验物体在待测光源下所显现的颜色与在参照光源下所显现的颜色相符的程度，采用显色性指数作为定量评价指标。显色性指数最高为100。显色性指数表示物体在待测光源下变色和失真的程度。例如，在日光下观察一幅画，然后拿到高压汞灯下观察，就会发现，某些颜色已经发生了改变。如粉色变成了紫色，蓝色变成了蓝紫色。因此，在高压汞灯下，物体失去了"真实"颜色；如果在黄色光的低压钠灯底下来观察，则蓝色会变成黑色，颜色失真更厉害，显色指数更低。光源的显色性是由光源的光谱能量分布决定的。日光、白炽灯具有连续光谱，连续光谱的光源均有较好的显色性。通过对新光源的研究发现，除连续光谱的光源具有较好的显色性外，由几个特定波长色光组成的混合光源也有很好的显色效果。如450nm的蓝光、540nm的绿光、610nm的橘红光以适当比例混合所产生的白光，虽然为高度不连续光谱，但却具有良好的显色性。用这样的白光去照明各色物体，都能得到很好的显色效果。光源的显色性以一般显色性指数Ra值区分：Ra值为100～75显色优良；Ra值为75～50显色一般；Ra值为50以下显色性差。

光源显色性和色温是光源的两个重要的颜色指标。色温是衡量光源色的指标，而显色性是衡量光源视觉质量的指标。假若光源色处于人们所习惯的色温范围内，则显色性应是衡量光源质量的更为重要的指标。这是因为显色性直接影响着人们所观察到的物体的颜色。

（6）光源三次刺激值

在定量研究中我们发现，某种光源所发出的光，可以通过红、绿、蓝三种单色光按不同比例混合匹配产生。这种用来匹配某一特定光源所需要的红、绿、蓝三原色的量叫做该光源三刺激值。光源的红、绿、蓝三刺激值分别用 $X0$、$Y0$、$Z0$ 来表示。

（7）标准光源

我们知道，照明光源对物体的颜色影响很大。不同的光源有着各自的光谱能量分布及颜色，在它们的照射下物体表面呈现的颜色也随之变化。为了统一对颜色的认识，首先必

须要规定标准的照明光源。因为光源的颜色与光源的色温密切相关，所以 CIE 规定了四种标准照明体的色温标准。

①标准照明体 A：代表完全辐射体在 2856K 发出的光（X0=109.87，Y0=100.00，Z0=35.59）。

②标准照明体 B：代表相关色温约为 4874K 的直射阳光（X0=99.09，Y0=100.00，Z0=85.32）。

③标准照明体 C：代表相关色温大约为 6774K 的平均日光，光色近似阴天天空的日光（X0=98.07，Y0=100.00，Z0=118.18）。

④标准照明体 D65：代表相关色温大约为 6504K 的日光（X0=95.05，Y0=100.00，Z0=108.91）。

⑤标准照明体 D：代表标准照明体 D65 以外的其他日光。

CIE 规定的标准照明体是指特定的光谱能量分布，是规定的光源颜色标准。它并不必须由一个光源直接提供，也并不一定用某一光源来实现。为了实现 CIE 规定的标准照明体的要求，还必须规定标准光源，以具体实现标准照明体所要求的光谱能量分布。CIE 推荐下列人造光源来实现标准照明体的规定。

①标准光源 A：色温为 2856K 的充气螺旋钨丝灯，其光色偏黄。

②标准光源 B：色温为 4874K，由 A 光源加罩 B 型 D-G 液体滤光器组成。光色相当于中午日光。

③标准光源 C：色温为 6774K，由 A 光源加罩 C 型 D-G 液体滤光器组成，光色相当于有云的天空光。

CIE 标准光源 A、B、C 的相对光谱能量分布曲线如图 2-18 所示。

CIE 标准照明体 A、B、C 由标准光源 A、B、C 实现，但对于模拟典型日光的标准照明体 D65，目前 CIE 还没有推荐相应的标准光源。因为它的光谱能量分布在目前还不能由真实的光源准确地实现。当前国际上正在进行着与标准照明体 D65 相对应的标准光源的研制工作。现在研制的三种模拟 D65 人造光源分别为：带滤光器的高压氙弧灯、带滤光器的白炽灯和荧光灯。它们的相对光谱能量分布与 D65 有所符合，带滤光器的高压氙弧灯提供

图 2-18　CIE 标准光源能量分布曲线

了最好的模拟，带滤光器的白炽灯在紫外区的模拟尚不太理想，荧光灯的模拟较差。为了满足精细辨色生产活动的需要，还有采用荧光灯和带滤光器的白炽灯组成的混光光源，称为 D75 光源。其色温可达 7500K。

2. 色光三原色的确定

三原色的本质是三原色具有独立性，即三原色中任何一色都不能用其余两种色彩合成。另外，三原色具有最大的混合色域，其他色彩可由三原色按一定的比例混合出来，并且混合后得到的颜色数目最多。

在色彩感觉形成的过程中，光源色与光源、眼睛和大脑三个要素有关，因此对于色光三原色的选择，涉及光源的波长及能量、人眼的光谱响应区间等因素。从能量的观点来看，色光混合是亮度的叠加，混合后的色光必然要亮于混合前的各个色光，只有明亮度低的色光作为原色才能混合出数目比较多的色彩，否则，用明亮度高的色光作为原色，其相加则更亮，这样就永远不能混合出那些明亮度低的色光。同时，三原色应具有独立性。三原色不能集中在可见光光谱的某一段区域内，否则，不仅不能混合出其他区域的色光，而且所选的原色也可能由其他两色混合得到，失去其独立性，而不是真正的原色。在白光的色散实验中，我们可以观察到红、绿、蓝三色比较均匀地分布在整个可见光谱上，而且占据较宽的区域。如果适当地转动三棱镜，使光谱由宽变窄，就会发现其中色光所占据的区域有所改变。在变窄的光谱上，红（R）、绿（G）、蓝（B）三色光的颜色最显著，其余色光颜色逐渐减退，有的差不多已消失。得到的这三种色光的波长范围分别为：R（600～700nm），G（500～570nm），B（400～470nm）。在色彩学中，一般将整个可见光谱分成蓝光区、绿光区和红光区进行研究。

当用红光、绿光、蓝光三色光进行混合时，可分别得到黄光、青光和品红光。品红光是光谱上没有的，称为谱外色。如果将此三色光等比例混合，可得到白光；而将此三色光以不同比例混合，就可得到多种不同色光。

从人的视觉生理特性来看，人眼的视网膜上有三种感色视锥细胞——感红细胞、感绿细胞、感蓝细胞，这三种细胞分别对红光、绿光、蓝光敏感。当其中一种感色细胞受到较强的刺激，就会引起该感色细胞的兴奋，则产生该色彩的感觉。人眼的三种感色细胞具有合色的能力。当一复色光刺激人眼时，人眼感色细胞可将其分解为红、绿、蓝三种单色光，然后混合成一种颜色。正是由于这种合色能力，我们才能识别除红、绿、蓝三色之外的更大范围的颜色。综上所述，我们可以确定：色光中存在三种最基本的色光，它们的颜色分别为红色、绿色和蓝色。这三种色光既是白光分解后得到的主要色光，又是混

合色光的主要成分,并且能与人眼视网膜细胞的光谱响应区间相匹配,符合人眼的视觉生理效应。这三种色光以不同比例混合,几乎可以得到自然界中的一切色光,混合色域最大;而且这三种色光具有独立性,其中一种原色不能由另外的原色光混合而成。由此,我们称红、绿、蓝为色光三原色。为了统一认识,1931年规定了三原色的波长$\lambda(R)=700.0nm$,$\lambda(G)=546.1nm$,$\lambda(B)=435.8nm$。在色彩学研究中,为了便于定性分析,常将白光看成是由红、绿、蓝三原色等量相加而合成的。

3. 色光加色光法

由两种或两种以上的色光相混合时,会同时或者在极短的时间内连续刺激人的视觉器官,使人产生一种新的色彩感觉。我们称这种色光混合为加色混合。这种由两种以上色光相混合,呈现另一种色光的方法,称为色光加色法。CIE进行颜色匹配实验表明,当红、绿、蓝三原色的亮度比例为1.0000∶4.5907∶0.0601时,就能匹配出中性色的等能白光,尽管这时三原色的亮度值并不相等,但CIE却把每一原色的亮度值作为一个单位看待,所以色光加色法中红、绿、蓝三原色光等比例混合得到白光,其表达式为(R)+(G)+(B)=(W)。红光和绿光等比例混合得到黄光,即(R)+(G)=(Y);红光和蓝光等比例混合得到品红光,即(R)+(B)=(M);绿光和蓝光等比例混合得到青光,即(B)+(G)=(C),如图2-19所示。如果不等比例混合,则会得到更加丰富的混合效果,如黄绿、蓝紫、青蓝等。

图2-19 绿光和蓝光等比例混合

①从色光混合的能量角度分析,色光加色法的混色方程为:

$$C=\alpha(R)+\beta(G)+\gamma(B)$$

式中,C为混合色光总量;(R)、(G)、(B)为三原色的单位量;α、β、γ为三原色分量系数。此混色方程十分明确地表达了复色光中的三原色成分。

②从人眼对色光物理刺激的生理反应角度分析,色光加色混合的数学形式为:

$$c=\bar{x}(R)+\bar{y}(G)+\bar{z}(B)$$

式中,c为混合色觉;\bar{x}、\bar{y}、\bar{z}为光谱三刺激值。

自然界和现实生活中,存在很多色光混合加色现象。例如太阳初升或将落时,一部分色光被较厚的大气层反射到太空中,一部分色光穿透大气层到地面,由于云层厚度及位置不同,人们有时可以看到透射的色光,有时可以看到部分透射和反射的混合色光,使天空出现了丰富的色彩变化。

(1) 加色法实质

加色法是色光与色光混合生成新色光的呈色方法。参加混合的每一种色光都具有一定的能量，这些具有不同能量的色光混合时，可以导致混合色光能量的变化。色光直接混合时产生新色光的能量是参加混合的各色光的能量之和。如图 2-20 所示，照射面积相同的两种色光红光 R（面积 E_1）与绿光 G（面积 E_2）混合，混合后的黄光 Y（面积 E_3）依然与混合前单色光的面积相同，但光的能量却增大了，所以导致了混合后色光亮度的增加。

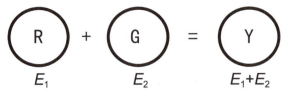

图 2-20　加色法实质

(2) 加色混合种类

色光混合的实现方法主要分为两类：一类是视觉器官外的混合；另一类是视觉器官内的混合。

视觉器官外的加色混合是指色光在进入人眼之前就已经混合成新的色光。色光的直接匹配就是视觉器官外的加色混合。光谱上各种单色光形成白光，是最典型的视觉器官外的加色混合。这种加色混合的特点是：在进入人眼之前各色光的能量就已经叠加在一起，混合色光中的各原色光对人眼的刺激是同时开始的，是色光的同时混合。

视觉器官内的加色混合是指参加混合的各单色光，分别刺激人眼的三种感色细胞，使人产生新的综合色彩感觉，它包括静态混合与动态混合。

(3) 静态混合

静态混合是指各种颜色处于静态时，反射的色光同时刺激人眼而产生的混合，如细小色点的并列与各单色细线的纵横交错，所形成的颜色混合，均属静态混合。各色反射光是同时刺激人眼的，也是色光的同时混合。

(4) 动态混合

动态混合是指各种颜色处于动态时，反射的色光在人眼中的混合。如彩色转盘的快速转动，各种色块的反射光不是同时在人眼中出现，而是一种色光消失，另一种色光出现，先后交替刺激人眼的感色细胞，由于人眼的视觉暂留现象，使人产生混合色觉。人眼之所以能够看清一个物体，乃是由于该物体在光的照射下，物体所反射或透射的光进入人眼，

刺激了视神经，引起了视觉反应。当这个物体从眼前移开，对人眼的刺激作用消失时，该物体的形状和颜色不会随着物体移开而立即消失，它在人眼还可以做一个短暂停留，时间大约为0.1s。物体形状及颜色在人眼中这个短暂时间的停留，就称为视觉暂留现象。正因为有了这种视觉暂留现象，人们才能欣赏到电影、电视的连续画面。视觉暂留现象是视错觉的一种表现。

人眼的视觉暂留现象是色光动态混合呈色的生理基础，如图2-21所示的彩色转盘。

图2-21 动态混合

在转盘上以1∶1的比例间隔均匀地涂上红、绿两种颜色，快速转动转盘，可以看到转盘上已不再是红、绿两种颜色，而是一个黄色。这是因为当转盘快速转动时，如果红色反射光进入人眼，就会刺激感红细胞。当红色转过，绿色反射光进入人眼，就刺激了感绿细胞。此时，感红细胞所受刺激并没有消失，它继续停留0.1s的时间。在这个瞬间，感红细胞与感绿细胞同时兴奋，就产生了综合的黄色感觉。彩色转盘转动得越快，这种混合就越彻底。动态混合是由参加混合的色光先后交替连续刺激人眼，因此又称为色光的先后混合。通常情况下，人眼可以正确地观察及判断外界事物的状态，如大小、形状、颜色等，但如果商品包装的颜色分布太杂、颜色面积太小或多种颜色的交替速度过快，人眼的分辨能力则受到影响，就会使所观察到的颜色与实际有所差别。

4. 色光混合规律

（1）色光连续变化规律

由两种色光组成的混合色中，如果一种色光连续变化，混合色的外貌也连续变化。可以通过色光的不等量混合实验观察到这种混合色的连续变化。红光与绿光混合形成黄光，若绿光不变，改变红光的强度使其逐渐减弱，可以看到混合色由黄变绿的各种过渡色彩；反之，若红光不变，改变绿光的强度使其逐渐减弱，可以看到混合色由黄变红的各种过渡色彩。

（2）补色律

在色光混合实验中可以看到：三原色光等量混合，可以得到白光。如果先将红光与

绿光混合得到黄光，黄光再与蓝光混合，也可以得到白光。白光还可以由另外一些色光混合得到。如果两种色光混合后得到白光，这两种色光称为互补色光，这两种颜色称为补色。补色混合具有以下规律：每一个色光都有一个相应的补色光，某一色光与其补色光以适当比例混合，便产生白光，最基本

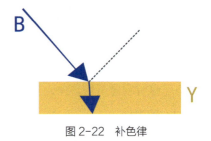

图2-22 补色律

的互补色有三对：红—青、绿—品红、蓝—黄。补色的一个重要性质是一种色光照射到其补色的物体上，则被吸收。如用蓝光B照射黄色物体Y，黄色物体吸收了所有蓝色光，如图2-22所示。

利用这个道理，我们可以用某一色光的补色控制这一色光。如果控制绿色，可以通过调整品红颜料层的浓度来控制其反射（透射）率，以达到合适的强度。

（3）中间色律

中间色律的主要内容是：任何两种非补色光混合，便产生中间色，其颜色取决于两种色光的相对能量，其鲜艳程度取决于二者在色相顺序上的远近。任何两种非补色光混合，便产生中间色。最典型的实例是三原色光两两等比例混合，可以得到它们的中间色：（R）+（G）=（Y）；（G）+（B）=（C）；（R）+（B）=（M）。其他非补色混合都可以产生中间色。颜色环上的橙红光与青绿光混合，产生的中间色的位置在橙红光与青绿光的连线上。其颜色由橙红光与青绿光的能量决定：若橙红光的强度大，则中间色偏橙；反之则偏青绿色。其鲜艳程度由相混合的两色光在颜色环上的位置决定：此两色光距离愈近，产生的中间色愈靠近颜色环边线，就愈接近光谱色，因此，就愈鲜艳；反之，产生的中间色靠近中心白光，其鲜艳程度下降。

（4）代替律

颜色外貌相同的光，不管它们的光谱成分是否一样，在色光混合中都具有相同的效果。凡是在视觉上相同的颜色都是等效的，即相似色混合后仍相似，即如果颜色光A=B，C=D，那么：A+C=B+D。

色光混合的代替规律表明：只要在感觉上颜色是相似的便可以相互代替，所得的视觉效果是同样的。设A+B=C，如果没有直接色光B，而X+Y=B，那么根据代替律，可以由A+X+Y=C来实现C。由代替律产生的混合色光与原来的混合色光在视觉上具有相同的效果。色光混合的代替律是非常重要的规律。根据代替律，可以利用色光相加的方法产生或代替各种所需要的色光。色光的代替律更加明确了同色异谱色的应用意义。

（5）亮度相加律

由几种色光混合组成的混合色的总亮度等于组成混合色的各种色光亮度的总和。这一定律叫作色光的亮度相加律。色光的亮度相加规律，体现了色光混合时的能量叠加关系，反映了色光加色法的实质。

以上五个规律是色光混合的基本规律。从这些规律中可以看出：以各种比例的三原色光相混合，可以产生自然界中的各种色彩。熟悉了色光混合的基本规律，就可以大体知道一个比较复杂的色光，是由哪几个原色光组成的，或者几个比较单纯的色光混合起来，会形成什么样的色光。这对于色彩的设计和彩色原稿的分析都有着十分重要的意义。

5. 色料减色法

（1）色料三原色

在光的照耀下，各种物体都具有不同的颜色。其中很多物体的颜色是经过色料的涂、染而具有的。凡是涂染后能够使无色的物体呈色、有色物体改变颜色的物质，均称为色料。色料可以是有机物质，也可以是无机物质。色料有染料与颜料之分。色料和色光是截然不同的物质，但是它们都具有众多的颜色。在色光中，确定了红、绿、蓝三色光为最基本的原色光。在众多的色料中，是否也存在几种最基本的原色料，它们不能由其他色料混合而成，却能调制出其他各种色料？通过色料混合实验人们发现：采用与色光三原色相同的红、绿、蓝三种色料混合，其混色色域范围不如色光混合那样宽广。红、绿、蓝任意两种色料等量混合，均能吸收绝大部分的辐射光而呈现具有某种色彩倾向的深色或黑色。从能量观点来看，色料混合，光能量减少，混合后的颜色必然暗于混合前的颜色。因此，明度低的色料调配不出明亮的颜色，只有明度高的色料作为原色才能混合出数目较多的颜色，得到较大的色域。从色料混合实验中发现，能透过（或反射）光谱较宽波长范围的色料青、品红、黄三色，能匹配出更多的色彩。在此实验基础上，人们进一步明确：由青、品红、黄三色料以不同比例相混合，得到的色域最大，而这三色料本身却不能用其余两种原色料混合而成。因此，我们称青、品红、黄三色为色料的三原色。

需要说明的是，在色彩设计和色彩复制中，有时会将色料三原色称为红、黄、蓝，而这里的红是指品红（洋红），蓝是指青色（湖蓝）。

（2）色料减色法及其实质

颜色是物体的化学结构所固有的光学特性。一切物体呈色都是通过对光的客观反映而实现的。所谓"减色"，是指加入一种原色色料就会减去入射光中的一种原色色光（补色光）。因此，在色料混合时，从复色光中减去一种或几种单色光，呈现另一种颜色的方法

称为减色法。

下面以色光照射理想滤色片为例来说明。当一束白光照射品红滤色片的时候,如图2-23(a)所示,根据补色的性质,品红滤色片吸收了R、G、B三色中的G,而将剩余的R和B透射出来,从而呈现了品红色。图2-23(b)为青和品红二原色色料等比例叠加的情况,当白光照射青、品红滤色片时,青滤色片吸收了R,品红滤色片吸收了G,最后只剩下了B。也就是说,青色和品红色色料等比例混合呈现出蓝色,表达式为:(C)+(M)=(B)。同样,青、黄二原色色料等比例混合得到绿色,即(C)+(Y)=(G);品红、黄二原色色料等量混合得到红色,即(M)+(Y)=(R);而青、品红、黄三种原色色料等比例混合就得到黑色,即(C)+(M)+(Y)=(Bk)。三原色料等比例混合可由图2-24表示。

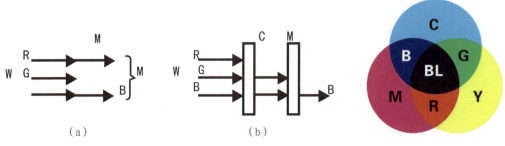

图2-23　以色光照射理想滤色片　　　　图2-24　三原色料等比例混合

青、品红、黄是色料中用来配制其他颜色的最基本的颜色,称为原色或第一次色。间色是由两种原色料混合而得到的,称为第二次色。对于红色色料可以认为是黄色色料和品红色料的混合,即(R)=(M)+(Y);同理,绿色色料有(G)=(C)+(Y);蓝色色料有(B)=(C)+(M)。这样在对间色呈色原理进行分析时,色料的间色就可以用原色来表示。复色是由三种原色料混合而得到的颜色。色料的呈色是由于色料选择性地吸收了入射光中的补色成分,而将剩余的色光反射或透射到人眼中。减色法的实质是色料对复色光中的某一单色光的选择性吸收,而使入射光的能量减弱。由于色光能量下降,使混合色的明度降低。

6. 加色法与减色法的关系

加色法与减色法都是针对色光而言,加色法指的是色光相加,减色法指的是色光被减弱。加色法与减色法又是迥然不同的两种呈色方法。加色法是色光混合呈色的方法。色光混合后,不仅色彩与参加混合的各色光不同,同时亮度也增加了。减色法是色料混合呈色

的方法。色料混合后，不仅形成新的颜色，同时亮度也降低了。加色法是两种以上的色光同时刺激人的视神经而引起的色效应；而减色法是指从白光或其他复色光中减去某些色光而得到另一种色光刺激的色效应。从互补关系来看，有三对互补色：R—C；G—M；B—Y。在色光加色法中，互补色相加得到白色；在色料减色法中，互补色相加得到黑色。色光三原色是红（R）、绿（G）、蓝（B），色料三原色是青（C）、品红（M）、黄（Y）。人眼看到的永远是色光，色料三原色的确定与三原色光有着必然的联系。在对人眼的视觉研究中表明，视网膜上的中央窝内，有三种感色细胞，即感红、感绿、感蓝视锥细胞。自然界的各种色彩，可以认为是这三种视锥细胞受到不同刺激所产生的反应。因此，我们只要有效地控制进入人眼的三原色光的刺激量，也就相对控制了自然界各种物质的表面颜色。在色光相加混合中，通过红、绿、蓝三原色光能混合出较多的颜色，有最大的色域，为此我们选择青色来控制红光，因为青色是红色的补色，它能最有效地控制（吸收）红光；同理，选择绿色的补色品红来控制绿光；选择蓝色的补色黄色来控制蓝光。因为青、品红、黄通过改变自身的厚度（或浓度），能够很容易地改变对红、绿、蓝三原色光的吸收量，以完成控制进入人眼的三原色光的数量。利用青、品红、黄对反射光进行控制，实际上是利用它们从照明光源的光谱中选择性吸收某些光谱的颜色，以剩余光谱色光完成相加混色作用，同时也是对色光三原色红、绿、蓝的选择和认定。色光三原色红、绿、蓝和色料三原色青、品红、黄是统一的，具有共同的本质，是一个事物的两个方面。它们都能得到较大的色域是必然的，因为照射到人眼的是色光。

7. 在设计软件中三原色的关系

在 CorelDRAW 9.0（或 Photoshop）中，我们给出 RGB 值便可观察到 L、a、b 值如图 2-25 所示。

从表 2-3 心理明度 L 值的大小可以看出，在设计软件中色彩的明度顺序是：白、黄、青、绿、品红、红、蓝、黑。RGB 模式为加色法模式，色光混合亮度增加，RGB 的值相加数值越大，色彩越明亮。CMYK 模式为减色法模式，色料混合光能量减小，CMY 的值相加数值越大，色彩越深暗。

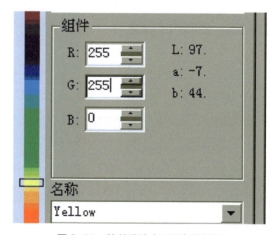

图 2-25　软件设计中三原色的关系

表 2-3　不同模式色彩关系图

序号	色彩	RGB 模式			CMYK 模式			LAB 模式		
		R	G	B	C	M	Y	L	A	B
1	青	0	255	255	255	0	0	90	-23	-7
2	品红	255	0	255	0	255	0	60	44	-29
3	黄	255	255	0	0	0	255	97	-7	44
4	红	255	0	0	0	255	255	54	38	32
5	绿	0	255	0	255	0	255	87	-37	38
6	蓝	0	0	255	255	255	0	30	33	-54
7	白	255	255	255	0	0	0	100	0	0
8	黑	0	0	0	255	255	255	0	0	0

从组成的六色色相环（图 2-26）中可以看出，加色法模式中，红、绿、蓝为色光三原色，明亮度较低，混合后明亮度增大，得到明亮度相对较高的黄光、青光和品红光；减色法模式中，青、品红、黄为色料的三原色，明度较高，混合后光能量减小，得到明度相对较低的红色、绿色和蓝色。在六色色相环中，红、绿、蓝在其区域内明度最低，青、品红、黄在其区域内明度最高。

图 2-26　六色色相环

二、色彩的生理原理

人眼的结构如图 2-27 所示。人的眼睛近似于球形，位于眼眶内。正常成年人其前后径平均为 24mm，垂直径平均 23mm，最前端突出于眶外 12～14mm，受眼睑保护。眼球包括眼球壁、眼内腔和内容物、视路、眼副器等组织。

1. 眼球壁

眼球壁主要分为外、中、内三层。外层由角膜、巩膜组成，又称为纤维层膜层。前 1/6 为透明的角膜，其余 5/6 为白色的巩膜，俗称"眼白"。眼球外层起维持眼球形状和保护眼内组织的作用。角膜是接收信息的最前哨入口。角膜是眼球前部的透明部分，为透明状晶片，光线经此射入眼球。角膜稍呈椭圆形，略向前突，横径为 11.5～12mm，垂直径约 10.5～11mm，周边厚约 1mm，中央为 0.50～0.57mm。角膜前的一层泪液膜有防

止角膜干燥、保持角膜平滑和光学特性的作用。角膜含丰富的神经，感觉敏锐。因此，角膜除了是光线进入眼内和折射成像的主要结构外，也起保护作用，并是测定人体知觉的重要部位。巩膜为致密的胶原纤维结构，不透明，呈乳白色，质地坚韧。中层又称葡萄膜、色素膜，具有丰富的色素和血管，包括虹膜、睫状体和脉络膜三部分。虹膜呈环圆形，在葡萄膜的最前部分，位于晶体前，有辐射状皱褶称纹理，表面含不平的隐窝。不同种族人的虹膜颜色不同。虹膜中央有一直径2.5~4mm的圆孔，称瞳孔。睫状体前接虹膜根部，后接脉络膜，外侧为巩膜，内侧则通过悬韧带与晶体赤道部相连。脉络膜位于巩膜和视网膜之间。脉络膜的血循环营养视网膜外层，其含有的丰富色素起遮光暗房作用。内层为视网膜，是一层透明的膜，也是视觉形成的神经信息传递的第一站，具有很精细的网络结构及丰富的代谢和生理功能。视网膜的视轴正对终点为黄斑中心凹。黄斑区是视网膜上视觉最敏锐的特殊区域，直径约1~3mm，其中央为一小凹，即中心凹。黄斑鼻侧约3mm处有一直径为1.5mm的淡红色区，为视盘，亦称视乳头，是视网膜上视觉纤维汇集向视觉中枢传递的出眼球部位，无感光细胞，故视野上呈现为固有的暗区，称生理盲点。

角膜分为五层，由前向后依次为：上皮细胞层、前弹力层、基质层、后弹力层、内皮细胞层。上皮细胞层厚约50μm，占整个角膜厚度的10%，由5~6层细胞所组成。角膜周边部上皮增厚，细胞增加到8~10层。过去认为前弹力层是一层特殊的膜，用电镜观察显示该膜主要由胶原纤维所构成。基质层由胶原纤维构成，厚约500μm，占整个角膜厚度的90%，实质层共包含200~250个板层，板层相互重叠在一起。板层与角膜表面平行，板层与板层之间也平行，保证了角膜的透明性。后弹力层是角膜内皮细胞的基底膜，很容易与相邻的基质层及内皮细胞分离。后弹力层坚固，对化学物质和病理损害的抵抗力强。内皮细胞为一单层细胞，约由500000个六边形细胞所组成，细胞高5μm，宽18~20μm，细胞核位于细胞的中央部，为椭圆形，直径约7μm。

眼角膜的感觉神经丰富，主要由三叉神经的眼支经睫状神经到达角膜。如果把眼睛比喻为相机，眼角膜就是相机的镜头，眼睑和眼泪都是保护"镜头"的装置。在我们毫无知觉的情况下，眼皮会眨动，在每次眨眼时，就有眼泪在眼角膜的表面蒙上一层薄薄的泪膜，来保护"镜头"。由于眼角膜是透明的，上面没有血管。因此，眼角膜主要是从泪液中获取营养，如果眼泪所含的营养成分不够充分，眼角膜就变得干燥，透明度就会降低。角膜也会从空气中获得氧气，所以一觉醒来后，很多人会觉得眼睛有些干燥。

2. 眼内腔

眼内腔包括前房、后房和玻璃体腔。眼内容物包括房水、晶状体和玻璃体。三者均透

明，与角膜一起共称为屈光介质。房水由睫状突产生，有营养角膜、晶体及玻璃体，及维持眼压的作用。晶状体为富有弹性的透明体，形如双凸透镜，位于虹膜、瞳孔之后，玻璃体之前。玻璃体为透明的胶质体，充满眼球后4/5的空腔内。主要成分为水。玻璃体有屈光作用，也可以起支撑视网膜的作用。

3. 视路

视神经是中枢神经系统的一部分。视网膜所得到的视觉信息，经视神经传送到大脑。视路是指从视网膜接受视信息到大脑视皮层形成视觉的整个神经冲动传递的径路。

4. 眼副器

眼副器包括睫毛、眼睑、结膜、泪器、眼球外肌和眶脂体与眶筋膜。眼睑分上睑和下睑，居眼眶前口，覆盖眼球前面。上睑以眉为界，下睑与颜面皮肤相连。上下睑间的裂隙称睑裂。两睑相连接处，分别称为内眦及外眦。内眦处有肉状隆起称为泪阜。上下睑缘的内侧各有一有孔的乳头状突起，称泪点，为泪小管的开口。它的生理功能主要是保护眼球，由于经常瞬目，故可使泪液润湿眼球表面，使角膜保持光泽，并可清洁结膜囊内灰尘及细菌。泪器包括分泌泪液的泪腺和排泄泪液的泪道。泪道包括上、下泪小点，上、下泪小管，泪总管，泪囊，鼻泪管。眼外肌共有6条，使眼球运动。4条直肌是上直肌、下直肌、内直肌和外直肌。两条斜肌是上斜肌和下斜肌。上提上睑的是上睑提肌和提上睑肌。眼眶是由额骨、蝶骨、筛骨、腭骨、泪骨、上颌骨和颧骨7块颅骨构成，呈稍向内、向上倾斜四边锥形的骨窝，其口向前，尖朝后，有上下内外四壁。成人眶深4~5cm。眶内除眼球、眼外肌、血管、神经、泪腺和筋膜外，各组织之间充满脂肪，起软垫作用。

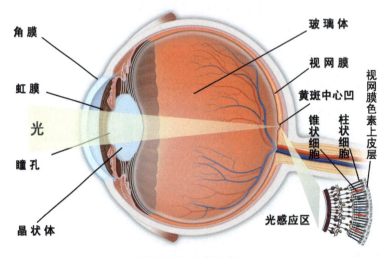

图 2-27　人眼的结构

第二章 色彩构成基本理论与体系

人的视觉过程为光—眼—视觉细胞—视神经—大脑皮层视觉中枢神经—信息—色彩的感觉。人具有一定的适应客观环境变化的能力，这种特殊功能在视觉生理上的反应叫视觉适应，具体为明暗适应、远近适应、颜色适应。错视，又称视错觉，意为视觉上的错觉，是大脑皮层对外界刺激的综合分析发生困难所造成的。

第三节 色彩体系

一、色彩构成的三原色和三属性

1. 三原色

三原色由三种基本原色构成。原色是指不能通过其他颜色的混合调配而得出的"基本色"。以不同比例将原色混合可以产生出其他的新颜色。以数学的向量空间来解释色彩系统，原色在空间内可作为一组基底向量，且能组合出一个"色彩空间"。由于人类肉眼有三种不同颜色的感光体，因此所见的色彩空间通常可以由三种基本色所表达。这三种颜色被称为三原色。一般来说，叠加型的三原色是红色、绿色、蓝色，而消减型的三原色是品红色、黄色、青色。三基色是指红、绿、蓝三色，各自对应的波长分别为700nm、546.1nm、435.8nm。原色，又称为基色，即用以调配其他色彩的基本色。原色的色纯度最高、最纯净、最鲜艳，可以调配出绝大多数色彩，而其他颜色不能调配出三原色。三原色通常分为两类，一类是色光三原色，另一类是颜料三原色。在美术上又把红、黄、蓝定义为色彩三原色。其实这是不恰当的叫法。美术实践证明，品红加少量黄可以调出大红（红=M100+Y100），而大红却无法调出品红，青加少量品红可以得到蓝（蓝=C100+M100），而蓝加白得到的却是不鲜艳的青，用黄、品红、青三色能调配出更多的颜色，而且纯正并鲜艳。用青加黄调出的绿（绿=Y100+C100），比蓝加黄调出的绿更加纯正与鲜艳，而后者调出的却较为灰暗。品红加青调出的紫是很纯正的（紫=C20+M8），而大红加蓝只能得到灰紫等。此外，从调配其他颜色的情况来看，都是以黄、品红、青为原色，色彩更为丰富、色光更为纯正和鲜艳。综上所述，无论是从原色的定义出发，还是以实际应用的结果验证，都足以说明，把黄、品红、青称为三原色，较红、黄、蓝为三原色更为恰当。图2-28是光的三原色，图2-29是颜料的三原色。

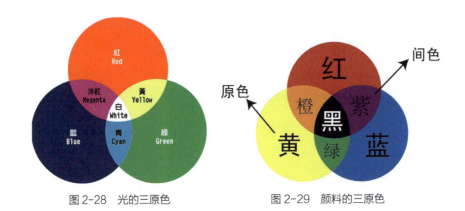

图 2-28 光的三原色　　　　图 2-29 颜料的三原色

在中学的物理课中有棱镜的实验,白光通过棱镜后被分解成多种颜色逐渐过渡的色谱,颜色依次为红、橙、黄、绿、青、蓝、紫,这就是可见光谱。其中,人眼对红、绿、蓝最为敏感。人的眼睛就像一个三色接收器的体系,大多数的颜色可以通过红、绿、蓝三色按照不同的比例合成产生。同样,绝大多数单色光也可以分解成红、绿、蓝三种色光。这是色度学的最基本原理,即三基色原理。三种基色是相互独立的,任何一种基色都不能由其他两种颜色合成。红、绿、蓝是三基色,这三种颜色合成的颜色范围最为广泛。红、绿、蓝三基色按照不同的比例相加合成混色称为相加混色。

红色 + 绿色 = 黄色

绿色 + 蓝色 = 青色

红色 + 蓝色 = 品红

红色 + 绿色 + 蓝色 = 白色

黄色、青色、品红都是由两种基色相混合而成,所以它们又称相加二次色。另外:

红色 + 青色 = 白色

绿色 + 品红 = 白色

蓝色 + 黄色 = 白色

所以青色、黄色、品红分别又是红色、蓝色、绿色的补色。由于每个人的眼睛对于相同的单色的感受有不同,所以,如果我们用相同强度的三基色混合时,假设得到白光的强度为100%,这时候人的主观感受是:绿光最亮、红光次之、蓝光最弱。除了相加混色法之外还有相减混色法。在白光照射下,青色颜料能吸收红色而反射青色,黄色颜料吸收蓝色而反射黄色,品红颜料吸收绿色而反射品红。也就是:

白色 − 红色 = 青色

白色 − 绿色 = 品红

白色 - 蓝色 = 黄色

另外，如果把青色和黄色两种颜料混合，在白光照射下，由于颜料吸收了红色和蓝色，而反射了绿色，对于颜料的混合可以表示如下：

颜料（黄色 + 青色）= 白色 - 红色 - 蓝色 = 绿色

颜料（品红 + 青色）= 白色 - 红色 - 绿色 = 蓝色

颜料（黄色 + 品红）= 白色 - 绿色 - 蓝色 = 红色

以上的都是相减混色。相减混色就是以吸收三基色比例不同而形成不同的颜色。所以，把青色、品红、黄色称为颜料三基色。颜料三基色的混色在绘画、印刷中得到广泛应用。在颜料三基色中，红绿蓝三色被称为相减二次色或颜料二次色。在相减二次色中有：

青色 + 黄色 + 品红 = 白色 - 红色 - 蓝色 - 绿色 = 黑色

2. 色彩的三属性

物体表面色彩的形成取决于三个方面：即光源的照射、物体本身反射的色光、环境与空间对物体色彩的影响。要理解和灵活运用色彩，必须懂得色彩学的原则和方法，而其中主要就是色彩的属性。在彩色系中，只要有一个色彩出现，这个色彩就同时具有三种基本属性，即明度的面貌、色相、纯度。

（1）明度

明度，是指色彩的明亮程度。对光源色来说可以称光度，对物体色来说，除了称明度之外，可称亮度、深浅程度等。无论投照光还是反射光，光波的振幅越大，色光的明度越高。物体受白光照射的量大，反射率就高，明度也高，如图 2-30 所示。

明度的产生有以下几种情况。

① 同一色彩因光源的强弱和投影角度的不同而造成明度强弱的差异，或因物体的起伏造成的明度差，如石膏像。

② 同一色相因混入不同比例的黑白灰形成不同的明度变化，如明度推移。

③ 在同等光源下，不同色相间的明度变化有差异。通常有彩色系的明度值参照无彩色系的黑白灰等级标准。有了计算机软件，这种参照值也就数字化了。任意彩色都可通过加白加黑得到一系列有明度变化的色彩。

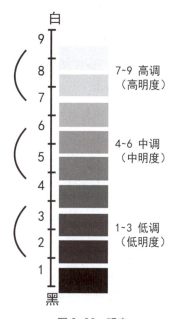

图 2-30 明度

（2）色相

色相是指色彩所呈现出来的面貌，确切地说是依波长来划分色光的相貌。可见色光因波长的不同，给眼睛的色彩感觉也不同，每种波长色光的感觉就是一种色相。

色相是色彩最重要的特征，是指能够比较确切地表示某种颜色色别的名称，如图2-31。在可见光谱上，人的视觉能感受不同特征的色彩，人们给这些可以相互区别的色彩定出名称，如红、橙、黄、绿、青、蓝、紫等，这些颜色的色族都会有一个特定的色彩印象，这就是色相的概念。

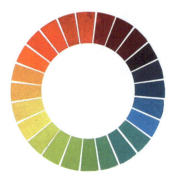

图2-31 色相

色相的面貌以红、橙、黄、绿、青、蓝、紫的光谱为基本色相，并形成一种秩序。这种秩序是以色相环的形式体现的，称为纯色色环。色环中，可把纯色色相的距离进行均等的分离分隔，分别可做出六色色相环、十二色色相环、二十四色色相环等。

（3）纯度

一种色相的调，也有强弱之分。拿正红来说，有鲜艳无杂质的纯红，有浓郁的玫瑰红，也有较淡薄的粉红。它们的色相都相同，但强弱不一。纯度是指色彩的纯净度，也称艳度、彩度、鲜度或饱和度，如图2-32所示。它是表示颜色中所含某一色彩的成分比例。彩度常用高低来陈述，彩度越高，色越纯、越艳；彩度越低，色越涩、越浊。纯色是彩度最高的一级。

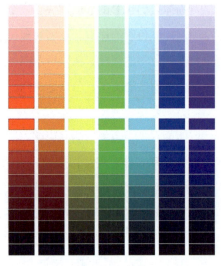

图2-32 纯度

二、色彩的表示体系——色立体

全世界自制国际标准色的国家有三个，它们的代表机构是美国的孟塞尔（MUNSELL）、德国的奥斯特瓦尔德（OSTWALD）及日本的日本色研所（P.C.C.S）。

1. 孟塞尔体系

孟塞尔色相分为10个，每个色相再细分为10个，共有100个色相，并以5为代表色相，色相之多几乎是人类分辨色相的极限。孟塞尔的明度共分为11阶段，N1、N2、

N3、……、N10，而彩度也因各纯色而长短不同，例如 5R 纯红有 14 阶段，而 5BG 只有 6 阶段，其表色树状体也因而呈不规则状。

孟塞尔所创建的颜色系统是用颜色立体模型表示颜色的方法。它是一个三维类似球体的空间模型，把物体各种表面色的三种基本属性色相、明度、饱和度全部表示出来，以颜色的视觉特性来制定颜色分类和标定系统，按目视色彩感觉等间隔的方式，把各种表面色的特征表示出来。目前国际上已广泛采用孟塞尔体系作为分类和标定表面色的方法。

孟塞尔颜色立体模型如图 2-33 所示，中央轴代表无彩色黑白系列中性色的明度等级，黑色在底部，白色在顶部，称为孟塞尔明度值。它将理想白色定为 10，将理想黑色定为 0。孟塞尔明度值由 0~10，共分为 11 个在视觉上等距离的等级。

在孟塞尔体系中，颜色样品离开中央轴的水平距离代表饱和度的变化，称之为孟塞尔彩度。彩度也是分成许多视觉上相等的等级。中央轴上的中性色彩度为 0，离开中央轴愈远，彩度数值愈大。

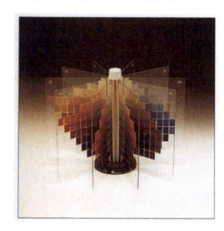

图 2-33　孟塞尔颜色立体模型

该系统通常以每两个彩度等级为间隔制作颜色样品。各种颜色的最大彩度是不相同的，个别颜色彩度可达到 20。

孟塞尔颜色立体水平剖面上表示 10 种基本色，如图 2-34 所示。它含有 5 种原色：红（R）、黄（Y）、绿（G）、蓝（B）、紫（P），以及 5 种间色：黄红（YR）、绿黄（GY）、蓝绿（BG）、紫蓝（PB）、红紫（RP）。在上述 10 种主要色的基础上再细分为 40 种颜色，全图册包括 40 种色相样品。任何颜色都可以用颜色立体上的色相、明度值和彩度这三项坐标来标定，并给一标号。标定的方法是先写出色相 H，再写明度值 V，在斜线后写彩度 C，即：

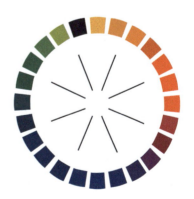

图 2-34　孟塞尔颜色立体水平剖面

$$HV/C = 色相明度值/彩度$$

例如标号为 10Y8/12 的颜色，它的色相是黄（Y）与绿黄（GY）的中间色，明度值是 8，彩度是 12。这个标号还说明，该颜色比较明亮，具有较高的彩度。3YR6/5 标号表

示色相在红（R）与黄红（YR）之间，偏黄红，明度是 6，彩度是 5。

对于非彩色的黑白系列（中性色）用 N 表示，在 N 后标明度值 V，斜线后面不写彩度：

$$NV/ = 中性色明度值/$$

例如标号 N5/ 的意义为明度值是 5 的灰色。

另外，对于彩度低于 0.3 的中性色，如果需要做精确标定时，可采用下式：

$$NV/(H, C) = 中性色明度值/（色相，彩度）$$

例如标号为 N8/（Y，0.2）的颜色，该色是略带黄色、明度为 8 的浅灰色。

《孟塞尔颜色图册》是以颜色立体的垂直剖面为一页依次列入。整个立体划分成 40 个垂直剖面，图册共 40 页，在一页里面包括同一色相的不同明度值、不同彩度的样品。如图 2-35 所示，是颜色立体 5Y 和 5PB 两种色相的垂直剖面。中央轴表示明度值等级 1~9，右侧的色相是黄（5Y）。当明度值为 9 时，黄色的彩度最大，该色的标号为 5Y9/14，其他明度值的黄色都达不到这一彩度。中央轴左侧的色相是紫蓝（5PB），当明度值为 3 时，紫蓝色的彩度最大。该色的标号是 5PB3/12。

又如图 2-36 所示，在孟塞尔颜色剖面中，在明度值相同的条件下，红色的彩度最大，黄色的彩度最小。

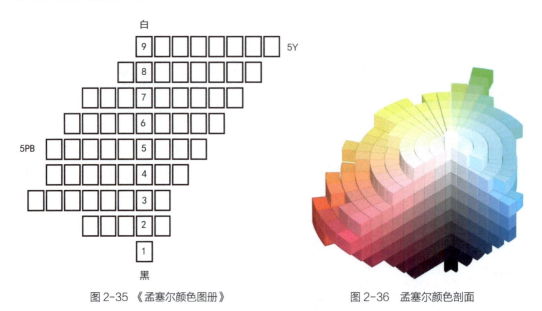

图 2-35 《孟塞尔颜色图册》　　　　图 2-36 孟塞尔颜色剖面

2. 奥斯特瓦尔德体系

奥斯特瓦尔德（1853—1952）是德国的物理化学家，因创立了以其本人为名字的表

色空间而获得诺贝尔奖。该颜色体系包括颜色立体模型（如图2-37所示）和颜色图册及说明书。

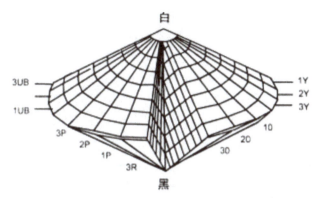

图2-37　奥斯特瓦尔德颜色立体模型

奥斯特瓦尔德体系的基本色相为黄、橙、红、紫、蓝、蓝绿、绿、黄绿8个主要色相，每个基本色相又分为3个部分，组成24个分割的色相环，从1号排列到24号，色相环如图2-38所示。

奥斯特瓦尔德体系的全部色块都是由纯色与适量的白黑混合而成，其关系为"白量W+黑量B+纯色量C=100"。消色系统的明度分为8个梯级，附以a、c、e、g、i、l、n、p的记号。其中a表示最明亮的色标白，p表示最暗的色标黑，其间有6个阶段的灰色。这些消色色调所包含的白和黑的量是根据光的等比级数增减的，明度是以眼睛可以感到的等差级数增减决定的。表2-4为奥斯特瓦尔德体系的白黑量。

图2-38　色相环

表2-4　奥斯特瓦尔德的白黑量

记号	a	c	e	g	i	l	n	p
白量	89	56	35	22	14	8.9	5.6	3.5
黑量	11	44	65	78	86	91.9	94.4	96.5

从表2-4中可以看出，作为色标的白（a）比理想的白色含有11%的黑量；而作为色标的黑（p）则比理想的黑含有3.5%的白。

从这种明度分级的方法即可看出其并不是按照视觉特征来分级的，这是该系统的一大

065

缺点。

把这个明度阶梯作为垂直轴，并做成以此为边长的正三角形，在其顶点配以各色的纯色色标，这个三角形就是等色相三角形。奥斯特瓦尔德体系共包括 24 个等色相三角形。每个三角形共分为 28 个菱形，每个菱形都附以记号，用来表示该色标所含白与黑的量，如图 2-39 所示。

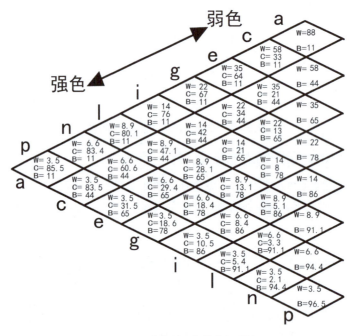

图 2-39　奥斯特瓦尔德颜色系统

例如某纯色色标为 nc，n 是含白量 5.6%，c 是含黑量 44%，则其中所包含的纯色量为：100-（5.6+44）=50.4%。

再如纯色色标为 pa，p 含白量为 3.5%，a 含黑量 11%，所以含纯色量为：100-（3.5+11）=85.5%。

这样做成的 24 个等色相三色形，以消色轴为中心，回转三角形时成为一复圆锥体，也就是奥斯瓦尔德颜色立体。

奥斯特瓦尔德体系秩序严密通俗易懂，它给调配使用色彩的人提供了有益的指示。在做色彩构成练习中的纯度推移时，奥斯特瓦尔德体系的色相三角形可以视为一种配方的指导，此外，色相三角形的统一性也为色彩搭配特性显示了清晰的规律性变化。

奥斯特瓦尔德体系的缺陷在于等色相三角形的建立限制了颜色的数量，如果又发现了新的、更饱和的颜色，则在图上就难以表现出来。另外，等色相三角形上的颜色都是某一

饱和色与黑和白的混合色，黑和白的色度坐标在理论上应该是不变的，则同一等色相三角形上的颜色都有相同的主波长，而只是饱和度不同而已，这与心理颜色是不符的。目前采用混色盘来配制同色相三角形，以弥补这一缺陷。

3. 日本色彩研究所 P.C.C.S

日本色彩研究所即 P.C.C.S（Practical Color Coordinate System），将色相水平分为24个，明度则以垂直阶段分为九个，由黑到白九个阶级：（1.0），（1.5），……，（9.5）；彩度阶段由无彩色到纯色共10个阶段：0s，1s，……，9s。日本色彩研究所把明度和彩度的变化综合起来成为色调的变化，无彩色有5个色调：白、浅灰、中灰、暗灰、黑，有彩色则分为鲜色调、加白的明色调、浅色调、淡色调，以及加黑的深色调、暗色调，加灰的纯色调、浅灰调、灰色调、暗灰色调，设计师可以依赖这种分类方法更轻松地使用色彩。

第四节 色彩与心理

一、色彩的视知觉现象

1. 视觉适应

（1）距离适应

人的眼睛能够识别到一定距离内的形状与色彩，这主要是基于视觉生理机制具有一定的调节远近距离的适应功能，也就是说具备一定的视觉生理功能。

（2）明暗适应

明适应是视网膜对光刺激的敏感度降低的结果，暗适应是由于视网膜对光刺激的敏感度升高的结果。

（3）颜色适应

人眼在颜色的刺激作用下引起颜色视觉变化称为颜色适应。人色彩感觉的最佳时间为5~7s，所以强调视觉空间和景物的转换，是为了获得色彩的最佳感受和印象，减少对视网膜内视锥和视杆细胞的损耗。

（4）色的恒常性

色的恒常性指人们头脑和记忆中对体验过的事物所形成的色彩印象与色彩知觉度的联

系。在一定的客观条件下，人的主观色彩印象不会随着客观条件的变化而变化，有一定的恒常性。

2. 色彩的错觉

色彩在人们的视觉活动中无时无刻不在进行，但有时也会发生对色彩判断的错误，出现被知觉的物体色与客观的实际现状不一致的现象。色彩错视并非客观存在，而是大脑皮层对外界刺激物的分析综合发生困难造成的错误知觉，是人的生理构造所决定的，不是一种主观的意识。

（1）色的膨胀收缩感

就色彩对人的视觉产生膨胀与收缩感觉而言，它的原因包括物理的色光现象和生理的成像位置两个方面。各种色彩的波长长短有别，但这种区别是微小的。由于人眼的水晶体自动调节的灵敏度有限，因而造成各种光波在视网膜上成像有前后。如：红、黄、橙在视网膜内侧成像，绿、蓝、紫在外侧成像，以致造成人眼感觉前者与后者有距离的错视现象，如图2-40所示。

图2-40　色的膨胀收缩感

（2）视觉后像

视觉后像也叫视觉残像，意指视觉在外光刺激突然停止后，视感觉并不立刻消失，外光刺激的映像还短暂地停留为视觉后像。后像的发生是由于神经兴奋所留下的痕迹作用。视觉后像是眼睛连续视觉产生的（即先看一个，后再看另一个），因此也可叫做连续对比。长久注视黑圆点，然后将视线移至图右边的黑点上，即可出现补色残像，如图2-41所示。

图2-41　视觉后象

（3）同时对比

色度学上对同时对比的解释是：对同时呈现的临近的两个视场颜色进行对比，也就是

眼睛同时接受不同色彩的刺激后，使色觉发生互相排斥的现象，刺激的结果使相邻的色彩向自己的补色方面发展。如图2-42所示，在品红和湖蓝的方形纸张（a）和（b）上涂一小块黄色，这种对比感觉很强，出现所谓的补色错视。再如在粉红和粉蓝色的方形纸张（c）上涂一黄色小方块，同时对比的视觉感受是品红和湖蓝的方形纸张上的黄色更显明亮，形成所谓的明度错视。

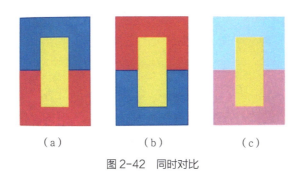

图2-42 同时对比

3. 色彩的易见度

色彩在视觉中容易辨认的程度称为色彩的易见度（图2-43）。关于色彩的易见度可总结出以下几点规律。

① 色彩的易见度和光的明亮程度有关，与色彩面积大小有关。

② 色彩的易见度与色彩的对比度有关，对比越强，易见度越高。

③ 色彩的易见度与色彩冷暖有关，暖色易见度较高。

A. 黑色背景易见度的顺序为：

白—黄—黄橙—橙—红—绿—蓝

B. 白色背景易见度的顺序为：

黑—红—紫—红紫—蓝—绿—黄

C. 红色背景易见度的顺序为：

白—黄—蓝—蓝绿—黄绿—蓝—黑

D. 蓝色背景易见度的顺序为：

白—黄—黄橙—橙—红—黑—绿

E. 黄色背景易见度的顺序为：

黑—红—蓝—蓝紫—黄绿—绿—白

F. 绿色背景易见度的顺序为：

白—黄—红—橙—蓝—蓝紫—黑

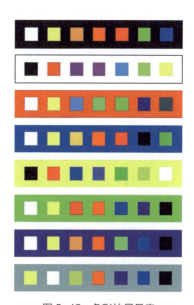

图2-43 色彩的易见度

G. 紫色背景易见度的顺序为：

白—黄—黄橙—橙—绿—蓝—黑

H. 灰色背景易见度的顺序为：

黄—白—黄绿—橙—紫—蓝—黑

4. 色彩的同化

色的同化也是知觉色彩时的一种现象，如图 2-44 所示。这种现象是视觉寻求平衡、从生理上的平衡过渡到心理上的平衡的过程，也就是当一种小面积颜色被围于其他颜色当中并与周围颜色相近时，看起来该颜色相似于周围颜色的现象，这当中仍存在着视错觉的因素。

色彩同化现象在实际的设计活动中与色彩对比形成相辅相成的重要手段。我们可以总结出一定的规律。

① 色彩同化与距离有关。

② 色彩同化与光的强度与明度对比有关。

③ 色彩同化与色与色之间的面积大小及分布情况有关。

图 2-44　色彩的同化

二、色彩的情感与象征

色彩会影响我们的情感。不同的颜色会给浏览者不同的心理感受。每种色彩在饱和度、透明度上略微变化就会产生不同的感觉。

例如红色是强有力，喜庆的色彩。具有刺激效果，容易使人产生冲动，是一种雄壮的精神体现，愤怒、热情、活力的感觉。

橙色也是一种激奋的色彩，具有轻快、欢欣、热烈、温馨、时尚的效果。

黄色的亮度最高，有温暖感，具有快乐、希望、智慧和轻快的个性，令人感觉灿烂辉煌。

绿色介于冷暖色中间，显得和睦、宁静、健康、安全。和金黄、淡白搭配，产生优雅、舒适的气氛。

蓝色是象征着永恒、浩瀚、科技的颜色，是具有使人感到镇定和理智的色彩，并且最具使人凉爽和清新的作用。如果把蓝色和白色混合，就能体现柔顺、淡雅、浪漫的气氛，

使人感觉平静、理智。

紫色：女孩子最喜欢这种色，给人神秘、压迫的感觉。

黑色具有深沉、神秘、寂静、悲哀、压抑的感受。

白色具有洁白、明快、纯真、清洁的感受。

灰色具有中庸、平凡、温和、谦让、中立和高雅的感觉。

黑、白色在不同时候给人不同的感觉。黑色有时感觉沉默、虚空，有时感觉庄严肃穆。白色有时让人感觉有无尽的希望，有时却让人感觉恐惧和悲哀。

这是一些很简单的例子。从客观上讲，色彩本身并无情感而言。色相、色性、色调都是自然现象，其本身是无所谓感情的。但是，人们却能感受到色彩的情感，这是因为人们在长期生活中积累着许多视觉经验，一旦知觉经验与外来色彩刺激发生一定呼应时，就会在人们的心理上引出某种情绪。如草绿色与黄色或粉红色搭配，会不知不觉地同我们儿时的一些生活经验呼应起来：当我们躺在嫩绿的草坪上，看到周围盛开着的黄色、粉红色野花，就会引发一种欢快、生机勃勃的情绪；又如日出东方，人们对日出时的金红色调、金黄色调会产生喜悦的情绪，当人们看到红色和黄色就会联想到太阳的光和热，自然而然地把金红色调和金黄色调同希望和朝气蓬勃等情绪联系在一起；同样，狂风暴雨之夜的暗冷色调同灾难和恐怖是连在一起的。由此可见，色彩与生活、色彩与人的视知觉及人的思绪紧密相连，久而久之，对于色彩的联想象征意义就渗透在人们生活的各个方面，如图2-45～图2-47所示。

图2-45　开满鲜花的草坪

图2-46　日出的东方海岸

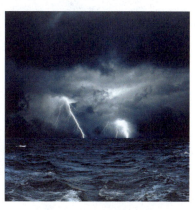

图2-47　狂风暴雨之夜

在我们熟知的古诗词中有很好的例证,"孤帆远影碧空尽,唯见长江天际流""阶前碧草自春色,隔叶黄鹂空好音""碧瓦衔珠树,红轮结绮寮",这些颜色的搭配贴切地表达了诗人的情感。在影视作品中,不同色调的背景带给我们不同的感受。在电影《阿凡达》中,神秘的宝蓝色成为主色调,营造出一种静谧的氛围,使整个电影给人一种身处世外桃源的感觉(图2-48、图2-49)。在电影《唐山大地震》中,整个背景始终处于一种冷色调中,给人一种冷清的感觉,使观众的情绪凝重,贴合整个电影要表达的情感(图2-50、图2-51)。

总之,运用色彩表达我们的情感,使我们的情感更加具象,让我们表达得更加准确,而我们的情感也给色彩增添了更加丰富的内涵。

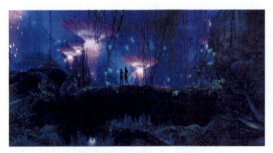

图2-48　电影《阿凡达》中静谧的场景

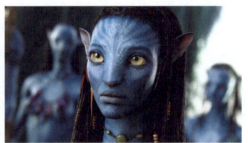

图2-49　电影《阿凡达》中的人物

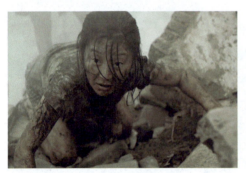

图2-50　电影《唐山大地震》中的人物

图2-51　电影《唐山大地震》中清冷的氛围

第三章

色彩构成训练

※ 本章重点：
　　掌握色相对比、明度对比、纯度对比、冷暖对比、面积对比的表现方法。明确认识色彩对比的原理、表现技巧以及不同色彩对比之间的差异性视觉效果。

第一节　色彩对比构成

一、色彩对比概述

如果我们用色彩的眼光来看世界，就会发现世界上的色彩是千差万别、丰富多彩且千变万化的。人们不仅发现、观察、欣赏、创造绚丽缤纷的色彩世界，还通过日久天长的岁月变迁不断深化着对色彩的认知和应用。人们对色彩的应用过程是从感性上升到理性的过程，将从大自然中直接感受到的纷繁复杂的色彩印象予以规律化的揭示，从而形成色彩的规律和法则，并应用于色彩实践。

所谓对比，"对"是指两种及两种以上的物体同时并列出现，"比"是互相比较、互相映衬，没有对比就显示不出差异。色彩对比就是两个及两个以上的颜色相互影响的关系以及对人们视觉产生的影响。这种对比不是绝对的，而是相对而言，颜色和颜色之间形成了相互影响的关系。不同的对比方式也有不一样的视觉效果。总的来说，各种色彩在设计作品中的面积、形状、位置和色相、明度、纯度以及心理刺激的差异，构成了色彩对比。色彩丰富的表现力在于色彩对比因素的巧妙使用。各种因素差别越大，色彩对比效果就越强烈，缩小或减弱这些关系，对比效果就会趋向调和。

色彩的对比作用是客观存在的。在我们的日常生活中和自然界中，色彩都不可能以单色的形式独立存在，而总是处于一定的环境中，与其他色彩一起呈现，而且会随着周围环境及光线的变化而变化。所以我们研究色彩的奥秘时，不能仅仅停留在对某个单色单纯属性的研究上，还要对各种色彩之间存在的关系进行探索，研究各种颜色之间的搭配规律及不同视觉效果。色彩的对比作用如图3-1所示。

（a）

（b）

图3-1　色彩对比作用

二、色彩对比的分类

1. 同时对比和连续对比

色彩的对比，从发生的现象上可以分为同时对比和连续对比，两者都是由于视觉生理条件的作用在视觉中发生的色彩现象。同时对比基于同一时间条件下色彩并置时视觉的补偿作用，而连续对比则基于不同时间条件下视觉的残像现象。伊顿的"补色平衡理论"揭示了一条色彩对比的基本规律，对色彩艺术实践具有十分重要的指导意义。连续对比与同时对比说明了人类的眼睛只有在互补关系建立时，才会满足或处于平衡。视觉残像的现象和同时性的效果，两者都表明了一个值得注意的生理上的事实，即视力需要有相应的补色来对任何特定的色彩进行平衡，如果这种补色没有出现，视力还会自动地产生这种补色。

（1）同时对比

同时对比指的是在同一时间下色彩并置的对比效果。同时对比产生于这样的事实：看到任何一种特定的色彩，眼睛都会同时要求它的补色出现，如果这种补色还没有出现，眼睛就会自动地将它产生出来。正是由于这个事实，色彩和谐的基本原理才包含了互补色的规律。红绿并置，红的更红，绿的更绿。补色的同时对比，是作为一种感觉发生在观者的眼睛中的，并非是客观存在的事实。

在考虑色彩的配置时，一定要尝试不同的色彩彼此之间相互的关系。有相对关系的色彩会对构成产生深刻的影响，这是因为眼睛具有生理性的补偿现象。由于补偿现象，相互作用的色不仅仅有它本身所具有的性格（色彩三要素）；而且由于色彩的相互影响，会变成视觉偏差性的色。我们把这种现象称为同时对比。并且这种现象根据那些组合的色彩相互之间的特性，被分为色相对比现象、明度对比现象、纯度对比现象等。

同时对比效果还发生在一种灰色和一种强烈的有彩色之间，并且也发生在任何两种并非准确的互补色彩之间。例如，灰色接近红色会有绿的倾向，灰色接近黄色会有紫的倾向。两种色彩分别使对方向自己的补色转变，因而通常这两种色彩都会失掉它们的某些内在特点，而变成具有新效果的色调。同时对比具有普遍意义，无论色相对比、明度对比、纯度对比还是冷暖等因素的对比，都是同时对比作用下的效果。

同时对比具有普遍意义，影响一切色彩对比效果。色彩在同时对比条件下，突出体现了各色的差异和相互衬托，对比效果显著。其特征如下。

① 两种对比色彩为补色关系时，亮色纯度增高显得更为鲜艳。如绿色、红色同时对比时，两种色彩明度纯度都相当，补色关系中绿的更绿，红的更红。

② 高纯度的色彩与低纯度的色彩相邻接时，高纯度的色更显得鲜艳，低纯度的色显得更灰暗。如图3-2所示，纯度高的红色和纯度低的红色放在一起，纯度的差异拉得更大，纯色更纯，浊色更浊；同样纯度的一小块红色放到纯度不同的背景上纯度感觉不一样，在低纯度背景上显得较纯，在高纯度背景色上就显得较为灰暗。

③ 高明度与低明度的色彩相邻接时，高明度的色显得明度更高，低明度的色显得明度更低。如图3-3所示，同样灰度的一小块灰色放到明度不同的背景上明度感觉不一样，在白色背景上，灰色显得很深沉，在黑色背景上的灰色显得较明亮。

图3-2 高纯度色彩与低纯度色彩对比

图3-3 高明度与低明度的色彩

④ 两种不同的色相相邻时，都倾向于将对方推向自己的补色，色彩感觉发生偏移。如图3-4所示，同样纯度明度的一小块橙色，放到红色背景下偏黄，带点黄绿味，放到黄色背景下偏红，带点玫瑰红味；同样的一块淡绿色，放到蓝色背景下偏黄，带点柠檬黄味，放到黄色背景下偏蓝，带点青绿味。

⑤ 亮色面积、纯度相差悬殊时，面积小的、纯度低的色彩将处于被诱导的地位，受对方的影响大；而面积大、纯度高的色彩除在临界的边缘有点影响外，其他基本不受影响。如图3-5所示，由于面积大、明亮而且纯度高，红黄色更有能量感，容易占据画面支配地位；同样的有彩色橙色和黑白两种无彩色对比时，虽然面积上不占优势，但有彩色更具能量感，在黑白背景上分外出挑，色彩有扩张感。

图3-4 倾向补色

图3-5 亮色面积、纯度相差悬殊

⑥ 无彩色和有彩色对比，有彩色的色相不受影响，而无彩色（黑、白、灰）有较大的变化，向有彩色的补色变化。同样一块灰色放在红绿背景中，在红背景上的灰色显得发绿，在绿背景上的灰色显得发红。

一般说来，色彩对比关系越强烈，其异化性的色彩效果越明显。另外，当色彩的对比关系较微弱时，其同化性的色彩视觉效果就会显现出来。如在代表春天颜色的粉蓝色（天空）和嫩绿色（树叶）的同时对比中，绿色中的黄色因素被相应凸显出来，它们共有的蓝味被明显地同化。因此这样的色彩配合，最容易产生协调、柔和的色彩效果。

（2）连续对比

连续对比现象与同时对比现象都是由视觉生理条件的作用所致，它们出于同一种原因，但发生于不同的时间条件。连续对比指的是在不同的时间下，或者说在时间运动的过程中，不同色彩刺激之间的对比。手术时医生长时间注视红色的伤口，长时间观察鲜红的血液，就会被补色残像所产生的绿色导致精神无法集中，这样会影响手术的精度，所以手术室的医生基本上都是穿蓝绿色的（红色的补色）衣服，目的就是消除红色带来的视觉疲劳；当我们对暖色光的环境适应之后，突然来到正常光线下，会觉得正常光线很冷。这种发生在视觉中的残像就是色彩的连续对比现象。连续对比的效果是建立在时间的差异和对比产生的单方向之上，或者说，在观察时间的先后顺序上是前者影响后者，而后者不会影响前者。先观察的色彩时间越长，连续对比的效果越强，反之越弱。

掌握色彩的连续对比的规律，可以使设计师利用它加强视觉传达的印象或者用于减轻紧张工作造成的视觉疲劳。如图3-6（b）所示，当你盯着左边红色圆圈，将注意力放在中间的那个十字标志的地方1min，然后快速将眼睛转到右边白色的区域里的十字标志处的地方。你会"看到"另一种不同颜色的圆圈——蓝绿色（如果你在看完红色后立即紧闭双眼，也会出现这种现象）。如果盯着图3-6（a）左边方框中间十字的地方至少半分钟后，然后快速转向右边白色的背景，你会看到什么？

（a）

（b）

图3-6 色彩的连续对比

2. 色彩对比的其他分类

色彩的对比，从色彩的基本要素上可以分为色相对比、明度对比、纯度对比。色相对比决定了色彩对比的外部特征，明度对比决定了色彩形状的认知度，纯度对比决定了色彩的性格特征的变化。从色彩对比的心理知觉上可以分为冷暖对比、轻重对比、进退对比等。从色彩对比存在的形态上可以分为面积对比、形状对比、位置的对比等。强调每一种对比都能呈现出其他对比无法达到的效果。

三、色相对比构成类型特点及训练

色相是色彩的最大特征，能够较准确地表示颜色之间的区别。不同的色相具有不同的个性魅力与情感含义，能够直观地表现出画面所要传递的风格效果与情绪氛围。色相间的差别而形成的对比，称为色相的对比构成。色相对比关系的强弱，可以在色相环上用距离和角度来表示，距离越小对比越弱，反之则对比越强。在24色相环上任选一色，与此色相相邻之色为邻接色，色相间隔2~3色为类似色，间隔4~7色为中差色，间隔8~10色为对比色，间隔11~12色为互补色。邻接色、类似色为色相弱对比，中差色为色相中对比，对比色为色相强对比，互补色为最强对比。也可以用24色相环中相邻的角度来进行精确划分，以15°为一个变化单位，以色相变化为基础的色彩对比构成有以下几类，如图3-7所示。

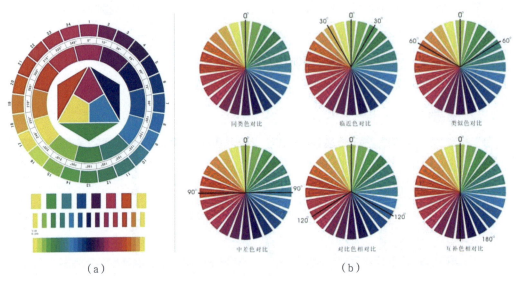

图3-7 以色相变化为基础的色彩对比构成

纽约多媒体艺术家 Kip Omolade 用真人脸做成树脂脸模，然后表面重新镀铬并添加人造睫毛，以此作为超写实油画的原型，鲜艳的高纯度色彩对比，好像是现代社会人人戴着的一顶光鲜华丽的面具，如图 3-8 所示。

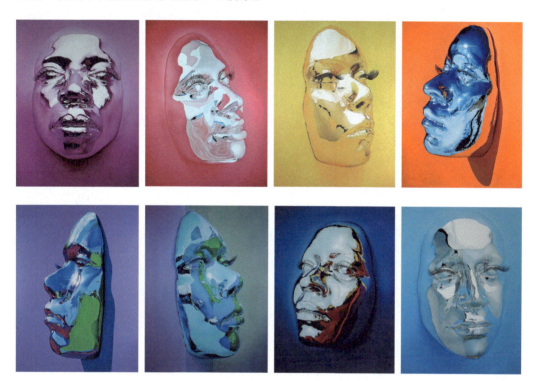

图 3-8　多媒体艺术家 Kip Omolade 的脸模作品

1. 同类色对比

同类色对比是同一色相里的不同明度与纯度色彩的对比。这种色相的一致，不是构成色相的对比因素，而是构成色相调和的因素，也是把对比中的各色相统一起来的纽带。因此，这样的色相对比，色相感就显得单纯、柔和、协调，无论总的色相倾向是否鲜明，调子都很容易统一调和。

> ➤ **配色设计诀窍：利用单一色相做背景，营造抢眼的色彩效果**

在视觉设计中，色彩色相是营造作品版面效果的重要元素。为凸显画面主体，打造出鲜明、抢眼的版面效果，往往会用单一色相对比，利用色彩的明度和纯度拉开画面层次。这种单纯、直观的色彩表现形式，彰显了单色的个性魅力，有效增强了画面的视觉冲击力，有利于明确和传递主题内涵，给人以强烈的色彩印象，如图 3-9、图 3-10 所示。

图 3-9　单一色相搭配案例 1　　　　　图 3-10　单一色相搭配案例 2

2. 邻近色对比

邻近色对比是色相距离在 15°以内的对比。色相环上紧挨着的色相对比，其色相差别微小，色彩对比非常弱，如大红与橙红。这样的配色需要借助明度和纯度的变化来弥补色相感的单调和不足。其对比有朦胧、柔和、整体、和谐之感。

> ▶ 配色设计诀窍：用邻近色相配色使画面产生统一感

邻近色的搭配组合可以使画面呈现效果和谐而统一。同类色相的运用可使画面中的各元素紧密联系起来，加深作品的整体印象，给人带来鲜明的视觉感受，如图 3-11、图 3-12 所示。

图 3-11　邻近色搭配案例 1　　　　　图 3-12　邻近色搭配案例 2

3. 类似色对比

类似色对比是 24 色相环上间隔 60°左右的色相对比，如黄色与绿色、绿色与蓝色、蓝色与紫色、紫色与红色等。类似色之间都含有共同的色素，所以共性很多，放在一起非常和谐融洽，趋于统一的色调中，也不乏对比，不失其独立的色彩个性，其对比有统一、和谐、高雅、色调明确之感。

> **配色设计诀窍：利用类似色相配色保持画面协调感**

类似色相在设计中的运用，对于保持画面的整体协调感有着积极的作用。通过类似色相的搭配，能够让画面中的各元素保持紧密的联系，彼此间相互呼应，给人以深刻的印象。另外，利用偏暖或偏冷的类似色组合搭配，可以营造出温暖或清爽的氛围，色相间相互协调补充，使作品呈现出鲜明的冷暖倾向，如图 3-13、图 3-14 所示。

图 3-13　类似色相搭配案例 1

图 3-14　类似色相搭配案例 2

4. 中差色对比

中差色对比是 24 色相环上间隔 90°左右的色相对比，如红与黄橙、橙与红紫等。中差色介于类似色与对比色差异之间，色相差异比较明确，色彩个性差异比类似色要更为彰显，画面对比效果较明快、活泼，同时也能保持统一和谐的特点。

> **配色设计诀窍：利用中差色配色制造画面活泼欢愉印象**

在视觉设计中，利用中差色色相的组合搭配，如红色与黄橙，非常适合渲染节日热闹吉庆的设计主题，除了能提升画面的整体联系外，更有利于制造出鲜明的欢愉印象，给观者带来明快活泼的心理感受，如图 3-15、图 3-16 所示。

图 3-15　中差色相搭配案例 1　　　　图 3-16　中差色相搭配案例 2

5. 对比色对比

对比色对比是 24 色环上间隔 120°左右的色相对比，如红黄蓝、橙与紫、绿与紫等色组。对比色比中差色色相差异更大、更生动鲜明，显示出明快、活跃、饱满、兴奋之感。对比色彩间的共性更少，色彩间的碰撞更加激烈、张扬，容易使人兴奋激动。在招贴海报设计中经常使用对比色，达到用少量对比色块碰撞得到明快鲜亮的视觉效果，快速地吸引人的注意力，起到很好的吸睛效果。由于对比色不容易形成主色调，在画面中对比色关系要驾驭得当，如果处理不好，容易出现杂乱、动荡、不协调的感觉，并容易造成视觉疲劳。

> ➤ 配色设计诀窍：利用对比色相打造鲜明、饱满的配色效果；几组对比色相配合可营造丰富、非凡的画面效果

利用对比色相相互强调的作用，更易于打造出鲜明、饱满的画面配色效果，可增强画面的视觉冲击力，营造出更为鲜明、张扬的画面效果；几组对比色的配合运用，更可以彼此互相彰显，色彩间的碰撞更加激扬，能够使画面具有鲜明的视觉刺激，给观者以强烈、兴奋的视觉感受，如图 3-17、图 3-18 所示。

6. 互补色对比

互补色对比是 24 色相环上间隔 180°左右的色相对比，是最强色相对比。确定两种颜色是否为互补关系，最好的办法是将它们相混，看看能否产生中性灰色，如果达不到中性灰色，就需要对色相成分进行调整，才能寻找到准确的补色。典型的三组对比色关系是红对绿（蓝＋黄）、蓝对橙（红＋黄）、黄对紫（红＋蓝）。从三原色关系来看，补色关系

就是一种原色与其余两种原色调和出的间色之间的对比关系。它们既互相对立，又互相满足，互相能使对方个性发挥出最大的鲜明性。譬如"万绿丛中一点红"，说的就是在大面积的绿色中一丁点的红色都显得格外耀眼、出挑，与周围的绿色格格不入。

图 3-17　对比色相搭配案例 1　　　　　　图 3-18　对比色相搭配案例 2

互补色是色相差异最大的一个组合，色彩之间对比有强烈的刺激感，能形成强烈的视觉冲击力，快速地吸引观众的注意力并能留下深刻的印象。由于视觉冲击力特别强，在广告、包装、招贴等视觉传达中得到广泛应用。当然，互补色组合也是最难驾驭和控制的一对组合，因为其色彩冲撞感强，刺激、生硬，不安定，不协调，过分使用这组刺激的颜色会在视觉上产生眩晕感。

三组互补色组合会产生以下不同的视觉效果。

① 红与绿：两者明度冷暖差别不大，在三对互补色中显得十分优美。由于明度接近，两色之间相互强调的作用非常明显，有眩目的效果。如图 3-19 所示。

② 橙与蓝：明暗对比适中。两者是冷暖色的典型代表，冷暖对比最强，又具有相对的前进和后退、膨胀和收缩感，是最活跃生动的色彩对比。如图 3-20 所示。

③ 黄与紫：两者明度差异最大，色相个性悬殊，也就是互补色对比中明度关系对比最强的一组。具有色彩明快、刺激性强、形象可辨识度高的特点。如图 3-21 所示。

互补色对比使色彩对比达到最强的程度，效果强烈，其对立性促使对立双方的色相更加鲜明，因此互补色对比是最有美感价值的配色。

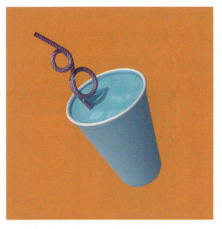

图 3-19　互补色红与绿　　　　图 3-20　互补色橙与蓝　　　　图 3-21　互补色黄与紫

> **配色设计诀窍：利用互补色相配色打造鲜明且另类的视觉印象**

互补色的运用对配色显然有着极高的要求，对表现画面有着炫目、另类的效果，在作品中运用互补色进行搭配，能够带来强烈的视觉冲击，给观者留下深刻的印象。

总之，在色彩的各种对比关系中，色相对比是最富魅力的，它可以反映出色彩的缤纷多彩与丰富变化。人们喜爱色彩，不仅仅喜欢不同的性格面貌的单一颜色，更喜欢不同程度的色相对比。不同的色彩对比都以其独特的方式感染着我们，影响着我们的思想和情感，带给我们不同的心理和感官体验。这就要求年轻的设计师不要仅停留在对各种色彩属性的把握上，还要多多地接触不同的色相对比配色，感受不同色彩组合的魅力，细心体会各种色相对比带来的视觉效果，这样才能积累更多配色经验和心得体会，在以后的设计中根据不同的目的需要、不同的主题要求，选择合适的颜色组合来进行配色设计。

拓展练习

思考题与作业

1. 试分析各种色相对比的强弱程度，分别有什么样的色彩对比效果。
2. 色相对比配色练习

内容：自行设计或选取一幅简单的图案（避免构图零散、琐碎的画面），将画面内容分为大（指定色）、中（搭配色 1）、小（搭配色 2）三种面积（搭配色 1、2 为同一色相，可做适当明度或纯度变化来丰富画面），根据色相对比理论，做邻近色对比、类似色对比、

中差色对比、对比色对比、互补色对比各一幅。

要求：尽量在色环上选取搭配在一起具有理想效果的色相进行搭配。尺寸12cm×12cm，裱在A3黑卡上。

试在广告招贴、海报插图等平面设计中找出有关邻近色对比、类似色对比、中差色对比、对比色对比、互补色对比的设计应用案例各3个，并分析总结其为何种色相对比，仔细感受不同色相组合的色彩魅力，从优秀的配色范例中积累更多的色彩配色经验和心得体会。

四、明度对比构成类型特点及训练

明度是色彩深浅、明暗的变化程度，是视觉感知中的关键因素。色彩的明暗变化，对于呈现更为形象的物体空间有着明显作用。通过对色彩明度关系的调节，能够更为有效地提升作品的视觉冲击力，丰富画面的层次感、空间感。

1. 明度对比的特点作用

在色彩构成中，明度对比占有重要位置，在色彩属性中具有相对的独立性、特殊性，是色彩表现的核心部分。它能够摆脱任何有色彩的特征而独立存在，这种独立性是其他两种属性所不具备的（色相与纯度必须依赖明度才能存在）。就如中国水墨画、黑白版画、黑白摄影等是可以脱离色彩成为独立的一门艺术表现形式。水墨所造成的美感是别的绘画媒介所不能替代的，它具有特殊的意味。唐代王维的《山水诀》开篇第一句就是"夫画道之中，水墨最为上。"水墨的表现特质与中国的古典哲学、东方思维和艺术的直觉有高度的契合，加上水墨的浓淡勾皴已足以代替色彩的过渡与衔接，于是文人画家对笔墨技法的热衷远远超过了对色彩表现的兴趣。唐宋人画山水多用湿笔，出现"水晕墨章"之效，元人善用干笔，墨色更为多变，有"如兼五彩"之效。长期以来，水墨画在中国绘画史上占据着重要地位，具有独特鲜明的艺术特色，在世界美术领域也自成体系。

回顾我们在学习基础绘画素描时，素描关系就是明度关系最直接的体现，用物体的明度层次来表现画面的深度、体积、空间关系。在色彩世界中同样存在明度关系。想象一下，把我们的眼睛变成黑白相机，就可以把复杂的色彩关系还原成不同层次的明度关系。如果把色相比作色彩动人的肌肤外貌的话，明度就如色彩的骨骼。明度结构控制着色彩的整体效果，颜色越华丽鲜艳，它的明度特征就越隐秘；明度越高，色彩越明亮、轻薄；明度越低，色彩越低沉、晦涩难辨。

明度对比可以决定色彩的完形度。所有的视觉现象都是由色彩及其明度造成的。人之所以能看到具体的形，是因为视觉有区分不同明度和颜色的能力。色彩的完形度主要取决于形状的颜色与周围色彩的关系，特别是它们的明度对比关系。阿恩海姆在《色彩论》中说："所有的视觉现象都是由色彩和明度造成的，规定形状的界限来自眼睛对属于不同明度和颜色的面积进行区分的能力"。可见形和色要依靠明度关系来表现。在要表现的画面中，如果只有色相对比而没有明度对比，那么图形的轮廓将会难以辨别；如果只有纯度的区别而无明度的对比，那么图形的光影与体积更难辨别。只有正确地表现出明度关系，你所表现的图形和轮廓才清晰地区别于背景，拥有良好的完形性。

明度对人的视觉影响效果最大，它可以影响其他两要素的色彩对比效果。日本色彩学家大智浩估计：色彩明度的对比力量是纯度对比的 3 倍，在色彩对比中它比其他任何对比感觉都要强烈些，其视觉效果是最显著的。我们在观察色彩的时候会发现，人的视觉对于明度对比是极其敏锐的，当画面出现强明度对比时，引人注目的明暗对比会分散对其他色彩效果的感受力，这就等于减弱了色彩其他性质的力量。所以，一切色彩效果都与控制色彩的明度有关。了解这个事实，无疑能够在色彩配色中获得很大的主动性。当我们需要强调颜色的同时对比效果时，就应该尽可能地抑制明度对比；当有必要减弱颜色的同时对比效果时，应该适当加大明度对比。

2. 明度对比构成

明度变化有两种情况，一种是指同种色相不同明度变化，另一种是指不同色相的明度变化。根据明度色标，如果将明度分为 10 度，0 度为明度最低，10 度为明度最高，则明度在 0~3 度的色彩称为低调色，4~6 度的色彩称为中调色，7~10 度的色彩称为高调色。

明度对比的强弱关系分为长调、中调和短调。明度差在 3 度以内称为短调对比；明度差在 3~5 度的对比称为中调对比；明度差在 5 度以上的对比称为长调对比。如图 3-22~图 3-24 所示。

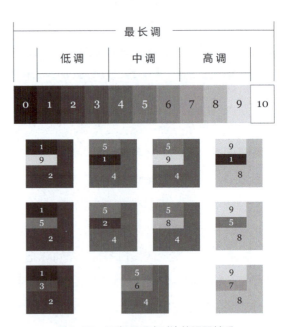

图 3-22　无色彩明度对比的强弱关系

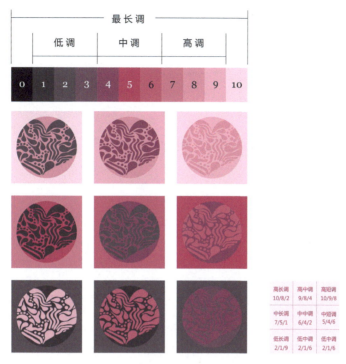

图 3-23 有色彩明度对比的强弱关系

（1）高调色

高调色从视觉上给人以明亮、清澈、优雅、活泼、柔和、轻盈的感觉。

① 高长调。是对比主色调为高明度的，明度差在5度以外的对比，有积极、刺激的感觉，对比强烈。

② 高中调。是对比主色为高明度的，明度差在3~5度的对比，有明快的、响亮的、活泼的感觉。

③ 高短调。是对比主色调为高明度的，明度差在3度以内的对比，显得优雅、柔和，有一种女性化的、朦胧的感觉。

（2）中调色

中调色有温柔、稳定、坚强、丰富、稳健的感觉和明确庄重的特点。

① 中长调。是对比主色调为中明度的，明度差在5度以外的对比，有强有力的、男性化的阳刚之气。

图 3-24 明度九调范例

② 中中调。是对比主色调为中明度的，明度差在3~5度的对比，有含蓄的、丰富的、薄暮般的感觉。

③ 中短调。是对比主色调为中明度的，明度差在3度以内的对比，有模糊而平板的、朴素的感觉。

（3）低调色

低调色有朴素、沉闷、迟钝、沉着、厚重、压抑的特点，有孤寂感。

① 低长调。是对比主色调为低明度的，明度差在5度以外的对比，有低沉的、具爆发性、晦暗的感觉。

② 低中调。是对比主色调为低明度的，明度差在3~5度的对比，有苦恼的、苦闷的、寂寞的感觉。

③ 低短调。是对比主色调为低明度的，明度差在3度以内的对比，有忧郁的、死寂的、模糊不清的感觉。

（4）最长调

最长调是以黑白两色构成的，明度对比最强的调性，含有醒目的、生硬的、明晰的、简单化等感觉。

3. 配色设计诀窍

（1）高明度色彩为主调给人以明快感

在视觉设计中，明度与简洁线条的招贴容易让人感到明快、舒适。因此，以高明度色彩为主调，对于传递清爽形象起着积极作用，在令人感到赏心悦目的同时加强观者的印象。如图3-25、图3-26所示。

图3-25 高明度色彩案例1

图3-26 高明度色彩案例2

（2）中高明度配色营造梦幻感觉

中高明度的配色效果，可使色彩具有朦胧之美。在设计中运用大量中高明度色彩，更易于营造出梦幻感觉的画面效果，引起观者的向往之情。如图 3-27、图 3-28 所示。

图 3-27　中高明度色彩案例 1

图 3-28　中高明度色彩案例 2

（3）中低明度表现质朴的画面质感

中低明度的色彩，加入黑色的调和，可以使画面看上去略微倾向于暗色调。因此，利用中低明度的色彩搭配，更易表现出画面的质朴之感，将时尚素雅与低调、品质感相融合。如图 3-29、图 3-30 所示。

图 3-29　中低明度的色彩案例 1

图 3-30　中低明度的色彩案例 2

（4）中低明度配色打造平淡主题

如果作品主题需要较为平淡、缓和的形式表现，设计师会选择使用中低明度的色彩进行搭配，可以使画面视觉冲击力减弱，呈现出舒缓、平淡的视觉效果。如图 3-31、

图 3-32 所示。

图 3-31 中低明度配色案例 1　　图 3-32 中低明度配色案例 2

（5）低明度配色打造怀旧印象

大面积地使用低明度色彩，会塑造出浓重、浑厚的画面效果，打造出怀旧感的画面，增强作品的情绪、氛围的表现，更易触发观者的怀旧心理，使人沉入回忆的深渊。如图3-33、图 3-34 所示。

图 3-33 低明度配色案例 1　　图 3-34 低明度配色案例 2

（6）无彩色背景中的高明度颜色给人以醒目的视觉印象

无彩色的背景会使画面显得简洁、单纯。为了强调突出设计作品的主题，设计师通常会配以高明度的有彩色，给人留下醒目的视觉印象。运用黑、灰色调的无彩色作背景，有利于高明度纯色的突出，并能够提升画面的品质感，加深观者的印象。高明度的有彩色在

这种肃穆简洁的背景衬托下给人以醒目、鲜明的视觉刺激。无彩色背景如图3-35所示。

（7）较大的明度反差，可以表现活跃的画面氛围

色彩的明度反差越大，画面配色的明暗对比就越鲜明，作品所具有的视觉冲击力就越强烈，可积极有效地提升画面的表现力，传递出活跃的画面氛围，如图3-36所示。

图3-35　无彩色背景　　　　　　图3-36　较大的明度反差

由于各画面明度倾向和明度对比的程度的不同，明度调子的视觉作用和感情影响均各有特点。明度对比较强时光感强，色彩形象的清晰程度高、锐利，不容易出现误差；明度对比较弱时，色彩形象不明朗、模糊不清，显得柔和、静寂、单薄、晦暗；明度对比太强时，会产生生硬、空间、眩目、简单化等感觉。

在色彩的设计构成实践上，明度对比得恰当与否，是决定色彩搭配的明快感、清晰感以及心理作用的关键。既要重视无彩色的明度对比的研究，更要重视有彩色之间的明度对比的研究，注意检查色彩的明度对比及其视觉效果，这是应掌握的方法。

思考题与作业

1.试分析不同明度变化会带来画面哪些改变？明度的强弱对比有什么不同的视觉效果？明度九宫对比有什么不同的调性和规律？

2.调制三原色单色明度色带

内容：结合色彩明度构成原理，将三原色分别调成三个明度色带。

要求：以黑白作为明度的极端，中间为三原色纯色，从白色开始一点点加纯色，过渡到纯色，再从纯色一点点加黑，过渡到黑色，最后从中挑选9个明度变化均匀的色卡，将

色卡剪裁整齐横向或纵向等距离摆放粘贴好，做成一条明度渐变色带。色阶要求明度关系清晰，渐变柔和，涂色均匀有序。色卡尺寸2cm×4cm，竖排粘贴装裱在A3黑卡上。

3. 明度推移练习

内容：选择一种单色或4~6种纯色，通过逐渐加入黑色和白色的方法，将色阶引入图形。构图尽量单纯，简单的重复、渐变构图形成明度渐变的系列，再利用这一系列组成自己理想的画面。

要求：明度推移均匀，画面构成有美感；不少于10个明度等级。

4. 明度对比九宫格配色练习

目的：从具体的练习中学会控制和把握明度对比的调性、规律。

内容：自选一幅图画，根据明度对比理论，做高明度对比、中明度对比、低明度对比，各搭配组合成长调、中调、短调，构成强、中、弱对比效果。

要求：先选定一种色相做它的明度色阶，明度过渡要均匀，然后对照明度色阶选择指定色（大面积）和搭配色（1~2种色做指定色的点缀和陪衬）。

要求：作业完成后，要达到由左向右看纵向3列各形成由强到弱的整体变化，从上往下看3行各形成从高明度到低明度的整体变化，如图3-37所示。共9小块，尺寸为9cm×9cm，装裱在A3黑卡上。

学生作业赏析如图3-38~图3-42。

图3-37 明度九调作业要求图示

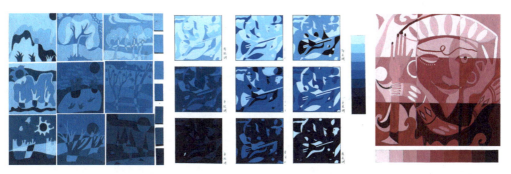

图 3-38　明度对比构成作业赏析 1　　图 3-39　明度对比构成作业赏析 2　　图 3-40　明度对比构成作业赏析 3

图 3-41　明度对比构成作业赏析 4　　　　图 3-42　明度对比构成作业赏析 5

拓展练习

试在招贴、海报、插画、包装等平面作品中找出明度对比的典型案例，尝试用明度九调的理论分析明度色调及其视觉效果，以小组为单位组织讨论不同程度明度对比在视觉传达中的作用。仔细感受色彩明度在表达画面的空间感、层次感、完形度及渲染氛围中的作用，从优秀的配色范例中积累更多的明度配色的经验和心得体会，并学会控制和把握明度对比的调性和规律。

五、纯度对比构成类型特点及训练

纯度对比是指因纯度差别而形成的对比，是指较饱和的纯色与含有黑、白、灰的浊色的对比。纯度对比可以是纯色与含灰色的色彩的对比，也可以是各种不同色彩倾向的灰色

间的对比，还可以是纯色之间的对比。

1. 纯度对比的特点、作用

生活中的色彩绝大多数是含灰的颜色，并不是很鲜艳的纯色，有了色彩纯度的变化，才能使世界有了如此丰富而细腻的色彩表现。在色立体中，灰色处于明度与纯度的中心，所以灰色可以很快地随着外部环境色转调。转调后含灰的色彩几乎无限地充实丰富着画面色彩的语言，这种特征为现代绘画与艺术设计所广泛采用。

与色彩的色相、明度对比相比较，纯度更容易体现色彩的内向品格。同一色相如果纯度发生了细微变化，必然会带来色彩性格的变化。在这种变化中，纯度起着很大作用。从某种意义上说，色彩设计的修养和能力，与把握纯度有很大的关系。纯度较之色相更具内向的品格，因此需要长时间来熟悉各种颜色的纯度变化及其色彩搭配方法。

每个色相在纯度上的细微变化，都会使一个颜色产生新的色彩面貌和情调，这为纯度对比容纳十分丰富的色彩效果奠定了基础。也就是说，纯度对比可以拓宽色相的丰富、细微的变化区域。混入的颜色色相、明度不同，纯度的变化也会不同。这种变化更微妙，可以使得色相语言以及整个画面效果产生微妙的差别，实现色彩微妙之中的弱对比。对初学者来说，注意运用含灰色彩的微差造成纯度对比是必要的，在调入灰色的过程中，仔细体会色彩之间微妙的变化，捕捉这种变化带来的细微差别，可以提高我们对色彩感悟力，提升色彩修养。

2. 降低纯度的方法

我们可以通过以下几种方式来降低色彩的纯度。

（1）加白

纯色中加入白色可以提高明度、降低纯度，同时也会因白色的混合使色彩的色性偏冷，如曙红加白粉后变成带蓝味的浅粉，湖蓝加白粉后变成带冷味的淡蓝，中黄加白粉后变成带冷味的浅黄。

（2）加黑

纯色中加入黑色既降低明度又降低纯度，色彩变得沉着、冷静、幽暗。黄色加入黑色后立刻变得阴沉。紫色加黑色，既保持了稳定的优雅，又显得沉静、神秘、高雅。大多数颜色加入黑色会使得色性转暖。

（3）加灰

纯色加灰色会使得色彩的纯度降低，纯色的特征立刻消失，色彩变得浑厚、含蓄，失去了纯色的活泼、跳跃而变得柔和、软弱和典雅。

(4)加互补色

混合对应的互补色,使纯色立刻变成浊色,因为一定比例的互补色相混合产生灰黑色。如黄色加紫色可得到不同程度的黄灰或紫灰色,红色混合绿色可得到不同程度的红灰或绿灰色,这种灰色都带有暧昧的色彩倾向。

改变色彩的纯度可以衍生出无数个不同程度的灰色。这些灰色在色彩上被称为"高级灰",可以极大地丰富纯色以外的色彩世界,构成丰富的色调,这在应用色彩中起到很重要的作用。由于这些灰色带有色彩倾向,有柔和而悦目的视觉效果和含蓄、耐人寻味的心理效应,因此在设计中广泛应用。

3. 纯度对比构成

在色彩构成中,我们任选一纯色与同明度的灰色相混合,就可以得到一系列鲜浊变化的不同纯度的色彩构成。或者任选一纯色与不同明度的灰色相调,可以得到一系列不同纯度,即以纯度为主的色彩构成。按照孟塞尔色立体,红色的纯度最高为14,而蓝绿色的纯度仅为6,所以很难统一多种色相的纯度标准。为了帮助初学者更好地理解纯度对比原理,故将各色相的纯度统一分为12级色阶,如表3-1所示。

表3-1 孟塞尔色纯度对比构成

纯度基调构成	0~4度低纯度					5~8度中纯度				9~12度高纯度			
色阶	0	1	2	3	4	5	6	7	8	9	10	11	12

我们知道,色彩的纯度变化体现了色彩的性格特征,容易影响到人的情感和心理活动,由于构成各色的纯度基调和纯度对比的程度不同,对视觉的作用与感情影响具有不同的特点。纯度对比由三种纯度基调构成:鲜调、中调、灰调。

(1)鲜调

鲜调又称高纯度基调,由9~12级色阶组成。鲜调给人的感觉膨胀、活泼、积极、强烈、冲动,视觉刺激的效果强,对心理情感作用明显,但容易使人疲倦,不宜久视,否则容易造成视觉疲劳。鲜调适合表现色彩艳丽、对比强烈的画面效果。

(2)中调

中调又称中纯度基调,由5~8级色阶组成。中调给人的感觉是中庸、平和、成熟、可靠,对视觉刺激的效果柔和,富有亲和力,具有典雅含蓄、稳重浑厚的视觉效果。

(3)灰调

灰调又称浊调、低纯度基调,由0~4级色阶组成。灰调给人的感觉是灰暗、模糊、

含糊、平淡、无力,对视觉刺激的效果微弱,视觉上注目程度低,能持久注视,但因平淡乏味,容易使人产生厌倦。

4. 纯度对比分类

纯度对比的强弱可分为三种对比度。

(1) 纯度强对比

在纯度色阶上,相差8级色阶以上的对比,称为纯度强对比,是低纯度与高纯度的色彩搭配,增强了配色的艳丽、生动及注目感,因而具有色彩感强、明确、刺激、生动、华丽的特点,是色彩设计中最常见的配色方法之一。

(2) 纯度中对比

相差5~8级色阶的对比,称为纯度中对比。是中纯度和低纯度的色彩搭配。中度对比刺激适中,具有温和、稳重、舒适的特点,处理不当易缺乏活力与生机。

(3) 纯度弱对比

指相差4级色阶及以下的对比。这种对比效果柔和、内敛,视觉冲击感弱,易出现模糊、灰、脏、粉的感觉,构成时要注意借助色相与明度的变化。

与明度基调构成类似,在纯度对比中,结合纯度基调与对比强弱程度,可以将纯度对比归纳为9种变化基调:鲜强调、鲜中调、鲜弱调;中强调、中中调、中弱调;浊强调、浊中调、浊弱调。纯度对比九宫图如图3-43所示。

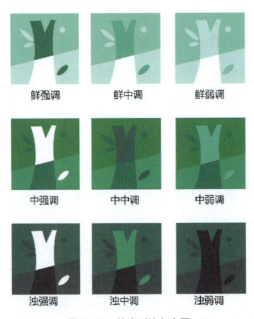

图3-43　纯度对比九宫图

5. 纯度对比的注意事项

在纯度对比关系上，也存在一种规律：纯度一致的颜色并置在一起，就会产生互相削弱性格的效果。如果把同纯度的黄色和橙色并置在一起，就会互相削弱纯度，变得不那么鲜明、耀眼，边界含糊不清，色彩间互相抢夺风采；相反，若把纯度差异较大的色彩并置在一起，就会互相衬托，增加对方性格，产生鲜明的感觉；反之，如果画面中全是灰色，缺少适当亮色来对比，就容易显得单调沉闷。只有善于搭配运用纯度对比作用，才会使画面产生既响亮、活泼又和谐的色彩效果，做到灰而不闷、艳而不燥。

在色彩构成设计时，只有善于区别色彩纯度上的差异，能够把握表现对象间各种色彩之间的纯度关系，才能处理好各种纯色与灰色的关系。同时，还应该注意色彩构图，哪些需要强调，哪些需要削弱纯度，准确区分各种不同色相间灰色的明度、色相、冷暖的差异，做到心中有数，才能解决画面上宾与主、图案与背景等关系。

6. 配色设计诀窍

> **配色设计诀窍：高纯度颜色展现强烈的视觉冲击感**

高纯度颜色鲜艳而浓烈，色彩间具有强烈的反差对比效果。高纯度的色彩进行搭配，能够使画面具有鲜明的视觉刺激，展现强烈的视觉冲击力，能够积极有效地引起观者的注意。高纯度的配色效果更易于体现画面主体，使作品具有鲜明的层次关系，如图3-44、图3-45所示。

图3-44 高纯度颜色案例1

图3-45 高纯度颜色案例2

> **配色设计诀窍：中高纯度配色彰显画面扩张力**

中高纯度色彩的搭配，会稍微降低色彩所产生的耀眼感，但同样具有明显的视觉冲击力。采用中高纯度的颜色进行搭配，能使色彩之间的搭配显得更为醒目，同时彰显出强烈

的画面扩张力，如图3-46、图3-47所示。

图3-46　中高纯度色彩案例1　　　　图3-47　中高纯度色彩案例2

> ▶ **配色设计诀窍：中纯度配色演绎画面的勃勃生机，使得画面具有和谐感**

中等纯度的色彩搭配，可使画面具有柔和、大方、稳健的视觉效果。利用中纯度配色，能够让作品的呈现在含蓄中带着明快之感，演绎出画面中的勃勃生机。中纯度对比的对比效果适当，配色富有亲和力，还可以使画面产生温和、典雅、含蓄之感，使作品表现出自然、沉静的色彩过渡，给人以和谐舒适之感，如图3-48、图3-49所示。

图3-48　中等纯度色彩案例1　　　　图3-49　中等纯度色彩案例2

> ▶ **配色设计诀窍：中低纯度配色打造富有内涵的画面效果**

对强调内涵、品质的作品来说，色彩中隐含中低纯度的色彩倾向，更显低调内敛。采用中低纯度的配色效果更易于彰显内敛可靠的品质感，如图3-50、图3-51所示。

图 3-50　中低纯度配色案例 1　　图 3-51　中低纯度配色案例 2

> 配色设计诀窍：低纯度配色呈现素雅古朴的画面效果

低纯度的配色，通常会使画面呈现出黑、白、灰这三种色调，画面比较素雅古朴，特别对于表现传统性质的设计主题而言，更易呈现出古香古色的氛围，如水墨烟雨或古风禅意，如图 3-52、图 3-53 所示。

图 3-52　低纯度配色案例 1　　图 3-53　低纯度配色案例 2

1. 试分析不同纯度变化会带来画面哪些改变？不同的纯度基调和纯度强弱对比有什么不同的视觉效果？纯度九宫对比有什么不同的调性和规律？

2. 调制纯度色带

内容：结合色彩纯度构成原理，绘制纯色与灰色过渡的色阶构成。

要求：选取一种纯色，向同明度的灰色过渡，从纯色开始一点点加灰色推进，再从灰色一点点加纯色推进，形成可衔接的纯度色带，从中挑选12个纯度变化均匀的涂色裁剪好做成色卡，将小色卡横向或纵向等距离摆放粘贴好，做成一条纯度渐变色带。为了更清晰地观察纯度对比效果，可以选择与纯色的明度差异较大的一种灰色来作为对比色（如黄色和深灰），在视觉可以分辨的纯度变化单位内，色阶数量尽量拉长，纯度关系清晰，渐变柔和，涂色均匀有序。色卡尺寸为2cm×4cm，竖排粘贴装裱在A3黑卡上。

3. 纯度对比九宫格配色练习

目的：从具体的练习中学会控制和把握纯度对比的调性、规律。

内容：自选一幅图案，结合纯度对比原理，将高纯度对比、中纯度对比、低纯度对比，各搭配组合成鲜调、中调、灰调，构成强、中、弱的对比效果。选定一种纯色做出12度纯度变化色阶，过渡要均匀。从指定色阶中选取颜色进行组合搭配，对照纯度色阶选择指定色（大面积）和搭配色（1～2种作为指定色的点缀和陪衬）。

要求：作业完成后，要达到由左向右看纵向3列各形成纯度对比由强到弱的整体变化，从上往下看3行各形成从高纯度到低纯度的整体变化。

作业尺寸：共9小块，尺寸为9cm×9cm，装裱在A3黑卡上。

作业赏析如图3-54～图3-59所示。

图3-54 纯度对比构成作业赏析1

图3-55 纯度对比构成作业赏析2

图3-56 纯度对比构成作业赏析3

图 3-57　纯度对比构成作业赏析 4　　图 3-58　纯度对比构成作业赏析 5　　图 3-59　纯度对比构成作业赏析 6

拓展练习

在广告招贴等设计中找出有关纯度对比的典型案例，尝试用纯度九调的理论分析纯度色调及其视觉效果。以小组为单位，结合具体图例组织讨论色彩的纯度改变会带来怎样的画面效果，如何利用色彩纯度的变化传情达意，表达不同的色彩语境，从而积累更多的关于纯度配色的经验和心得体会。

六、冷暖对比构成类型特点及训练

1. 冷暖色的形成原理

物体通过表面色彩可以给人们或温暖或寒冷或凉爽的感觉，这种感觉差异主要靠色相特征来实现。一方面是自然界温度变化的色彩表现，如阳光、火焰、月色、冰雪等色彩差异；另一方面是人类长期生活经验和印象的积累，感觉器官对自然现象的感受以及产生的心理变化之间下意识的联系，导致如同条件反射一样。视觉与触觉的感受，通过神经传递到大脑而产生各种心理变化，视觉变成了触觉的先导，看到红橙色光都会联想到火焰、太阳，心理上会产生温暖和愉悦感；看到蓝色，同样产生联想会产生寒冷的感受。冷暖对比构成案例如图 3-60、图 3-61 所示。

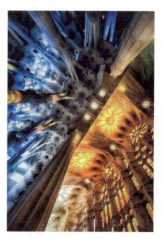

图 3-60　冷暖对比构成案例 1

101

图 3-61　冷暖对比构成案例 2

日本色彩学家大智浩把冷暖色用一些相对应的名词来表示（表 3-2）。

表 3-2　冷暖色对应的名词

冷色	暖色	冷色	暖色	冷色	暖色
阴影感	阳光感	微弱感	强壮感	冷静	热烈
透明感	混浊感	湿的	干的	理性感	感性感
镇静感	刺激感	理智的	感情的	被动的	主动的
淡的	深的	圆的	方的	瘦小的	肥胖的
远的	近的	曲线的	直线的	内向的	外露的
轻的	重的	缩小的	放大的	文静的	开朗的
空气感	土垢感	退缩的	前进的	肃穆的	辉煌的
男性感	女性感	流动的	稳定的	严肃的	活泼的

从物理学上来看，色彩的冷暖与光波的长短有关。物质的温度是能量的动态反应，冷暖实则是有无热能的状态。振幅大、波长长的色光为暖色光，如橙、红、黄；而振幅小、波长短的色光如蓝、蓝绿、紫为冷色光。这就是为什么清晨升起的太阳是红色的，只有红色光的光波最长，穿透力最强，它率先穿越重重的大气层投射到地球上被我们观察到。蓝色和紫色因为波长短，被大气层中的水气吸引而反射折射，形成了蓝色的天空。色彩的冷暖与光波如图 3-62 所示。

从色彩心理上来看，红、橙、黄能让观者心跳加快，血压升高，所以让人有刺激兴奋的感觉，有热的感觉；而蓝、蓝绿、蓝紫能让人心绪平静、冷静疏离，产生冷的感觉。日本色彩学家大智浩曾举了个例子：将一个工作场地涂成灰青色，另一个工作场地涂成红橙

色。这两个工作场地的客观温度条件是相同的，工人的劳动强度也一样，但色彩影响人的心理与生理。在灰青色工作场的人于华氏59°时感到冷，但在红橙色工作场地的人在温度从59°降到52°时仍感觉不到冷。这就证明了色彩的温度感对人的影响力。原因是蓝色能降低血压，血流变缓即有冷的感觉；相反，红橙色引起血压增高，血液循环加快，即有暖感。人们走进卫生间，看到蓝色标志的水龙头自然就想到是冷水管，如果是红色标志，即想到的是热水管，如图3-63所示。

（a）　　　　　　　　　　（b）

图3-62　色彩的冷暖与光波

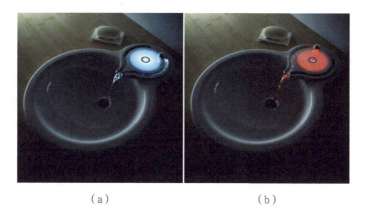

（a）　　　　　　　　　　（b）

图3-63　红蓝色标的水龙头

在夏天，人们习惯穿白色或浅色服装，原因之一是白色、浅色反光率高，所以有凉爽感。冬天人们习惯穿黑色及深色服装，原因是黑色、深色反光率低，吸光率高，故有暖和感觉。冬天，为了使雪化得快些，可以在雪上撒些黑灰，而未撒过灰的雪化得慢。这都是深色吸光和浅色反光的作用。

2. 冷色暖色的界定

从人的色彩心理效应上把色相环上的红、橙、黄系列定为暖色系，其中橙色是最暖的色彩；把绿、青、蓝系列定为冷色系，蓝青色为最冷的色彩。橙色与蓝色是补色对比中冷暖差异最强的色彩关系。由于任何色彩加白后明度提高而色相变冷，加黑后明度降低而色相偏暖，所以在无彩色系中，把白色称为冷极，把黑色称为暖极。孟赛尔体系与奥斯特瓦德体系中，色彩越是靠近色立体上部越冷，越靠近下部越暖，如图3-64所示。

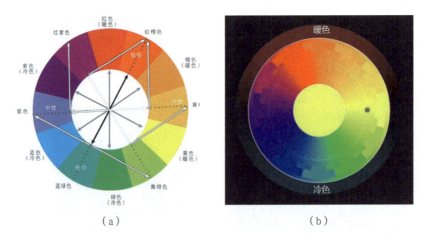

图3-64　冷色暖色的界定

3. 冷暖相对论

我们习惯上把在色相环位置上距离暖极较近的颜色称为暖色，把距冷极较近的颜色称为冷色。这种方法主要是为了帮助初学者来认识色相的冷暖属性，但这种划分不是绝对的。确切地说，影响色彩冷暖感觉的因素是多方面的。除了明度、纯度外，色相与色相的对比也能产生冷暖上的差别。比如绿色在色环上属于中性偏冷的颜色，但它与蓝色对比就显得偏暖，同一色彩处于不同的色彩环境会表现出不同的冷暖倾向。如玫瑰红要比紫罗兰显得暖一些，但和大红比则显得冷。

4. 冷暖的对比关系

从孟塞尔色相环冷暖分布的情况来看，越靠近暖极的颜色越具有暖调感，越靠近冷极的颜色越具有冷调感。如黄比绿暖，红比紫暖，蓝比蓝绿冷，蓝紫比紫冷。

5. 冷暖对比的作用

以冷暖为主构成的对比色调，作用于人心理的感觉：冷色调给人的感觉寒冷、清爽，富有流动感，空间感强；暖色调给人的感觉是热烈、刺激、醒目、力量感及热闹喜庆，色彩强烈而浓郁，冷暖对比的作用如图3-65、图3-66所示。

图 3-65　冷色调给人寒冷的感觉　　　图 3-66　暖色调给人温暖的感觉

　　色彩冷暖对比具有多方面的表现力。如在绘画中，冷暖对比能充分表现画面的空间感、光感、色相的丰富变化及色彩搭配的真实感，这种对造型和透视效果的表现具有举足轻重的作用；再如在设计作品中，不同的冷暖对比可以引起人们不同的色彩联想，使得主题更加鲜明、突出，掌握好冷暖色配色可以很好地渲染出氛围。如在传统节日春节前商场的促销海报就经常选用红橙等暖色调配色，"年货大街""欢欢喜喜过大年"等形式丰富的暖色调，将节日气氛渲染得喜庆祥和、年味十足；反观同样是传统节日的端午节，则一改热闹喧嚣的配色，一叶青葱的粽叶小舟漂浮在碧绿的江水中，扑面而来的仿佛是带着粽香的丝丝凉风，给人耳目一新的清新感，如图 3-67、图 3-68 所示。

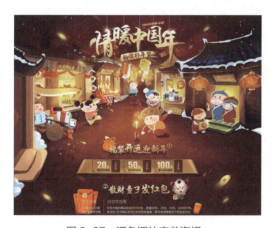

图 3-67　暖色调的春节海报　　　　　图 3-68　冷色调的端午节海报

　　而在炎炎夏日的促销海报和一些冷饮、牙膏、口香糖等广告则需要用冷色调来营造清凉、冰爽的氛围，如暖色调年货促销海报（图 3-67）、冷色调啤酒广告（图 3-69），暖色调橙汁广告（图 3-70）。

图3-69　冷色调啤酒广告　　　　　图3-70　暖色调橙汁广告

此外，冷暖色相互对比还有比其他对比更响亮、丰富的表现力，因为它能利用色彩表现空间感或音乐感。如色彩的冷暖会产生前进、后退、膨胀、收缩感。色彩的冷暖变化会加快画面节奏，造成音响一般的效果。如图3-71《夜晚的咖啡馆——外景》，蓝色与黄色向来是梵高的最爱，在这幅画中，即便静谧的蓝色夜晚将至，但由鹅卵石铺成的广场，在黄色调的灯光下，依旧展现着人们的欢乐与活力。这两种对比色，一个诉说着恬静的心情，一个代表着喧闹的气氛。2014美国职业篮球联赛季后赛海报中蓝色与红色球衣的球星在深色背景中都显得光彩耀人、夺人眼球，仔细对比发现，红橙色显得热情劲爆，蓝紫色更显动感炫酷，红蓝对比很好地渲染了季后赛的火爆激情，如图3-72所示。

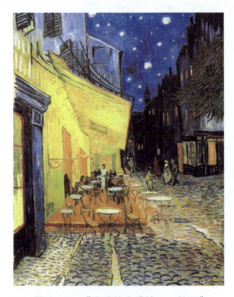

图3-71　《夜晚的咖啡馆——外景》

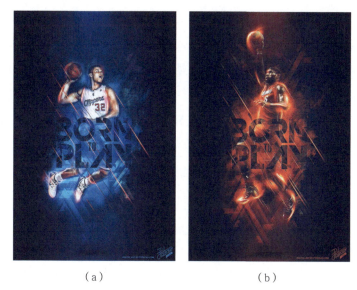

（a）　　　　　　　　　　（b）

图 3-72　2014 美国职业篮球季后赛红蓝海报对比

七、面积对比构成类型特点及训练

1. 色彩面积对比概述

色彩面积对比是指各色块在画面构图中所占面积比例大小而形成的色彩对比。色彩的面积大小、形状与位置，应是形成画面结构与表达主题思想和感情的一个重要因素。它对于画面的均衡稳定、对比协调、色调位置交错、产生色彩呼应的节奏韵律感都起着重要作用，如图 3-73、图 3-74 所示。

图 3-73　色彩面积对比案例 1　　　　图 3-74　色彩面积对比案例 2

2. 色彩与面积的关系

色彩的强度与面积因素关系很大，同一组色，面积大小不同，给人的感觉不同，只有相同面积的色彩才能比较出实际的差别，互相之间产生抗衡，对比效果相对强烈。色彩之间色相的差别、明度、纯度的对比都建立在一定面积的基础之上，色彩属性不变，随着面积的增大，对视觉的刺激力量加强，反之则削弱。如面积小的红绿色点或色线在空间混合中，在一定的距离之外的感觉接近金黄；而面积大的红绿色块的并置，给人以强烈的刺激

107

感觉。面积相等的色彩会达到非常强的对比关系，减弱其中一方的面积，对比效果马上削弱，继续加大这种面积上的对比则会形成色彩调式的出现。同种色彩，面积小对视觉刺激和心理影响微弱，面积大则色彩强度高，对视觉和心理的刺激也大。大面积的红色会使人难以忍受，大面积的黑色会使人沉闷、恐怖，大面积的白色会使人空虚。所以在环境艺术设计中，一般建筑外墙、室内墙壁等大面积都选用高明度、低纯度的色彩，以减低对比的强度，造成明快、舒适的效果。相同性质与面积的色彩，与形的聚、散状态关系也很大，形状聚集程度高者受其他色影响小，注目程度高，反之则相反。如户外广告及宣传画等，一般色彩都较集中，以达到引人注意的效果。如图3-75所示1987年福田繁雄招贴展作品，福田将静止坐在台前的人的四个不同视角的状态，表现于同一画面，用单纯的线、面造成空间的穿插，大面积的黄色与人物黑色剪影对比，使整个画面产生强烈的视觉效果。

在用色彩构图时，有时会感到色彩太跳，有时则显得力量不足，为了调整这种关系，除改变各种色彩的色相、纯度外，合理安排各种色彩占据的面积是必要的。配色中较弱的色彩要适当扩大面积，较强的色彩要适当缩小面积，这是色彩面积均衡的一般法则，也是一个色彩在视觉上的量感平衡比例关系。当然，色彩的面积均衡是一种取得色彩静态美的方法，如果要追求富有感染力的色彩效果，应打破这种平衡，有意让一种色彩占支配地位，其他的色彩与之形成点缀和陪衬。如图3-76所示加拿大摄影师Andrew B. Myers的作品，他喜欢将拍摄对象精心地布置在彩色背景前，并留出大面积的负空间，使这张摄影照片看起来像一幅毫无立体感而言的平面招贴，日照的阴影和略显褪色的色彩，让人仿佛回到了20世纪70~80年代，红绿互补色也因降低了纯度加入了米色的间隔显得毫无违和感。

 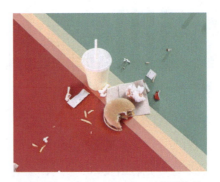

图3-75　1987年福田繁雄招贴展作品　　图3-76　Andrew B. Myers摄影作品

德国人约翰·沃尔夫冈·冯·歌德不仅是一位伟大的作家，也是一名画家和科学研究者，在颜色学、光学等领域取得了令人称道的成就。他认为色彩的明度与面积决定其在

画面中的强度。他把纯色的6色相定为下面的数值：黄3、橙4、红6、紫9、青8、绿6，并将一个圆分成36个扇形等分，以表示色彩的力量比，其中黄占3分，橙占4分，红绿各占6分，紫占9分，蓝占8分。这就是说，只有这种比例的色光混合后才能是白光，如果6种色光都是均等的6分，混合出的光不是白光，而是橙黄色光，如电灯泡的光。我们可以从太阳光谱中看出，它的七色也并非等量的，而是与歌德所说的比例相当，如图3-77所示。

图3-77　色彩的明度与面积

歌德为色彩量上的平衡提供了数量比例，他是用下列方式计算的。

每对互补色的明度比例是：

黄：紫=9：3=3：1=3/4：1/4；

橙：蓝=8：4=2：1=2/3：1/3；

红：绿=6：6=1：1=1/2：1/2。

将每对互补色的明度比例转变成和谐的面积比例时，需要将明度比例数字倒转。如黄比紫的明度强3倍。当黄与紫组成调和的色调时，黄只占总面积的1/4，紫则占总面积的3/4，这样每对互补色的和谐面积比例如下：

黄：紫=1/4：3/4；

橙：蓝=1/3：2/3；

红：绿=1/2：1/2。

这样就可以得出原色和间色的和谐比例和平衡关系：黄：橙：红：紫：蓝：绿=3：4：6：9：8：6。即黄：橙=3：4，黄：红=3：6，黄：紫=3：9，黄：蓝=3：8。

三原色中，黄：红：蓝=3：6：8；三间色中，橙：紫：绿=4：9：6。

可以看出，要取得画面的色彩平衡，色彩的面积和它的强度成反比关系，如图3-78所示。色彩构图中可以改变各种色彩的色相、纯度达到色彩间力量的平衡。

但在实际的色彩配置实践中，平衡并不是画面色彩表现的唯一追求，打破这种平衡的色彩面积比例会产生更加丰富的画面效果。很多艺术作品在色彩上追求和强调鲜明的对比、强烈的视觉冲击，所以会大胆突破这种平衡观念，从而创造出了全新的视觉色彩效果。试将梵高的《向日葵》做空间混合，所得到的灰色并不是中间灰色，而是有一定的色彩倾向性和明度倾向性的灰，高于五级灰，这就是所谓的色调。我们可以用采集重构的方法来解构艺术作品中的色彩比例，从而得到理想的色彩构成画面。如图3-79《星夜》中

大胆、冷静的蓝紫色调占据帆布画布的大部分面积，同时这些色彩又粗糙地和热情温暖的金黄色星光色彩融合为一体。画家用充满运动感的、连续不断的、波浪般急速流动的笔触表现星云和树木，在他的笔下，星云和树木像一团正在炽热燃烧的火球，奋发向上，具有极强的表现力，给人留下深刻的印象。

图 3-78　色彩面积和强度的反比关系

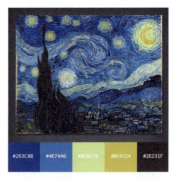

图 3-79　梵高的油画作品《星夜》

1. 试分析冷暖对比、面积对比的不同特点。

2. 冷暖对比训练

　　要求：根据冷暖对比理论，自选一幅图案，以同一组冷色与暖色的膨胀与收缩、前进与后退的视觉效果构成画面，抽象与具象皆可。

　　尺寸：15cm×15cm，裱在 A3 黑卡纸上。

作业赏析如图 3-80～图 3-85 所示。

图 3-80　作业案例 1

图 3-81　作业案例 2

图 3-82　作业案例 3

图 3-83　作业案例 4　　　　　图 3-84　作业案例 5　　　　　图 3-85　作业案例 6

拓展训练

> 在产品包装或招贴海报中搜集冷暖色调的典型案例，分析冷暖色配色出现在哪类包装广告中比较多，有何实用价值，其配色特点及视觉效果如何。

八、色彩的肌理

学习色彩构成，除了研究各类标准化的色彩组合搭配规律之外，我们还应重视应用更为广泛和丰富的色彩肌理。

肌理是指客观物象的材料性质及其表层物质组合。我们所见到的各种自然色彩，是从各种不同肌理的物象光辐射而来的。由此，在感知色彩的同时，也就感觉到该物体材料的性质与表层特征，色和质是不可分割的统一体。

油画使用的厚色层笔触、水彩稀薄透出纸面纹理、水粉色层的匀润、色粉笔画表面的不平滑有颗粒感……这些不同的肌理，都是通过色彩感觉的差别而被视觉分辨出来的。色彩依附在材质肌理之中，没有肌理的色彩是不存在的。

物体表层肌理不太光滑且较平润的，色彩就较稳定统一，固有色也明显。如果肌理表面粗糙不平有高低起伏，或表面非常光滑，反映出来的色彩富有变化，有闪动感。同一颜色，涂在不同肌理表面，它们的色彩纯度与明度就会有区别：光滑的表面反光能力强，色彩不够稳定，明度有提高的现象；粗糙的表面反光能力很弱，色彩稳定；粗糙到一定程度后，明度和纯度比实际有所降低。因此，同一种颜色，用不同的颜料表现会产生不同的颜色效果；同一色彩用不同的材质来表现，给人的色彩感觉也不会相同。如同样的颜色用在

光滑的纸、棉布、呢绒、绸缎上，纸和绸缎表面肌理光滑，受周围物体色彩的影响明显，色彩的明度、纯度及冷暖变化较大，相比之下绸缎有更高贵的柔润丝滑的闪光感；表面比较粗糙的呢绒，固有色明显，色彩统一单纯，明度比布要暗，色彩显得更为厚重凝练。

　　肌理的感觉可以通过手摸和眼看来体验，作为视觉要素之一的肌理，指的是视觉的肌理，视觉的肌理可以引起人们不同的心理感受。现代绘画与装饰，十分重视肌理与色彩的综合艺术效果。肌理的艺术手段与审美价值，是现代设计探讨与研究的一个新课题。

　　如图3-86所示，美国画家Adam S.Doyle的作品以东方艺术为基础，使用流畅迅速的笔触，接近书法的风格作画，用色克制，却让画面呈现出细腻的肌理和色彩变化。

　　如图3-87所示，擅长色彩与肌理的艺术家Amy Eisenfeld Genser，将各种颜色的纸卷起来，放置在斑斓的画布上用层叠拼贴的方式制作精美的纸艺作品。她的灵感来源于大自然，如水流、花卉、怪石、藤壶、海藻等，作品就像人在俯瞰大地或海洋的感觉。

图3-86　Adam S. Doyle的绘画作品　　图3-87　Amy Eisenfeld Genser的纸艺作品

拓展训练

> 调研现代纤维艺术中的色彩与肌理的典型案例,如历届"从洛桑到北京国际纤维艺术双年展"作品,感悟色彩与肌理搭配的视觉效果。

第二节 色彩调和构成

一、色彩调和的含义

色彩调和指的是两种及两种以上的颜色有秩序、协调统一地组织在一起。能使人舒心悦目的颜色组合就是色彩调和。奥斯特瓦尔德在他的《色彩入门》一书中写道:"经验使我们知道,不同色彩的某种结合使人愉悦,另一些则使人不愉悦或全无感觉,这就产生了一个问题,什么决定色彩的效果?回答是使人愉悦的色彩中自有某种有规律的、有秩序的相互关系可循,缺少这种效果就会使人不愉悦或全然无感。这种使人愉悦的色彩组合,我们称之为和谐"。色彩搭配是否产生调和的效果,这是由色与色之间的关系是否恰到好处而定的,取决于色彩的明度、色相、纯度关系以及互相的位置、面积、材料的合适程度,取决于彼此的差异是否能引起视觉上心理上的舒适愉悦感。

色彩的调和有两种含义:一种指有明显差别的色彩,或不同性质的色彩组合在一起给人以协调与和谐的画面关系,这个关系就是色彩的色相、明度、纯度、面积、形状、位置诸要素之间的组织关系;另一种是有矛盾的、对比的色彩,为了构成和谐而统一的效果而进行的调整与组合的过程。

我们知道,和谐来自对比,和谐就是美。没有对比就没有刺激神经兴奋的因素,但只有兴奋而没有舒适的休息会造成过分的疲劳和精神的紧张,这样调和也就成了一句空话。如此看来,既要有对比来产生和谐的刺激——美的享受,又要有适当的调和来抑制过分的对比——刺激,从而产生一种恰到好处的对比——和谐、美的享受。色彩的对比调和在色彩的形式美上体现了统一和变化的辩证关系。调和是对比的对立面,但两者又是相辅相成、互动互生的辩证关系。色彩的对比是绝对的,调和是相对的,对比是目的,调和是手

段，调和与对比都是构成色彩美感的要素。

色彩的调和必须符合某种秩序，是类似于视觉的生理平衡。当配色符合这种秩序时即是调和的，可以产生愉悦的美感，反之，则使人感到不舒服。我们这里从色彩的质与量上来研究色彩的调和规律，主要从三个方面来考虑色彩关系：色彩的主从关系；色彩的空间位置；色彩的比例与分布。

二、色彩调和的方法

色彩调和的方法，各家有各家的见解，我们就不一一罗列这些理论（如奥斯特瓦尔德调和论、孟塞尔调和论、伊顿调和论、蒙·斯本沙调和论等）。它们的共同特征就是用定量的方法谋求秩序和变化，作为基本出发点，在追求统一性的同时，又建立一些变化。

概括来说，色彩调和的基本方法有：秩序调和、主色调调和、面积调和、隔离调和、互相混合调和等。下面就各种调和方法一一例举说明。

1. 秩序调和构成

秩序调和是将对比强烈的色彩用等差、渐变等手法有秩序、有规律地交替出现，使画面具有节奏感、韵律感的一种构成方法，这种方法又叫色彩渐变法。把不同明度、纯度、色相的色彩组织起来，当色相、明度、纯度按等级进行递增或递减时，必然产生一定的有秩序和有规律的变化，因此具有秩序美。秩序调和可以使过分刺激、杂乱无章的色彩柔和起来，变得有条理、有秩序地和谐统一在一起，从而形成渐变的、有节奏的、有韵律的色彩效果。

秩序调和构成有以下三种形式。

（1）色相秩序构成

色相秩序构成是按照光谱序列排列的构成方法，如图3-88所示。其构成形式有类似色相秩序构成、对比色相秩序构成、互补色相秩序构成、全色相秩序构成，具有色相感强、鲜明、强烈又不失调和之美。如红—绿，就可以红、红橙、橙、橙黄、黄、黄绿、绿逐步推移变化，在调和过程中，色环推移的层次越多，越容易取得调和，画面色彩也更丰富、绚丽。

（2）明度秩序构成

明度秩序是按照明度的序列排列的构成方法，如图3-89所示。如将红色分别混合黑色白色制作10级以上明度差均匀的色标，然后按照明度高低秩序进行构成。其构成形式

有深—中—浅、深—中—浅—中—深—中—浅，后者为循环交替的秩序构成。明度推移的色阶越多，渐变层次就越丰富，越容易取得调和。明度秩序构成可使画面富有强烈的节奏和韵律感。

（3）纯度秩序构成

纯度秩序构成是按照纯度的序列排列的构成方法，如图 3-90 所示。将纯色加入与该色相同明度的灰色制作纯度推移，然后按照纯度的强弱秩序进行排列构成。如将红色混合同明度的灰色，制作 10 级以上的纯度差均匀的色标，然后按照纯度的强弱秩序进行构成。其构成形式有灰—艳—灰、灰—艳—灰—艳—灰。以纯度秩序变化为主的色彩构成，色调变化丰富、微妙、含蓄，但容易含糊不清、缺少个性，调和不宜层次过多。

图 3-88　色相秩序构成

由于在色立体中色相系列、明度系列、纯度系列都具有一定的规则和秩序，因此，凡建立直线、弧线、圆形、螺旋形等几何关系的色彩秩序构成都是调和的构成。

图 3-89　明度秩序构成

图 3-90　纯度秩序构成

2. 主色调调和构成

在多色构成中掌握各色的倾向性，按照明确的主色调进行构成，这是色彩取得调和的一种十分有效的方法。有些色彩设计虽然用色很丰富，但色彩却杂乱无章，使人眼花缭乱，这就是因为缺乏主色调控制的缘故。所谓主色调，是指色彩形成的气氛和总的倾向性，具体地讲有淡色调、浓色调、亮色调、暗色调、鲜色调、灰色调、冷色调、暖色调以及有明确色彩倾向性的黄色调、红色调、蓝色调、绿色调等。为了构成色彩主调，必须让

各种色彩唱一个"调子",其方法有如下几种:

将各色混合无彩色中的白色构成明亮色调;

将各色混合无彩色中的黑色构成深暗色调;

将各色混合同一种暖色,如混合红或橙构成暖色调;

将各色混合同一种冷色,如混合青或蓝构成冷色调;

将各色混合同一种色彩,如混合黄或绿构成黄色调或绿色调;

将各色混合五彩色中的灰构成含灰色调。

如图 3-91 所示,由于多色构成混入了同一种色素,因此相互间都增加了共性,减弱了个性,各色由此具有了内在的联系,配色也就易于调和了。

图 3-91 主色调调和构成

3. 面积调和构成

色彩构成总是要通过各种色块的组合去完成的,因此各种色块所占据的面积比例对色彩配色是否和谐关系重大。面积调和构成是通过面积比例关系的调节从而达到调和的构成方法。配色中较强的色要缩小面积、较弱的色要扩大面积,这是色彩面积调和的一般法则。

多色对比构成,应扩大其中一色(或同类色组)的面积,并适当缩小其他色的面积。"万绿丛中一点红"就是通过色块面积的调整而达到调和的配色典范。如果在色彩构图中,有一组对比色过分注目,则可以通过缩小其面积达到色彩的调和。如果采用几组对比色构成,则应以一组为主,通过协调色彩的主从关系达到色彩的调和。如果配色运用冷暖两种调子,那么应该加强主色调的倾向性,多用暖色少用冷色或多用冷色少用暖色,所谓三色

法构成就是采用二冷一暖或二暖一冷比例的配色。

对比之色如果面积相当、比例相同，就难以调和；面积大小、比例各异就容易调和，面积比例相差悬殊越大，其对比关系也就越趋调和，如图3-92所示。

相同的配色，也将会根据图形的形状和面积的大小来决定成为调和色或不调和色，成为影响画面色彩平衡关系的重要因素。

一般同类色配色比较容易平衡，处于补色关系且明度也相似的纯色配色，如红和蓝绿的配色，会因过分强烈令人感到刺眼，成为不调和色。但是若把一个色的面积缩小或加白黑，改变其明度和彩度并取得平衡，则可以使这种不调和色变得调和，如图3-93所示。

图3-92 面积调和构成

纯度高而且强烈的色与同样明度的浊色或灰色配合时，如果前者的面积小，而后者的面积大也可以很容易地取得平衡。如图3-94所示D&AD创意奖平面设计类海报作品，通过协调不同色相间面积、主从关系达到色彩的调和。

图3-93 不调和色变调和构成　　图3-94 D&AD创意奖平面设计类海报作品

4.隔离调和构成

凡对比色相并置在一起，由于色彩的同时对比作用，在相邻的色彩边缘部分，由色彩对比引起的矛盾十分强烈，大有"短兵相接，一触即发"的味道，很难取得调和。为了协调和缓冲色彩强烈对比关系，在色彩构成时，除了采取改变面积比例关系和拉开空间距离的方法外，常采用色彩间隔来取得调和，其手法如下。

（1）亲缘法

在对比色之间插入与双方都带有"亲缘关系"的中间色，通过"和事佬"的调节达到色彩调和的作用。如绿和橙、紫红与绿色组分别插入黄与青，黄与绿、橙都有"亲缘关系"，青与紫红、绿色也有"亲缘关系"，因此黄与青在中间能起到协调作用，如图3-95所示。

图3-95　隔离调和构成

（2）间隔法

在色彩对比过分刺激或者含糊不清而不协调时，在对比色之间插入与各方都不发生利害关系的颜色，如无彩色系黑、白、灰或金属色金、银，去间隔各个色相或勾勒外形轮廓，对比色各方犹如划分了一个"非军事区"，其色彩边缘引起的矛盾也就被隔离缓冲了。无彩色黑、白、灰和金属色金、银在对比色调和构成中，具有十分重要的美学价值，被称为补救色、救命色。在色彩对比不协调时，在不改变色彩三要素的前提下，运用无彩色系和金属色系的间隔法可以保持原有色彩的风貌，充分发挥对比色鲜明突出富有表现力的性格特点。用勾勒隔离的办法实质上也是色量色块的再分配，使之既连贯又互相隔离而达到统一的目的。分割线的粗细根据画面要求而定，分割线线型越单纯越粗，统一的力量就越强，调和的作用就越明显。间隔法案例如图3-96、图3-97所示。

图3-96　间隔法案例1

图3-97　间隔法案例2

5. 互相混合调和构成

对比色，特别是互补色构成，往往个性突出，难以调和。如果采用"你中有我、我中有你"的互相混合，可以逐步减弱矛盾，达到调和的目的。具体有以下方法。

（1）无彩色互混

无彩色黑白构成是明度的最强对比构成，如果采用互相混合构成，增加若干明度不同的灰色，那么这些深浅不一的灰色从中起到一定的过渡作用，不仅改善了黑白明度强力对比的关系，还增加了色彩丰富的层次感。

（2）补色互混

红、绿互补色构成，如果红色中混合绿色，绿色中混合红色，按一定的比例混合出若干纯度不同的红灰、绿灰系列，那么红灰和绿灰在红绿补色构成中必定起到协调的作用。如果按照一定秩序进行渐变构成的话，那么，红、绿补色的强烈对比就能进一步得到缓和而趋向调和，如图3-98、图3-99所示。

图3-98　互相混合调和构成案例1

图3-99　互相混合调和构成案例2

1. 谈谈你在艺术设计创作过程中如何运用对比与调和的原理和方法。

2. 对既定的一幅图案，有什么方法可以加强和减弱色彩对比、增强和减弱色彩调和？以分组讨论的方式，试着归纳总结改变色彩对比和调和的方法有哪些。

3. 色彩秩序调和构成

选取一幅色彩对比构成作业，图案构图尽量单纯，结合课上所学秩序调和内容，运用对比色彩的三要素等级的递增、递减、等差等方法形成渐变色阶，将色阶引入图形，构成自己理想的画面。

作业要求：尺寸20cm×20cm，装裱在A3黑卡上。

4. 结合面积调和所学的内容，选择一个基本型如字母或简单的图案，在不改变色彩三

属性前提下,运用面积调和的方法重新分配色量、色块,使之重新构成一幅新的图案。

尺寸:12cm×12cm 4幅装裱在 A3 黑卡上。

色彩调和构成作业范例如图 3-100～图 3-108 所示。

图 3-100　色彩调和构成作业范例 1

图 3-101　色彩调和构成作业范例 2

图 3-102　色彩调和构成作业范例 3

图 3-103　色彩调和构成作业范例 4

图 3-104　色彩调和构成作业范例 5

图 3-105　色彩调和构成作业范例 6

图 3-106　色彩调和构成作业范例 7

图 3-107　色彩调和构成作业范例 8

图 3-108　色彩调和构成作业范例 9

第三节　色彩混合构成

一、色光混合

色光混合即加色法混合，也称第一混合。当不同的色光同时照射在一起时，能产生另外一种新的色光，并随着不同色光混合量的增加，混色光的明度会逐渐提高。将红（橙）、绿、蓝（紫）三种色光分别做适当比例的混合，可以得到其他不同的色光。反之，其他色光无法混出这三种色光来，故称为色光的三原色，它们相加后可得到白光。

加色法混合效果是由人的视觉器官来完成的，因此它是一种视觉混合。加色法混合的结果是色相的改变、明度的提高、而纯度并不下降。

加色法混合被广泛应用于舞台灯光照明及影视、电脑设计等领域。

二、颜料混合

颜料混合即减色法混合，也称第二混合。在光源不变的情况下，两种或多种色料混合后所产生的新色料，其反射光相当于白光减去各种色料的吸收光，反射能力会降低。故与加色法混合相反，混合后的色料色彩不但色相发生变化，而且明度和纯度都会降低。混合的颜色种类越多，色彩就越暗越浊，最后近似于黑灰的状态。

我们平时在绘画、设计、染织、印刷中的色彩调合，都属减色法应用。

色彩混合的科学原理在前面已详细介绍，这里不再赘述，重点讲一下空间混合。

三、空间混合

1. 定义

空间混合亦称中性混合、第三混合。将两种或多种颜色并置在一起，于一定的视觉距离外观看，人眼会自动地将它们混为一种新的色彩。这种依空间距离产生新色的混合方法，称为空间混合。其实颜色本身并没有真正混合，它们不是发光体，而只是反射光的混合。因此，与减色法相比，空间混合增加了一定的光刺激值，其明度等于参加混合色光的

明度平均值，既不减也不加。

由于空间混合比减色法的混合明度明显要高，因此其色彩效果显得丰富、响亮，有一种空间的颤动感，适合表现自然物体的光感，更为闪耀。

2. 色彩的空间混合的应用

色彩的空间混合在生活中应用较为广泛。在日常生活中，我们所看的电视与电脑的屏幕色，就是利用空间混合的原理成像的。在彩色电视机及电脑的荧光屏上布满了细小的红、绿、蓝色发光荧光粉条或粉点，眼睛很难把它们单独区分开来，由于这些小色点的亮度比例不断被调整，视觉中就会看到不断变化的彩色图像。再比如在纺织品织造中，空间混合的色彩效果更具魅力，可以将多种不同色彩用于织物的经线和纬线中，还可以把不同色的纤维混纺在同一缕纱线中，再编织起来，这样就能形成由不同的小色点或细线组成的有色彩质感的面料。这类空间混合感流行于各种面料、地毯、纺织品和花样编织中。另外值得一提的是，在西方绘画艺术中，不同色彩的笔触交错铺设在画面上会产生各种生动的空间混合效果，点彩派、印象派皆精于此道。印象主义大师莫奈等人，正是利用这一色彩规律去表现大自然中阳光的绚丽与空气的颤动，利用多种色并置的笔触去表达所需的色调，因此在风景画中具有煽动性的迷人的色彩效果。新印象主义画家修拉也肯定了色彩的混合规律，主张"以光学的调色代替颜料的调色，这种调色方法意味着把调子分解为它的构成因素"，以细微的纯色圆点一笔一笔地排列在画面上，然后在观看的视觉中完成各种调和。

图 3-109 为乔治·修拉的油画作品《大碗岛的星期天下午》，描写的是巴黎附近奥尼埃的大碗岛上一个晴朗的日子，游人们在阳光下聚集在河滨的树林间，有的散步，有的斜卧在草地上，有的在河边垂钓。前景上一大块暗绿色调表示阴影，中间夹着一块黄色调子的亮部，显现出午后的强烈

图 3-109 《大碗岛的星期天下午》

的阳光，草地为黄绿色。阳光透过了树林，而投射在草地上的阴影，被色彩强调得界限分明。赤色、白色的衣服、阳伞和草地都呈现出一种好像散发蒸汽一般的黄色。色点彼此交

错呼应，给人以一种装饰地毯的效果。

又如图 3-110 莫奈的绘画作品《干草堆》系列，在 1888～1889 年的这段时间里，莫奈痴迷地画着麦垛，不同季节、不同天气、不同光线，这些草堆由于千变万化的光线而变得多姿多彩。光是一切的推动者，也是一切的发起者。因为有光，世界更加丰富多彩，变幻莫测，每一个麦垛都代表了莫奈对这个世界不同的印象。

再如图 3-111 梵高的油画作品《在夕阳下撒种》，画面的构成是罕见的斜向，开阔的前景和紧实的背景，呈现出后退延伸的效果。梵高使用了强烈黄蓝对比色来表现夕阳下的麦田景观：太阳被画成柠檬色的大圆盘，黄绿色的天空、地面是黄和淡紫色的色块交错，而树与人则使用鲜丽的蓝黑色与褐色。

 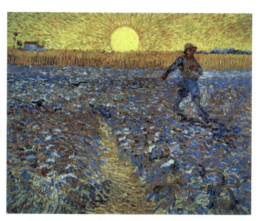

图 3-110　莫奈作品《干草堆》系列之一　　　　图 3-111　梵高的油画作品《在夕阳下撒种》

3. 空间混合的规律

① 凡互为补色关系的色彩，按一定比例进行空间混合，可以得到有彩色的灰，如红和绿混合，可得到灰红、灰、灰绿。

② 非补色关系的色彩空间混合，可产生两色的中间色，如红和青混合，可得到红紫、紫、青紫。

③ 有彩色系的颜色和无彩色系的颜色混合，可得到两色的中间色，如红与灰的空间混合可以得到不同纯度的红灰。

④ 色彩空间混合产生的新色，其明度相当于所混合色的中间明度。

⑤ 混合色彩的面积要小，形态为小色点、小色块、细色线等，点越小，线越细，并且越多越密集，空间混合的效果越明显。

⑥ 色点的位置关系为并置、穿插、交替等，排列得越有秩序，混合的效果越单纯、

安静。

4. 空间混合的产生具备的条件

① 色点大小与视距都确定的前提下,色点的色差对比越大,对比越强烈;色差越小,空混效果越安定、平均。

② 色彩并置产生的空间混合效果与视觉空间距离有关,必须在一定的视觉距离之外,才能保证混合效果安定平稳。距离偏近,则颜色闪烁不定。

③ 色彩并置产生的空间混合效果与排列秩序有关,排列得太杂乱,会产生不安定、炫目的色彩效果,形象的清晰度也相应受到影响。

5. 作品赏析

艺术家 Iris Scott 手指作画,打破了常规作画手法,不在调色板上调出具体的颜色,也不再层层涂抹得到最终效果。作画通常在一天之内一鼓作气画完。作画当天她从早到晚不停奋战,因为颜料会在 10h 内失去柔软的质地而变硬,她需要敏捷快速地工作。手指有五个触点,是传统画笔一个触点的五倍,因此作画也可以更快。当然,这样也使得创作过程没有功夫在调色板上混合颜色。Iris Scott 的画作本身就是色彩绚丽的颜色铺子,让人着迷,如图 3-112 所示。

图 3-113 是艺术家 Laura Harris 的马赛克镶嵌作品。艺术家的画像使用混合媒材材料如玻璃、瓷器、钟表和石材等结合齿轮元素创作。

图 3-112 艺术家 Iris Scott 的手指画作品

图 3-113 艺术家 Laura Harris 的马赛克镶嵌作品

色彩混合构成作业欣赏如图 3-114～图 3-119 所示。

图 3-114　色彩混合构成作业案例 1

图 3-115　色彩混合构成作业案例 2

图 3-116　色彩混合构成作业案例 3

图 3-117　色彩混合构成作业案例 4

图 3-118　色彩混合构成作业案例 5

图 3-119　色彩混合构成作业案例 6

1. 试分析色光混合与颜色混合的不同特点。

2. 空间混合训练

根据空间混合原理，从摄影、油画等题材中自选一幅色彩层次丰富的图片，在上面做横向、纵向坐标线并分别标注好数字和字母代码，便于对照数字字母代码找到相对应的格位坐标，然后对照图片格位中的色彩进行概括填色。

要求如下：

（1）图片主题突出，色彩丰富（非电脑合成彩图），画面内容避免太零碎散乱。

（2）填色可以用细点、细线或小色块，小色块大小在 5～8mm 之间（视图片实际尺寸），不要太大，否则不易呈现空间混合效果，充分利用色彩并置后的空间混合效果。

（3）手工精细，涂色均匀，画面整洁，可选择小号填色笔耐心绘制。完成后能够在一定视距下，画面呈现安定平均、清晰的画面效果。

尺寸：25cm×25cm，裱在A3黑卡上，右侧附空混原型图。

第四节　色彩的采集与重构创意训练

色彩的采集与重构的构成方法是在对自然色和人工色进行观察学习的前提下进行分解、组合、再创造的构成方法。一方面是分析其色彩组成的色性和构成形式，保持原来的主要色彩关系与色块面积比例关系，保持主色调；另一方面，打散原来色彩形象的组织结构，在重新组织色彩形象时注入自己的表现意象，构成新的形象和新的色彩关系。

色彩采集的目的是为了色彩的重构和创造。色彩的重构是将原来美的色彩要素、色彩关系、色彩形式提炼出来，注入新的构图、新的画面中，使之产生新的生命，重构与创造出一种新的美的色彩。因此，重构的意义在于色彩重构过程中的体会与掌握色彩美的视觉规律。重构的过程就是一个创造的过程，面对同一素材，不同的人、不同的目的、不同的色彩修养、不同的表现技巧，最后呈现的重构的色彩面貌各不相同。

色彩的采集和重构，无形之中会打破设计师固有的思维模式、用色习惯和表现技巧，尤其是在拓宽用色范围、色彩搭配及表现技巧上会有较大的变化。色彩的采集与重构是一个再创造的过程，就像是一把打开色彩新领域大门的钥匙，它带领我们走入色彩的新世界，教会我们如何发现色彩、认识色彩、借鉴色彩、灵活地运用色彩、积累配色经验，为设计实践服务。

一、色彩的采集

装饰色彩的构思通常离不开采集，配色的灵感火花常常是由采集来点燃。采集带来了创作欲的冲动。何谓采集呢？从心理学角度讲，采集就是从其他事物中发觉了解答问题的途径。这种采集之所以能起作用，主要是因为事物的原型与所要创作的东西有某些共同点或相似点，通过联想，产生了解决问题的新方法。任何事物都可能对设计师的创作有采集作用。自然现象、文学描述、诗歌音乐等，都可能作为采集的来源。传说中国古代伟大的

工程师、能工巧匠鲁班是因丝茅草割破手受到启示,从而发明了锯子;瓦特从水壶蒸汽能顶开水壶盖的现象受到启示,从而发明了蒸汽机。色彩的采集也离不开生活及自然。色彩采集是重构的基础和前提,没有色彩的采集就没有重构的源头和根基。色彩采集的目的就是要训练设计师的艺术慧眼——带着审美的眼光观察周围一切美的色彩:自然界与社会的色彩、古代与现代的色彩、宫廷与民间的色彩等,以便发现各种各样的美的色彩要素、色彩关系、色彩结构。有了这样的发现、分析、挖掘,无疑会开阔设计师的眼睛,拓宽设计师的色彩创意和表现技巧。

色彩采集范围相当广泛,归纳起来有以下形式。

1. 对自然色彩的采集

自然界时时处处充斥着形和色的千变万化,包罗万象的大自然是取之不尽、用之不竭的创作源泉。浩瀚的自然变化无穷,存在千姿百态的色彩组合,五光十色的自然风光色、绚丽多彩的鱼虫贝壳色、光彩夺目的羽毛斑纹色、万紫千红的花草树木色,这些美丽的色彩能引起人们美好的情感想象。在变幻无穷、美妙生趣、千姿百态的大自然色彩中,有许多景色无论是色相的对比、明暗层次还是面积、比例、位置竟搭配得如此和谐统一,富有秩序感,实在令人惊叹,值得我们深入探索和研究。如果色彩设计师能面向自然、深入自然,摆脱习惯性的配色方法,不仅会从大自然中发现色彩的奥秘,汲取营养,还能从中捕捉到各种色彩设计的创作灵感,开拓设计思路。

历来许多色彩艺术家们长期致力于大自然色彩的研究,探索着自然色彩美的规律。现代实用美术家正在进一步面向大自然,深入大自然,从大自然色彩中捕捉艺术灵感,吸收艺术营养,开拓新的色彩思路。

从大自然色彩中获得灵感来进行图案配色,可别开生面地取得意想不到的新鲜效果,可以有效地帮助设计师打开思路,摆脱习惯性的配色方法,提高配色技巧。比如,丝绸图案设计人员模仿蝴蝶色彩、青铜器色彩、敦煌壁画色彩以及采用我国民族民间艺术色彩的配色,受到消费者的欢迎。

那么大自然的色彩是否能直接用于实用配色呢?不能。因为实用色彩必须受产品工艺生产条件和装饰功能的制约,复杂的自然色调必须经过分解、概括和提炼。流行色彩和丝绸配色只是取其总的色彩气氛的印象。如某年《国际纺织》发布的夏季欧洲妇女时装流行色中,浅淡的珍珠色调是由浅柠檬黄、粉红、丁香紫、杏黄、东方蓝和绿色组成的;陶瓷色调是由蓝绿、赭、棕、红色和略暗的橙色组成的;水果糖色调是由粉红、柠檬黄、茴香籽绿和淡蓝色组成的;深夏季色调是由黑、海军蓝、深棕色和深绿色组成。该杂

志发布的某年冬季流行色中的黎明色调是由含灰的蓝绿、粉红和灰色组成；中午色调是由高纯度的灰色、旗绿、橘红和粉红组成；黄昏色调是由柔美的黑色和紫色、棕色、鹅黄和幽红组成。各种颜色都来自自然色彩，而同时又是从自然色彩中分解提炼出来的，如图3-120~图3-123所示。

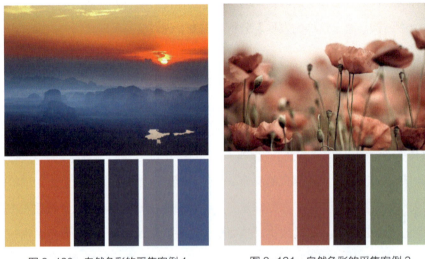

图3-120　自然色彩的采集案例1　　　　图3-121　自然色彩的采集案例2

图3-122　自然色彩的采集案例3　　　　图3-123　自然色彩的采集案例4

自然色彩怎样进行分解和提炼呢？一种是用目测方法，先分析出自然景物色彩总的倾向，然后把它归纳为最主要的几个色，同时测出各个颜色所占据的比例和位置。第二种是先借助于摄影技术，把自然景物拍成彩色照片，然后使用透明的细密方格坐标纸蒙

在彩色照片上，用目测归纳提炼成几个主要的颜色。根据各种颜色所占据方格的数目分别算出分量，同时标出各色位置之间的组合关系，绘制成归纳色的比例和组合关系的色标。此外，现代化的电子计算机技术已被应用于色彩分析，彩色图片经过电子计算机分析综合，可以在很短的时间内把图片上的色彩按设计者的要求归纳为若干个色标，同时非常精确地显示出各色所占据比例的组合位置。"他山之石，可以攻玉"。无穷无尽的大自然色彩能够采集色彩设计新的灵感，而新的色彩灵感又必将配出更新更美的图案来。

2. 对民间艺术色彩的采集

民间色彩艺术扎根于广大人民群众之中，贴近劳动人民的生活，体现了劳动人民对美好生活的向往，因此在漫长的历史长河中非但没有被淘汰，反而不断充实长大，有着顽强的生命力。

民间色彩艺术品种繁多，色彩装饰的范围十分广泛，数不胜数，如：

① 民族服饰，服装、首饰、鞋、帽、袜、头巾、手帕、腰带、背包等，我国是一个多民族国家，每个民族都有自己独特的民族服饰；

② 民间染织绣，如扎染、蜡染、蓝印花布、土织锦、挑花、刺绣、补花、挖花、抽纱、编织等；

③ 生活日用品，如民间陶瓷器、漆器、竹木器、席、垫、篓、篮、筐、雨伞、斗笠、扇子等；

④ 寿喜礼品，如婚礼嫁妆、寿幛、喜花、被褥、蚊帐、帷幔、床沿、绣球、荷包、香袋、男女信物等；

⑤ 民间文娱体育用品，如龙灯、龙船、彩灯、高跷、旱船、风筝、木偶、风筝、皮影、戏剧舞蹈杂技曲艺服装道具、假面具、脸谱、烟火爆竹等；

⑥ 民间美术，如泥塑、面塑、糖塑、布玩、泥玩、剪纸、年画、农民画、门笺、木雕、彩蛋、灶王门神等。

如图3-124～图3-127所示，民间色彩鲜明热烈、热情奔放、明快大方、大胆夸张，以追求幸福生活，寄托美好寓意，淳朴动人为美。由于各民族各地区人民的生活方式、历史文化、风俗习惯、宗教信仰以及自然环境不同，从而形成的色彩艺术风格特色和审美观念也不一样。中国民间色彩艺术从总体上说多用红、绿、黄、紫、蓝、青、桃红、黑、白等纯色，色彩鲜明，富有装饰性，是东方色彩艺术的典范。

图 3-124　民间艺术色彩的采集案例 1　　　　图 3-125　民间艺术色彩的采集案例 2

图 3-126　民间艺术色彩的采集案例 3　　　　图 3-127　民间艺术色彩的采集案例 4

3. 对传统艺术的色彩采集

中国的装饰色彩有着悠久的历史和优秀的传统，从中国绘画到中国工艺美术；从淳朴的民间图案到豪华的皇宫装饰；从粉墙黛瓦的水墨江南到浓墨重彩的石窟壁画艺术；从石器时代的彩陶文化到现代的景德镇、醴陵、唐山、淄博等地的瓷器；从漆器装饰到织锦图案；从杨柳青年画到无锡泥人；从少数民族服装到戏剧服装色彩……中华民族的优秀文化遗产中有许多色彩装饰作品是我们今天学习的优秀范本。同样，在国外的绘画艺术和装饰艺术中也有许多值得我们学习和借鉴的东西，从水彩画到油画；从古典派到印象派的色彩；从洛可可艺术到现代派色彩；从蒙得里安的冷抽象到康定斯基的热抽象；从东方艺

术到西方艺术……只要我们认真地去研究它们的配色规律，必将丰富我们的配色方法和手段。学习和借鉴国内外传统艺术和色彩表现方法，是丰富和提高现代色彩设计表现技巧的重要途径，也是色彩设计基础训练不可或缺的一部分。我们可以模仿传统艺术中色彩气氛和配色效果，也可以有选择地做局部分解、提炼，分析其套色、比例、位置，借鉴其方法进行配色。

如图3-128～图3-131所示，作为中国的色彩设计师，尤其应注意对中华民族传统装饰色彩的历史和艺术风格的研究，将传统艺术色彩进一步发扬光大，在继承的基础上不断发展，在借鉴的过程中不断创新。

图3-128　对传统艺术的色彩采集案例1

图3-129　对传统艺术的色彩采集案例2

图3-130　对传统艺术的色彩采集案例3

图3-131　对传统艺术的色彩采集案例4

4. 对音乐、诗歌等文学描写的借鉴

音乐与色彩是相通的。人们常常形容优美的音乐具有色彩感，悦目的色彩具有音乐的节律感。历史上有许多色彩学家企图从音乐原理中去探索配色美的规律。音乐的感受何以能转化为配色的采集呢？这应该说是由"通感"至"统觉"的心理活动所引起的。《乐记》中有这样的记载："其哀心感者，其声噍以杀；其乐心感者，其声啴以缓；其喜心感者，其色发以散；其怒心感者，其声粗以厉；其敬心感者，其声直以廉；其爱心感者，其声和以柔。"古希腊人还认为七种乐调具有七种情绪的色彩。总之，不同的音调以及不同的乐曲，表现的感情是不同的。由于听觉得来的印象往往可以和视觉得来的印象相通，因此，不同的音乐可以翻译成明亮、暗淡、艳丽等不同的色彩。如柔和优美的抒情曲调可使人联想到某种柔美的中淡色调；节奏轻快的轻音乐可以联想到某种明艳色调。作为色彩的构思训练，可以通过聆听不同乐曲，然后用抽象的几何形和色彩表达自己的感受。

来自文学言词采集的构思大都必须通过联想。文学言词本身虽不具备色彩可视形象，然而它能使人们产生联想和想象，唤起色彩的美感。中国诗词中关于色彩的描写十分丰富，如杨万里的："毕竟西湖六月中，风光不与四时同。接天莲叶无穷碧，映日荷花别样红。"毛主席的"赤橙黄绿青蓝紫，谁持彩练当空舞。"还有"日出江花红胜火，春来江水绿如蓝。""绿杨烟外晓寒轻，红杏枝头春意闹。""花须柳眼各无赖，紫蝶黄蜂俱有情。""紫艳半开篱菊静，红衣落尽渚莲愁。""寒轻市上山烟碧，日满楼前江雾黄。""丹霞蔽日，彩虹垂天。""一道残阳铺水中，半江瑟瑟半江红。"……此外，还有许多描写色彩情感的词汇，如朴素、艳丽、华丽、沉静、热烈、冷、暖、明快、暧昧等。由文学表达的色彩意境和情调同样可以选择一些文学言词作色彩命题构思，以提高配色构思的能力。

5. 对建筑、影视等其他艺术色彩的借鉴

学习和借鉴建筑、影视等其姊妹艺术的装饰色彩和表现方法，是丰富和提高色彩设计表现技巧的重要途径，也是色彩设计训练不可缺少的一部分。建筑大师和能工巧匠们经过长期的艺术实践，积累了丰富的色彩装饰技巧和经验，发现了色彩装饰美的许多规律，形成了独具特色的装饰艺术形式，这些都能引起色彩设计者的共鸣。譬如拜占庭艺术的代表作君士坦丁堡（今伊斯坦布尔）的圣索菲亚教堂，这座高大明亮的圆顶大教堂，气势恢宏，集建筑、壁画、装饰之大成，堪称拜占庭艺术的伟大结晶。教堂中央圆顶形式的结构及其金碧辉煌的装饰，反映了政教结合的精神统治的权威，色彩装饰灿烂夺目。墩子和墙上全用白、绿、黑、红等彩色大理石贴面并形成各种图案；柱子大多数是深绿色，少数为深红色彩色玻璃与马赛克在金底子和蓝底子上嵌出各种圣经故事和使徒传记；地面用马赛

克镶嵌成各种图案。整个教堂各种色彩交相辉映,闪闪发光,五彩缤纷,富丽堂皇,与它朴实浑厚的外表形成鲜明的对比。

向姊妹艺术借鉴、学习,才能不断地扩大色彩艺术设计的视野,开拓色彩设计的思路,不断提高色彩艺术设计的水平(如图 3-132~图 3-135)。

图 3-132 对其他艺术色彩的借鉴案例 1　　图 3-133 对其他艺术色彩的借鉴案例 2

图 3-134 对其他艺术色彩的借鉴案例 3　　图 3-135 对其他艺术色彩的借鉴案例 4

二、色彩的解构与重构

重构是指将原来物象中美的、新鲜的色彩元素注入到新的组织结构中,使之产生新的色彩形象。这是对自然色和人工色彩进行观察、学习的前提下,进行分析、重组、再造的构成手法,如图 3-136 所示。

(a) （b）

图 3-136　大自然色彩重构

色彩重构的目的在于通过分析、采集、概括、重构，发现新的色彩形式、新的色彩形象和创造性的表现色彩。色彩的重构有以下几种形式。

1. 整体色按比例重构

将色彩对象完整地采集下来，按原来的色彩关系和面积比例，做出相应的色标，按比例运用到新的画面构成中。其特点是主色调不变，原物象的整体色彩基调基本不变，如图3-137所示。

图 3-137　整体色按比例重构

2. 整体色不按比例重构

将色彩对象完整地采集下来，将原来的色彩关系做出相应的色标，可不按原色彩面

积比例,自由地重新配置组合。由于不按原有色彩比例,色块面积可以随意改变,所以重构后可以产生出多种不同的组合形式,甚至改变原有的色彩基调,使颜色变化更加丰富。这种色彩构成的特点是既有原物象的色彩感觉,又有一种新鲜的配色体验,如图3-138所示。

图3-138　整体色不按比例重构

3.部分色的重构

从采集后的色标中选择理想的部分颜色进行重构,可选取某个局部,也可抽取部分色标,这种选择比较自由,变化也极大,可以充分发挥自主性进行概括、提炼和组合。其特点是更简约、概括,既有原物象的影子,又更加灵活、自由,如图3-139所示。

图3-139　部分色的重构

4.形、色同时重构

根据采集对象的形、色特征,在画面中重新进行组织的构成形式。这种构成效果较好,删繁就简,更简约、概括,突出整体色彩情调,如图3-140所示。

图 3-140　形、色同时重构

5. 色彩情调的重构

色彩情调是指色彩的感情、气质、性格等诸因素，它体现了色彩对我们的感染力，能够激发人们的感情共鸣和美好联想。情调的重构是根据原物象的色彩情感、色彩风格做"意境"的重构，是对原物象色彩记忆、推理、联想的美感反映，以充分的想象发展色彩的形象思维，以明确的色调来表现色彩的性格和精神，以高度概括、提炼、夸张来突出色彩的意境和情趣，使重构后的色彩与原物象一样富有感染力。这种方法需要作者具备较高的色彩感悟能力和把控能力，使重构后的色彩"神似"而"形不似"，如图 3-141 所示。

图 3-141　色彩情调的重构

采集重构是一个再创作的过程，同一物象的采集，因采集人对色彩欣赏水平不同、色彩修养不同，也会出现不同的重构效果。

思考题与作业

1. 试分析几种采集重构的特点及视觉效果。
2. 采集重构一幅作品

结合采集重构所学知识，通过采集绘画、摄影或自然色彩、民间艺术色彩的原型，选出较为动人的色彩元素，运用色彩重构手法，完成一幅新的色彩重构练习。采集时可以采集整体色，也可以采集部分色。

要求：归纳出原素材的色彩特征，保留其色彩面积比例，相邻关系和冷暖、纯度关系。采集色标不少于8种。重新构成的画面与原素材构图差别要足够大，而色彩表现效果依然鲜明、和谐。平涂颜色要均匀，边缘竖线工整，图面整洁。

作业尺寸：25 cm×25cm，右侧附采集原图及色标（4cm×2cm），裱在A3黑卡上。

服装设计中的采集重构作业欣赏如图3-142~图3-150所示。

图3-142 服装设计中的采集重构作业案例1

图3-143 服装设计中的采集重构作业案例2

图3-144 服装设计中的采集重构作业案例3

图3-145 服装设计中的采集重构作业案例4

图3-146 服装设计中的采集重构作业案例5

图3-147 服装设计中的采集重构作业案例6

图3-148 服装设计中的采集重构作业案例7

图3-149 服装设计中的采集重构作业案例8

图3-150 服装设计中的采集重构作业案例9

第四章

色彩构成与应用

※ 本章重点：
了解色彩构成设计应用不同领域的各种方法及运用科学的色彩设计方法进行重组的各种技巧，以便很好地积累素材，创造出更好的艺术作品。

第一节　色彩构成在视觉传达中的应用技巧

随着我国科学技术的不断发展，一些新颖的行业也开始出现，其中最受瞩目的就是视觉传达设计。近年来，我国的媒体行业发展迅速，而媒体的发展又离不开视觉传达设计的支持，因此，通过媒体这一载体，越来越多的人开始关注视觉传达设计。视觉传达涉及的领域十分具有新鲜感，所以深得年轻人的追捧。现今，为了传播这一技艺，很多的艺术设计学校都开设了这一专业，希望为视觉传达领域多培养一些创新型人才，促进视觉传达设计的发展。要学好视觉传达设计，掌握视觉传达设计的原理，就必须要学会如何熟练地运用色彩。因为色彩是视觉传达设计中不可缺少的一项重要的因素，它不仅能丰富设计的美感，还能丰富观赏者的感官，从而让他们感受到艺术独特的魅力。在现今的视觉传达设计中，设计师在设计和研究作品时，也要注意对色彩的研究了解。如果能在视觉传达设计中熟练地运用色彩，那么就会给人以美的享受。而艺术的宗旨就是引导人们发现美、欣赏美，所以说在视觉传达设计中，色彩的运用十分重要。为了在视觉传达设计中更好地应用色彩，我们对色彩应用进行了反复的研究分析，从而得到一些有助于色彩运用的方法。

一、色彩构成与视觉传达设计

视觉传达设计兴起于19世纪中叶的欧洲国家，他们在印刷美术上得到灵感，并进行研究和拓展，最终视觉传达设计开始出现，到了1960年东京的世界设计大会上开始流行，受到关注，最后经过传播和发展，最终得到了普遍的流行和应用。

我们常说的视觉传达设计就是利用一些吸引视觉的符号拼凑成信息，然后通过这种符号的使用传播出要表达的信息。视觉传达设计的设计师任务重大，因为他们既要形成信息又要发送信息。视觉传达设计有很重要的两个概念：一个是视觉符号，另一个是信息传达。

在视觉传达设计中使用的"视觉符号"通常是指我们可以通过眼睛观察到的、能表达出事物一定性质的符号，像我们平常见到的电影、电视剧、书本、皮影戏以及一些建筑等，这些我们能够用眼睛发现的信息都能被称为视觉符号。

而发现信息并且向外传递信息，最终信息被指定的人接收的这一过程就被称为传达。这种传达可能是在一个整体之内进行信息分享，也有可能是个体与个体之间的信息分享，

受限制的可能性小,并且更能突出视觉传达设计的时效性和传递性。

由上述的表述我们了解到,视觉传达设计是一种可以通过眼睛观察到信息的并且向外传达信息的现代新型设计,所以这种设计有"通过视觉传达信息"的这一基本特点。因此,视觉传达设计要依附于色彩等媒介通过视觉进行信息传达。

如图4-1~图4-5所示,在标志设计、字体设计、包装设计、书籍设计、广告设计、图像设计、编排设计和视觉形象辨别设计等领域都需要科学的色彩设计的参与。它们是通过文字、图形、色彩进行艺术创作,吸引消费者,根据消费者的喜好进行设计创作的,具有很浓厚的商业性。

图4-1 标志设计

图4-2 字体设计

图4-3 包装设计

图4-4 书籍设计

图4-5 广告设计

二、色彩构成在视觉传达设计中的应用技巧

色彩是一种视觉的语言，它可以通过色彩来表达出自己的情感和自己所要阐述的信息。它和图形和文字一起，在我们的日常生活中传播着信息，是视觉传达设计中不可缺少的一个重要的因素。在设计中运用不同的色彩进行搭配，就是使设计的作品具有冲击力，吸引更多人关注的目光，从而带动消费者的消费兴趣，使消费者产生购物的欲望，实现产品的存在价值。色彩具有很强的吸引力和引导功能，不同的颜色表达的情感和想法都各不相同，所以我们在设计时要把握住色彩的这一特性，合理使用色彩。以下是色彩运用的一些技巧和方法。

1. 了解设计对象的属性

每个想要描述的对象都有属于自己的属性和属于自己的颜色，每种类别的商品在消费者的印象里都有着根深蒂固、无法改变的概念色，如梨子是黄色的、韭菜是绿色的。我们为什么会对商品产生概念色呢？那是因为在我们的日常生活中经常看到这些事物，潜移默化地我们认为它们就应该是这种颜色。在设计时，设计师可以抓住消费者的这一特性，将产品的惯用色直接运用到产品包装设计上。如绿茶的包装瓶上可以直接运用绿色进行装饰。

2. 设计要具有地域特征

每个地方的风土民情都各不相同，对颜色的喜爱程度也是各不相同的。所以，我们针对不同地域的消费者，在设计产品时可以改变颜色的应用。如在陕北销售一件物品时，我们可以改变产品包装的颜色，将它改为红色。因为陕北给人的感觉就是热情、朴实、欢快的，在陕北的很多地方都运用了红色进行点缀，所以红色更能吸引陕北人的注意。

3. 主体色和背景色的区分

在进行设计时，要注意主体色和背景色之间颜色的划分，要简洁明了，颜色之间差异要大，这样可以起到更好的吸睛效果。如红色和绿色就比黄色和橙色的吸睛效果要好。背景色和主体色不要太接近，这样会给人一种混在一起的感觉，使产品的吸睛效果大打折扣。在搭配颜色时不仅要吸睛还要舒服，时刻做到以人为本，满足人的审美要求。

如今媒体发展越来越迅速，随着我国科学技术的不断发展，媒体也越来越现代化、科技化，一些纸质的媒体逐渐被淘汰，印刷品渐渐被舍弃。视觉传达设计一般都依附于一些杂志、报刊等媒体生存，为了使视觉传达设计获得更好的发展，设计师可以开拓一些新的媒介，确保自己与时俱进，不被时代所淘汰。

第二节 色彩构成在产品设计中的应用技巧

产品设计的关键在于它的实用性和形式美,而形式美是由造型、色彩、图案等元素组合而成。其中,色彩的应用设计在整个设计中,能抢先吸引消费者的目光,并给人以深刻印象,而且人们在挑选同类产品的时候也不可避免地需要考虑它是否和其所处的环境保持相对的和谐。同样,对于生产企业来说,大部分产品是混在同类或者相似的产品中出售的,以区分与识别来突出自己的产品,在很大程度上就是通过产品的色彩设计来实现的。所以色彩设计不仅是产品增值的一条重要捷径,还对商品的销售起着决定作用。

在产品的色彩设计中,主要是运用色彩的对比、调和关系来体现产品的材质、风格,通过色彩的心理效应使人们对产品的品质和属性产生联想。

一、色彩构成与产品设计

色彩设计中的色彩对比是指两种或两种以上颜色在空间或时间上相互比较的关系,主要是色彩的色相对比、明度对比、纯度对比、冷暖对比以及面积对比等。产品设计能够通过色彩的对比关系来体现产品不同的材质、风格和功能对象,同时也能通过色彩的对比来体现产品在不同文化、年龄、性别以及心理感受状态下出现的个性差异。如图4-6所示飞利浦剃须刀的设计,设计师针对年轻消费群,选择用红色、灰色、蓝色和黑色强调产品的功能性,以强烈的色彩对比效果,来表达年轻一代的律动形象。我们也常将各色相中对比强烈的色彩运用于强调产品的某个方面。如儿童产品,就需要通过色彩去强调产品的安全性和愉悦性,必须大面积地使用鲜明甚至是对比色,增加视觉的冲击力。同样的色彩,在有光泽的表面和无光泽的表面会出现暗淡、浓郁、活泼、可爱等不同的视觉效果。另外,材料的不同性质、不同光泽度,感觉是完全不同的,呈现的色彩效果也不一样,特别是金属表面,差别更大,对比尤为明显。

有对比就有调和,强烈的色彩对比让人感到紧张与疲惫,因此,和谐的色彩关系是我们最终的目标。色彩的调和是指两个或

图4-6 飞利浦剃须刀

两个以上的色彩，和谐而有秩序地组合在一起。色彩调和的原理和方法主要有同一调和构成、类似调和构成等。如办公用品多突出整洁、冷静、理性的特性，而选择暗色调或灰色调，较少用刺激、明快的纯色，但这并不意味着它们将一直如此。对某种色彩的判断将随着应用这种色彩的产品和产品本身的风格样式而变化。例如，在尖端技术领域几乎不用红色，但从营销层面看，尖端技术领域也需要感性的介入，未来会有越来越多的企业慎重地选用红色。我们在考虑产品本身色彩的同时，还需要考虑它与周围环境的关系。德国Interluebke公司以前的产品如图4-7所示，主要是运用简练、慎重的中性色。随着消费者的需求变化，他们发表了Interluebke Eo色彩家具（如图4-8所示）。Eo在家具内部装置了LED电灯泡，可以用遥控器变换12种色彩——下雨或忧郁时，可以换成柠檬色或石灰色；炎热的天气可以换成清爽的天蓝色；晚上招待朋友时，可以换成刺激食欲的橙色或神秘氛围的紫色。

图 4-7　德国 Interluebke 公司的产品

图 4-8　Interluebke Eo 色彩家具

不管是色彩的对比还是色彩的调和，在产品的色彩配置中，一般不宜使用过多色彩，而且面积也应有所对比，主色调的面积应该大一些。如果过多的颜色集中在一件产品上就会降低色彩的明了程度，使色彩丧失个性，主题不清。

二、色彩构成在产品设计中的应用技巧

色彩应用的最终目的是表达和传递感情，不同的色彩在形状上会引起大、小、宽、窄等不同的感觉，在质感上也有轻与重、虚与实等不同的感觉。色彩的情感在具体的色彩应用中具有很重要的意义，如色彩的冷暖感在设计应用中，设计师在设计时要根据不同的产品和不同的使用人、使用环境，而采用不同的处理方式。如以前的手机都是男性专用或男女共用，三星手机的"Drama"系列把女性作为目标。与大部分手机使用白色或金属色彩不同的是，Drama 在光泽与半光泽的铅色中采用了抢眼的红色，是在手机市场中第一次使用红色。同一画面或同一形态上的色彩，有的感觉离我们近，如高明度的暖色橙、黄；有的感觉离我们远，如明度低的冷色黑、蓝、紫、绿或一些中性色。在设计中，利用色彩的近感色强调重点部位，如开关设定成鲜艳的红色，让人首先注意到，便于使用和操作。

不同的色调也会给人不同的感觉，明调给人明快、亲切的感觉，暗调给人庄重、朴素的感觉，暖调让人感觉温暖、热情，冷调让人感觉清凉、沉静。

合理的产品色彩构成设计在创造舒适的作业、工作和生活环境方面具有重要意义。比如，通过色彩调节可使环境变得更加明亮，减轻眼睛和全身的疲乏，增强工作的乐趣，提高劳动效率，创造一个特定的环境，体现某种风格和情调，还能减少事故和灾害。首先，特定的色彩具有特定的视觉含义。例如，红色是强烈的刺激色，多用于提示危险的标志、火警、消防栓等；黄色是醒目色，通常用作警示，在电动工具的设计上比较常见；蓝色具有平静、凉爽的特点，在工业中用作管理设备上的标志；相对柔和的绿色，对人的心理很少有刺激作用，不易产生视觉疲劳，给人以安全感，在产品设计中多用作安全色等。当然其他颜色也有广泛的作用。尤其是白色，具有减色的作用，加入适量的白色提高其明度来减少强烈的色彩感受。产品的色彩配置还可以使人们对产品的品质、属性等产生联想。例如有些糕点、饼干的包装，以咖啡色为底色，配以黄色的装饰纹样和线条，就会给人那种糕点刚刚烘烤出炉的、焦黄的、松脆的、散发着香味的感觉。这种配色通过人们对相关色彩的联想，可以起到很好的商业促销效果。人们对色彩的联想具有一定的习惯性，设计师

配色时一定要考虑到人们的心理习惯。

设计大师、青蛙设计公司创始人艾斯林格曾经说过，设计的目的是创造更为人性化的环境。产品设计作为沟通人与环境之间的媒介来介入环境，通过对人的不同的行为、目的和需求的认知，来赋予设计对象某种语言。好的产品设计在考虑产品本身的功能、使用范围和环境时，结合色彩设计才能使产品得到完美的体现，这就需要我们对色彩构成在产品设计中的应用和影响做进一步的研究、分析、探讨，让丰富的色彩在产品设计的舞台上发挥出更大的作用，使产品的设计更合理、更完美、更人性化。

第三节 色彩构成在室内设计中的应用

一、色彩构成与室内设计

色彩作为最直观的表现手法，是室内设计中一个重要的组成部分。色彩是整个空间的设计灵魂，是室内设计中最为生动、活跃的因素，在室内设计中有着举足轻重的地位。室内设计中充分利用色彩，不但可以美化空间、释放空间，增添室内空间氛围和艺术，还能形成丰富的联想、深刻的寓意和独特的象征。

室内的色彩包括吊顶、墙地面、家具织物色彩的设计和选择。科学的用色有利于人的身心健康。除了对视觉产生影响外，色彩还可以直接影响人的情趣和心理。要充分利用色彩的多种变化，既要符合功能要求又要能获得更美的效果。室内空间不论吊顶的处理还是家具的款式、大小、形状和色彩等，都不能脱离它所处的实体空间环境。色彩和形态具有同样重要的作用，有时候色彩甚至比形态更重要。

在室内的装修中，色彩的搭配是很有讲究的。如何利用色彩的合理搭配创造出更好的居住空间，要从自己对色彩的喜爱程度、色彩对个人的心理影响以及自己对空间的心理需求来确定的。不同的颜色进入人的视野，刺激了大脑，使人产生冷、热、深、浅、明、暗等感觉，也产生了安静、兴奋、紧张、轻松的情绪效应，室内色彩搭配就是利用色彩的魅力来美化我们的居住空间。作为室内设计师，要想达到理想的室内设计效果，就必须了解室内环境中色彩的设计方法和设计原则，熟练地掌握色彩在室内空间中的作用及变化规律，通过室内色彩的搭配，设计出满足不同人群的室内设计环境。

二、色彩构成在室内设计中的应用技巧

1. 色调的统一

主色调也叫基本色调或者主色彩，主调色彩。一个室内设计作品的基调、性格、冷暖、气氛等都是通过主色调来的呈现的。首先应该有一种色彩作为设计的主色调，以此统一全局，其他色彩起陪衬和服务作用。其次要充分考虑主色调、同类色调、对比色调的关系，既要突出个性，又要发挥色彩运用的整体功能，使各种色彩的运用协调统一，给人以亲切、和谐的感觉。如果室内设计平均使用色彩，主次不分，形不成主色调，给人的感觉必然是杂乱无章的。主色调的确定，一方面要与个人诉求一致，同时兼顾空间功能性、空间方位、空间大小、空间的使用时间以及建筑材料等因素，从色彩的色相、明度和纯度上整体把控。为了防止颜色紊乱，保持简洁明快和统一，色调不宜过多，以2～3种为宜；同时尽量使颜色调和，包括色调、明度和彩度的调和；最后点缀色的确定，即在居室的入口、墙面的配饰和窗帘、床品、沙发靠垫等部位重点加以点缀，可以起到点睛效果如图4-9、图4-10所示。

 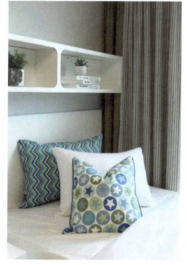

图4-9 室内环境的色彩设计案例1　　图4-10 室内环境的色彩设计案例2

2. 色彩运用要匹配建筑材料

建筑材料是色彩运用要考虑的一个重要的因素。室内设计色彩的运用要分析色彩在建筑材料上运用的效果，根据不同的建筑材料采用不同的色彩，以此达到最佳色彩效果。例如同样是绿色，有大花绿的石材，有绿色的防火板，也有绿色的织物和地毯，它们在粗糙

和光滑、软与硬、冷和暖、光泽与透明度、弹性和肌理等方面的性质和观感是不同的。

3. 色彩搭配要顾及居室功能

色彩具有功能型作用,能直接影响人们的心理和生理功能,对人们工作、学习、休息、生活都有一定影响和作用。起居室是家居生活的主空间,人在其中逗留的时间相对较长,所以要选择明快活泼的色彩,但不宜用太强烈的颜色;卧室是家庭中私密性要求最高的场所,其色调选择要以安静为前提,最好偏暖些,以利于主人的休息;书房是纯粹的静态空间,因此选用灰色、褐灰色、褐绿色、浅蓝色、浅绿色等庄重的色彩较好;厨房、卫生间最重要的是清洁卫生,素雅的色调最好,白色、浅绿色、浅蓝色等都是不错的选择。乳牛花纹地毯的黑白色和全屋装修主题保持一致,淡咖啡色的地板为黑白配添加了中庸的元素。书桌脚靠窗一面的镂空设计,不仅节省了家具生产的成本,弧形线条还能和屋内的直线、三角形斜线线条相配合,给人以强烈的视觉冲击(图4-11)。

图4-11　室内陈设色调的统一

4. 色彩可以改善空间感

色彩的运用可以改善空间感。运用色彩的物理效应能够改变室内空间的面积或体积的视觉感,改善空间实体的不良形象的尺度。例如当空间过大时,可使用暖色降低空旷感,以增加亲近感和舒适感;当空间过小时,可使用冷色或者灰色增大界面,以降低压抑感和紧迫感。

此外,室内色彩设计还是一门多学科交织的学科,包含的内容非常广泛。它不但涉及色彩学,还涉及建筑学、生理学、心理学等方面的知识。室内设计色彩的运用还需要考虑材质、工艺、结构等因素,也是色彩运用所必须遵循的规范和准则。

5. 优秀设计案例

以下是一些优秀的设计案例,可以借鉴其色彩在室内设计中的应用技巧。

(1)夸张绚丽的波普艺术风格家居设计(图4-12)

明艳的拼接面料个性十足,棉质沙发面料柔和了夸张的色彩,花卉、抽象图案、浓烈的色彩形成激烈的碰撞,激情四射。绚丽的色彩、充满想象力的趣味图案、墙面上层次分明的各种色块,让平静的生活多了一份快乐的随意性。强烈的色彩对比中,白色的适当

点缀平衡了空间的色彩关系，而柔和的面料让硬朗的房间多了一份舒适感。超大比例的装饰镜、蓝色漆光质感的边柜，成为整个房间的亮点，让家透出一份感性和活力。从波普条纹中提取的色块已经散落在了餐厅的每个角落：暗红色桌垫、透明紫色杯形餐椅、条形地毯、书柜里色彩艳丽的小物件以及斑斓的装饰画。

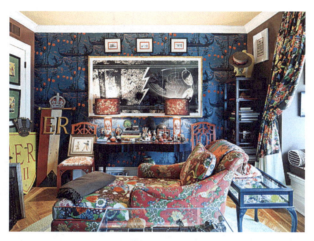

图 4-12　夸张绚丽的波普艺术风格家居设计

（2）明亮绚丽的西班牙风格客厅、沙发（图 4-13、图 4-14）

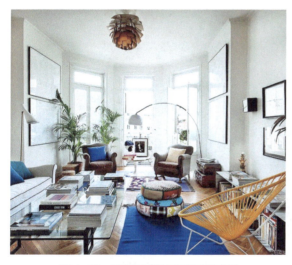

图 4-13　明亮绚丽的西班牙风格客厅　　　　图 4-14　明亮绚丽的西班牙风格沙发

现代家居装修色彩已经不再局限于过去的灰与白，和谐的家居装修色彩搭配对生活质量起了重要的辅助作用。把红、橙、黄、蓝等装修色彩运用于家居装修中，让家居生活丰富绚丽起来。色彩是给人们印象最深的地方，就如这套西班牙公寓一样，似乎网罗了很多

色彩感的饰品，却能融洽了眼球。纯白的沙发配上蓝紫色的抱枕，清新明快又提神，与原木色拼接地板、亮黄的藤椅又形成很好的冷暖对比，炫亮的色彩瞬间点亮了心情。

（3）地中海风格客厅（图4-15）

源自于希腊和爱琴海沿岸的村庄的蓝、白色调，是地中海风格建筑给人最鲜明的印象。浅蓝色布艺沙发，整体的设计款式简洁清爽，在色彩的搭配上也有一种的清爽美感，白色的边沿线条，暖色调的装饰烘托出一份小清新的安静。这种风格的家居设计，更能让人感受到那种朴实的生活氛围。整体套装非常大气、好看、休闲感强，且沙发都是柔软的布艺材质，舒适、气派、实用，造型简单、明快，传达着单纯、休闲、多功能的设计思想。

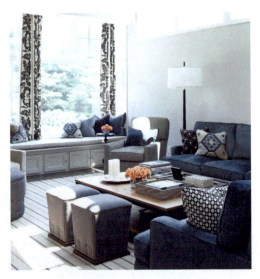

图4-15 地中海风格客厅

（4）植物图案墙面手绘图案（图4-16、图4-17）

图4-16 植物图案墙面手绘图案案例1　　图4-17 植物图案墙面手绘图案案例2

手绘墙结合了欧美的涂鸦，被众多前卫设计师带入现代家居文化设计中，形成了独具一格的家居装修风格。近年来，手绘墙在中国年轻人家庭中特别受欢迎，其彰显个性、时尚又不乏创意的娱乐精神，一下就抓住了年轻人的心。手绘墙的确可以摒弃画框装饰的生

硬与造作，将一幅幅流动、立体的画面定格在墙壁上。植物图案居墙面手绘图案流行之首，为居室增添了自然生动的艺术气息。植物类手绘图案讲究层次感，不拘泥于传统或是西洋画法，用不拘一格的艺术手法通过颜色和线条来表现，绿色植物、海草、贝壳、芭蕉、淡彩或油画花卉等都成了手绘墙的题材，图案选择的多样性也为家居装饰打上了"个性化标签"。追求自己的风格，打造另类家居，将自己心中的世界画在家中，让每个人读到一种特别的情感，这是何其美好的一件事。

第四节 色彩构成在服装设计中的应用

一、色彩构成与服装设计

色彩、款式、材质是构成服装的三大要素。在这三个要素中，色彩是首个要素，可见色彩在服装设计学中的重要性。对服装设计而言，色彩是视觉中最有感染力的语言，服装配色不仅反映原有的色彩特征和服装风格，还能够体现出着装者的精神风貌和时代特征。

服装色彩是服装感观的第一印象，它有极强的吸引力，若想让其在着装上得到淋漓尽致的发挥，必须充分了解色彩的特性。人们经常根据配色的优劣来决定对服装的取舍，评价穿着者的文化艺术修养。所以服装配色是衣着美的重要一环。服装色彩搭配得当，可使人显得端庄优雅、风姿卓著；搭配不当，则使人显得不伦不类、俗不可耐。要巧妙地利用服装色彩神奇的魔力，得体地打扮自己，就要掌握服装色彩搭配技巧。

色彩设计的关键是和谐，这种和谐建立在服装的整体要素上，色彩、款式、面料上的和谐，服装配饰与人的和谐等。如何才能使色彩的搭配和谐，关键是把握色彩构成中的色彩组合规律和法则。在一定的色彩规律指导下，来适应人的客观与主观的审美要求。色彩的协调与对比的特性，可以说构成了整个服装配色的主流倾向。

图4-18是服装设计中的珠绣细节，图4-19是珠绣色彩细节。珠绣是刺绣的一个种类，以珠子、亮片、人造宝石等绣缀于衣服和配饰上产生闪耀夺目的效果。珠绣以针代笔，以多彩的珠片、珠子等绣材为颜料，珠片绚烂的色彩和带有微妙层次感的光泽，具有繁复的工艺和华丽的视觉效果。

图 4-18 服装设计中的珠绣细节　　　　图 4-19 珠绣色彩细节

二、色彩构成在服装设计中的应用技巧

1. 协调色的配置

协调的色感原于和谐的色调，没有过分的喧嚣与纷乱，有的只是如同乐曲中的轻柔和弦，使无声的色彩透现出优雅的意韵。依据有关同类色、邻近色及类似色的搭配原理，注重与穿者的肤色、发色和兴趣相适应，就不难寻求服装色彩的协调搭配。

某品牌的高级手工定制系列如图 4-20 所示。设计师以春日林间飞鸟为题进行创作，轻盈的淡紫色透视薄纱象征迷蒙晨雾，大面积手工丝线刺绣化作繁花鸟羽，如一首妙曼悠扬的仙乐乐曲。

服装色彩的协调，一般是通过对主色调的控制而产生的。单就服装本身而言，颜色搭配少，容易构成色彩的主色调；颜色搭配多，便难以形成主色调。如果服装的配色多，或者衣料为多彩的花色，那么其式样变化要小，以达到视觉上统一。

图 4-21 是某品牌的礼服。这件礼服以花朵花园为题，是一件堪比高级定制的成衣，美得令人心醉。有别于其他品牌的特点就是梦幻之余带着上流社会与生俱来的娇媚贵气。

服装色彩的协调，同时也受服装的辅料、配饰颜色的影响。那些诸如里布、花边、配料、扣、鞋、帽、头饰、颈饰、首饰、腰饰、胸针等的色彩，如果不加以妥善调整，将会

对整个着装的色彩产生混杂的作用。因此，为了便于服装的色彩形成统一的协调感，需要减少和限制辅料、配饰的配色数量。

图4-20 某品牌高级手工定制系列　　图4-21 某品牌的礼服

总之，服装色彩的协调程度，在于衣装色、配饰色、肤色、发色等之间的关系处理，通过少量色的间隔呼应，便可取得丰富而和谐的色彩感觉。衣着的环境与用途也是不容忽视的色彩因素，室内和室外的不同物景、正式和非正式的着装目的，都应选择合适的颜色与之相配，否则就难以形成服装色彩的整体协调。

2. 对比色的配置

对比性质的色彩，最易于制造人视觉上强烈动感。当协调色的使用过于频繁而缺少生气时，有些刺激的对比色的设置，反而使色彩感觉显得更为生动活泼。图4-22就是对比色配色的服装设计。

服装的穿着，在保持和谐素雅的配色同时，也需要不时地添加视感激烈的配色。大面积的高纯度色彩对比，容易突出服装的外观式样，如红、黄、蓝对比色的二色或三色之间的并置，红与绿、黄与紫、橙与蓝的补色之间的对比。衣装的色彩因为颜色设置的大小不一，其对比的强弱效果也就不同。对比强的服装配色，既适合于性格外向的人穿着使用，也适合于体育竞技、休闲娱乐、郊游旅行、庆典盛会、文艺演出

图4-22 对比色配色的服装设计

等的穿着装饰。这类视觉强烈的色彩，不仅迎合了人们的炽热情感，而且还体现出了一定的社会与时代所展示的倾向特征。

世界各地许多民族的传统服装，有相当多是采用了对比强烈的设色，构成了颇具特点的衣着文明。民族服装与服饰的色彩，通常是与气候、环境、性情、宗教、道德等有关，富含深刻的内涵寓意。尤其在大型的庆典活动中，极具民族特点的服装色彩便得以充分发挥。文化与审美、地域与环境的差异，造成了各民族人民对不同服饰色彩的喜好，作为对虚空精神补充托寄、对空旷自然的穿着色彩选择，可以说是众多民族的一种共同心愿，并且为现代人类的衣装配色提供了宝贵的参照引据。

图 4-23 是艺术家 Stella Jean 的服装创作。设计师以市场为主题，以细腻的色彩和笔触捕捉了市场的热闹——遍地蔬菜水果、正在叫卖的菜贩、头顶盘子的妇女等。人与人之间的交流，就是发生在这个熙来攘往的地方。观赏这些充满故事性时装时，能清晰地感受加勒比海的风情文化。

服装色彩是一个极其复杂的研究课题，而且就服装的实用性和审美性来讲，色彩着重于审美性一方，即精神作用大于物质作用。随着物质生活的不断提高，人们对于服装色彩的审美能力也在不断提高，这就需要我们倾注更大的注意力，去研究和探索其美的规律，同时把握色彩流行趋势，将其更好地应用在服装设计当中。

图 4-23　艺术家 Stella Jean 的服装创作

3. 优秀设计案例

以下是一些优秀的设计案例，从中可以借鉴色彩在服装设计中的应用技巧。

图 4-24 所示的这件简约清新的无袖雪纺裙，上半身是考究的 V 字黑色缎面翻领设计，下半身最为优美的部分是精美的手绘花卉，洁白的花蕊和葱绿的树叶在黑色的背景下显得非常清雅自然，让人的气质升华到端庄而雅致的境界，黑色起到了很好的衬托效果。

如图 4-25 所示的这件酒红色无袖上衣，搭配黑色缎面复古印花短裙，造型简洁，剪裁考究。再搭配红色系高跟鞋、手包和口红，与上衣的酒红色相互呼应，愈发显得肤白如雪。在早秋时节这一身装扮显得明艳大方又不失复古情调。

图 4-24　简约清新的无袖雪纺裙

图 4-25　酒红色无袖上衣

第五节　流行色彩

一、流行色的定义

流行色又称时髦色、时尚色，是指某一时期和地区被大多数人接受或喜爱的色彩。这种色彩不是单独孤立的一个或几个色相，往往是以具有联想的若干个组群的形式呈现的。这种色彩情调能在特定的、具体的生活环境中使人产生美感。

流行色是与常用色相对而言的。各个国家和民族都有自己喜爱的传统色彩，并且相对稳定。但这些常用色有时也会转变，上升为流行色，而某些流行色在一定时期内也可能变成常用色。在每个季度推出的流行色中，也常见一些常用色的身影。流行色是服装设计中的一个重要因素，也是时尚服装的一个重要标志。

流行色是一种趋势和走向，它是一种与时俱变的颜色，其特点是流行最快而周期最短。流行色不是固定不变的，常在一定期间演变。流行色有倾向性和季节性，是服装设计中一个重要的因素，是时尚服装的一个重要标志。流行色的魅力在于代表季节的新鲜感，它是冲破习惯的色彩应用规则而组合起来的新色调，具有推动产品更新、指导消费、刺激商品竞争的特点。

二、国际流行色委员会

世界各国都有自己的流行色研究机构。源于欧洲的国际流行色委员会于1963年9月在法国、德国、日本的共同发起下在巴黎成立。自此每年的2月、7月在巴黎召开国际流行色专家会议,提前18个月发布国际流行色(图4-26)。流行色由国际流行色委员会研究、公布后,几乎所有全球的布料生产商、服装设计师或品牌都依据流行色样积极敏锐地打造下一季的产品。对于一些区域性的设计师,或以内销市场为主的品牌,往往是在市场上色彩繁杂的布料色彩中,挑选与流行色接近或能够与流行色搭配的色调,以符合各地的需求。

图4-26　国际流行色专家会议

一般来说,流行色的整个流行周期约为5～7年,流行期在1～2年,季节性的流行周期是3～6个月。根据国际流行色的惯例,流行色预测的是未来12个月或18个月后将会出现的流行色彩。

每年都有一大批来自世界各地的流行色专家,他们以敏锐的灵感根据市场色彩的动向,结合市场调研的情况,预测出能适当满足生产商、销售商等各方要求的几组色彩。他们携带各种提案聚集到法国巴黎,共同商量下一年度每季的流行色提案。每一组流行色都有其灵感来源:热带雨林、碧海蓝天、民间艺术、秋日风情……他们会对消费者上一季度采用最对的颜色进行调研,并注意找出哪些是比较新出现的、有上升势头的色彩,之后分析消费者的心理及对颜色的喜好,窥探消费者的内心,猜测下一季度的政治、经济和社会形势下,消费者会喜好什么样的色彩,最后在充分讨论和分析的基础上,投票决定下一

季度的流行色。由此可见，消费者既是流行色的流又是源。专家所做的是归纳、总结和分析。这种预测的流行色可使飘荡在生活与感觉中的流行色或印在纸上的流行色，为纺织服装企业提供信息，及时设计生产出人们喜欢的流行色纺织商品。

三、Pantone 公司及 Pantone 流行色

1. Pantone 公司简介

Pantone（潘通）公司是一家以专门开发和研究色彩而闻名全球的权威机构和供应商，于 1963 年由 Lawrence Herbert 创办，并在 2007 年被 X-Rite 收购，2012 年丹纳赫集团又收购了 X-Rite。Pantone 的配色系统已经延伸到色彩占有重要地位的各行各业中，如平面印刷、纺织品制造等。在 Pantone 公司旗下，有一个专门研究色彩的机构叫做 Pantone Color Institue（PCI）。PCI 致力于色彩流行趋势的预测和色彩对于人类思维、感情等的影响，如图 4-27、图 4-28 所示。

图 4-27　Pantone 色卡　　　　　　图 4-28　Pantone 人形色卡

Pantone 评选年度色彩是由一个阅历丰富的委员会负责的，这个委员会会关注时尚界采用的色彩，也会在电影、旅游目的地和体育赛事当中发掘色彩。一年之中，这个委员会的成员要见两次面，经过争辩和妥协之后确定他们认为能够引领风尚的年度颜色。

2. Pantone 年度色彩的意义

从 2000 年开始，PCI 每年都会指定一款色彩来表达这一年正在发生的全球时代精

神。这样的年度色彩是一种能在世界范围内产生共鸣的颜色，既是对于人们的期望的反映，也能够通过色彩的力量去帮助人们得到他们感到需要的。这个色彩是否是当年度最流行时髦的颜色并不重要，但年度色彩必须能够贯穿所有设计领域，站在消费者的立场上表达一种心情、一种态度。

3. Pantone 年度色彩的选择

PCI 的团队尝试梳理世界去寻找未来设计和色彩影响，看哪一种颜色能够呈现上升的趋势并能在各个创意行业发挥重要影响。他们从世界的各个方面去寻找灵感，不论是娱乐业、艺术界、旅游胜地、新兴科技还是经济社会形势，乃至即将举行的、吸引了全球目光的体育盛事都会被纳入考量的范围。除了这些因素外，色彩的情感成分和色彩的意义也被作为关键的因素来考虑。

4. 2015 年度 Pantone 流行色马尔萨拉酒红色

马尔萨拉（Marsala）是意大利西西里岛上的一个城市名，也指那里出产的马尔萨拉葡萄酒。马尔萨拉葡萄酒是一种添加了些许蒸馏酒的加烈葡萄酒，酒色呈琥珀色，口感厚实醇美，是制作意大利名点提拉米苏的必备原料。Pantone 公司指出，马尔萨拉葡萄酒体现了令人满意丰富充实的膳食，同时这种红棕色也散发出精致、自然质朴的高雅色调，并且这种时尚的悦目色调普遍具有吸引力，在时尚、美容、工业设计、家居装饰等各个领域中都能被轻松传译。Pantone 公司认为，这最能反映这一年消费者的心理状态和颜色偏好。Pantone 色号为 18-1438 号的马尔萨拉酒红色，不仅自身十分吸引人，也会为其他颜色映衬出曼妙的光彩。感性、大胆而诱人的酒红色，就像是它的名字一样——马尔萨拉葡萄酒：强劲、热情，丰厚而美味。同时，背景中又有一种红棕色的映象，表现了它亲近自然而又不失老练的魅力。Pantone 公司在其美国官网上用"多才多艺"这个词形容马尔萨拉酒红色，从多个角度阐述了选择它作为年度色彩的理由，其中包括男女通用的中性特点、对于各种肤色的良好衬托作用等。

马尔萨拉酒红色及其应用案例见图 4-29～图 4-33。

图 4-29　马尔萨拉酒红色

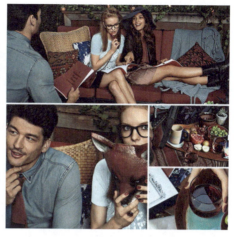

图 4-30　马尔萨拉酒红色应用案例 1　　　图 4-31　马尔萨拉酒红色应用案例 2

马尔萨拉酒红色是 2015 年春夏 T 台上的热门色，包括 Daniel Silverstain、Herve Leger by Max Azria 及 Dennis Basso 都在服装系列中加入这个色调。马尔萨拉酒红色有力、饱满的特质，让它不论是单独使用或是搭配许多其他的颜色作为吸睛重点，都是具有特殊魅力的优雅色彩。随着花卉印花与条纹越来越受欢迎，这个颜色的变化版本在第二年的男女装中持续延伸。马尔萨拉酒红色也是珠宝及流行配件受欢迎的颜色选择，包括手提包、帽子、鞋子以及快速发展的服装配饰市场。这个极富变化的颜色结合暖灰褐与灰色系等中性色，富有戏剧性效果。性感迷人的马尔萨拉酒红色带有光泽的底色让它和许多颜色都很速配，包括琥珀、黄棕与金黄的黄色调、松石绿与蓝绿的绿色调，以及比较活泼的蓝色调（图 4-32、图 4-33）。

图 4-32　马尔萨拉酒红色服饰设计案例 1　　　图 4-33　马尔萨拉酒红色服饰设计案例 2

Pantone 公司自 2000~2019 年间发布的年度流行色，如图 4-34 所示。

图 4-34　年度流行色

四、其他流行色组织及机构

1. 国际流行色协会

国际流行色协会是国际上具有权威性的研究纺织品及服装流行色的专门机构，全称 International Commission For Color In Fashion And Textitles（简称 Inter Coler），是非盈利机构，是国际色彩趋势方面的领导机构，是目前影响世界服装与纺织面料流行颜色的最权威机构。该协会由法国、瑞士、日本发起，成立于 1963 年，协会主要成员是欧洲的国际流行色组织的国家，亚洲有中国、日本。我国于 1983 年以中国丝绸流行色协会的名义正式加入。

国际流行色委员会每年召开两次色彩专家会议，制订并推出春夏季与秋冬季男、女装四组国际流行色卡，并提出流行色主题的色彩灵感与情调，为服装与面料流行的色彩设计提供新的启示。

2.《国际色彩权威》杂志

《国际色彩权威》杂志的全称为 International Color Authority，简称 ICA。该杂志由美国的《美国纺织》、英国的《英国纺织》、荷兰的《国际纺织》三家出版机构联合研究出版，每年早于销售期 21 个月发布色彩预报，春夏及秋冬各一次。预报的色彩分成男装、女装、便服、家具色，流行色卡经过专家们的反复验证，其一贯的准确性为各地用户所公认。

3. 国际羊毛局

国际羊毛局的全称为 International Wool Secretariat，简称 IWS，成立于 1939 年，由主要产羊毛的国家和地区组成，总部设在伦敦，在其他国家设立了 30 多个分支机构，研究羊毛制品质量的提高、提高羊毛对其他纤维的竞争地位。

4. 国际棉业协会

国际棉业协会的全称为 Interational Institute For Cotton，简称 IIC。该组织与国际流行色协会有关系，专门研究与发布适用于棉织物的流行色。

5. 中国流行色协会

中国流行色协会 1982 年于上海组建，初名中国丝绸流行色协会，1985 年改为现名，最早几年致力于丝绸色彩的开发，1983 年参加国际流行色委员会，为成员国，现主要任务是调查国内外色彩的流行趋向，制订 18 个月后的国际流行色预测，发布中国的流行色预报，出版流行色色卡。

参考文献

[1] [美]鲁道夫·阿恩海姆.艺术与视知觉.滕守尧,译.北京:中国社会科学出版社,1984.

[2] [苏]瓦·康定斯基.论艺术的精神.北京:中国社会科学出版社,1980.

[3] [日]朝仓直巳.艺术·设计的色彩构成.赵郧安,译.北京:中国计划出版社,2000.

[4] 朱华.设计色彩.武汉:武汉理工大学出版社,2009.

[5] 姚晓东.创意设计前沿·色彩传递.南昌:江西美术出版社,2003.

[6] 王永贵.中国医学百科全书(解剖学).上海:上海科学技术出版社,1988.

[7] [英]牛顿.光学.周岳明译.北京:北京大学出版社,2011.

[8] 彭德.中华五色.南京:江苏美术出版社,2007.

[9] [德]奥斯特瓦尔德.奥斯特瓦尔德自传.都筑洋次郎,译.东京:东京图书出版社,1979.

[10] [瑞]约翰内斯·伊顿.色彩艺术.北京:世界图书出版社,1999.

[11] 崔唯.色彩构成.北京:中国纺织出版社,2010.

[12] [墨]戈麦斯·帕拉西奥,阿明·维特.现代设计百科全书:平面设计的历史、语言及经典应用.江洁,译.北京:中国青年出版社,2012.

[13] [英]贡布里希.艺术发展史.天津:天津人民美术出版社,1992.

[14] [英]贡布里希.艺术的故事.范景中,译.北京:生活·读书·新知三联书店,1999.

[15] [美]怀特.平面设计原理.黄文丽,文学武,译.上海:上海人民美术出版社,2005.

[16] [美]杰克·德·弗拉姆.马蒂斯论艺术.欧阳英,译.郑州:河南美术出版社,1996.

[17] [意]克罗齐.美学原理 美学纲要.朱光潜等,译.北京:人民文学出版社,1983.

[18] 李泽厚.中国现代思想史论.北京:生活·读书·新知三联书店,2008.

[19] 柳冠中.综合造型设计基础.北京:高等教育出版社,2009.

[20] 李砚祖.艺术设计概论.武汉:湖北美术出版社,2002.